宋韵文化生活系列丛书

应雪林 主编

GOULAN
FENMO

勾栏粉墨

徐宏图 著

徐吉军 徐宏图 图

杭州出版社

图书在版编目（CIP）数据

勾栏粉墨 / 徐宏图著；徐吉军，徐宏图图. —— 杭州：杭州出版社，2024.4
（宋韵文化生活系列丛书）
ISBN 978-7-5565-2024-4

Ⅰ．①勾… Ⅱ．①徐… ②徐… Ⅲ．①古代戏曲－戏曲史－中国－宋代 Ⅳ．① J809.244

中国国家版本馆 CIP 数据核字（2023）第 005390 号

项目统筹　杨清华

GOULAN FENMO

勾栏粉墨

徐宏图　著　徐吉军　徐宏图　图

责任编辑　刘　潇
责任校对　陈铭杰
美术编辑　王立超
装帧设计　蔡海东　倪　欣
出版发行　杭州出版社（杭州市西湖文化广场 32 号 6 楼）
　　　　　电话：0571-87997719　邮编：310014
　　　　　网址：www.hzcbs.com
印　　刷　浙江海虹彩色印务有限公司
经　　销　新华书店
开　　本　710 mm×1000 mm　1/16
印　　张　11.5
字　　数　153 千
版 印 次　2024 年 4 月第 1 版　2024 年 4 月第 1 次印刷
书　　号　ISBN 978-7-5565-2024-4
定　　价　85.00 元

"宋韵文化生活系列丛书"编纂指导委员会

来颖杰　范庆瑜　黄海峰　杨建武　叶　菁　谢利根

"宋韵文化生活系列丛书"编纂委员会

主　编：应雪林

副主编：胡　坚　包伟民　何忠礼　龚延明

编　委（按姓氏笔画排序）：

尹晓宁　安蓉泉　寿勤泽　李　杰

何兆泉　范卫东　周旭霞　赵一新

祖　慧　徐吉军　黄　滋

浙江文化研究工程成果文库总序

习近平

有人将文化比作一条来自老祖宗而又流向未来的河，这是说文化的传统，通过纵向传承和横向传递，生生不息地影响和引领着人们的生存与发展；有人说文化是人类的思想、智慧、信仰、情感和生活的载体、方式和方法，这是将文化作为人们代代相传的生活方式的整体。我们说，文化为群体生活提供规范、方式与环境，文化通过传承为社会进步发挥基础作用，文化会促进或制约经济乃至整个社会的发展。文化的力量，已经深深熔铸在民族的生命力、创造力和凝聚力之中。

在人类文化演化的进程中，各种文化都在其内部生成众多的元素、层次与类型，由此决定了文化的多样性与复杂性。

中国文化的博大精深，来源于其内部生成的多姿多彩；中国文化的历久弥新，取决于其变迁过程中各种元素、层次、类型在内容和结构上通过碰撞、解构、融合而产生的革故鼎新的强大动力。

中国土地广袤、疆域辽阔，不同区域间因自然环境、经济环境、社会环境等诸多方面的差异，建构了不同的区域文化。区域文化如同百川归海，共同汇聚成中国文化的大传统，这种大传统如同春风化雨，渗透于各种区域文化之中。在这个过程中，区域文化如同清溪山泉潺潺不息，在中国文化的共同价值取向下，以自己的独特个性支撑着、引领着本地经济社会的发展。

从区域文化入手，对一地文化的历史与现状展开全面、系统、扎实、有序的研究，一方面可以藉此梳理和弘扬当地的历史传统和文化资源，繁荣和丰富当代的先进文化建设活动，规划和指导未来的文化发展蓝图，增强文化软实力，为全面建设小康社会、加快推进社会主义现代化提供思想保证、精神动力、智力支持和舆论力量；另一方面，这也是深入了解中国文化、研究中国文化、发展中国文化、创新中国文化的重要途径之一。如今，区域文化研究日益受到各地重视，成为我国文化研究走向深入的一个重要标志。我们今天实施浙江文化研究工程，其目的和意义也在于此。

千百年来，浙江人民积淀和传承了一个底蕴深厚的文化传统。这种文化传统的独特性，正在于它令人惊叹的富于创造力的智慧和力量。

浙江文化中富于创造力的基因，早早地出现在其历史的源头。在浙江新石器时代最为著名的跨湖桥、河姆渡、马家浜和良渚的考古文化中，浙江先民们都以不同凡响的作为，在中华民族的文明之源留下了创造和进步的印记。

浙江人民在与时俱进的历史轨迹上一路走来，秉承富于创造力的文化传统，这深深地融汇在一代代浙江人民的血液中，体现在浙江人民的行为上，也在浙江历史上众多杰出人物身上得到充分展示。从大禹的因势利导、敬业治水，到勾践的卧薪尝胆、励精图治；从钱氏的保境安民、纳土归宋，到胡则的为官一任、造福一方；从岳飞、于谦的精忠报国、清白一生，到方孝孺、张苍水的刚正不阿、以身殉国；从沈括的博学多识、精研深究，到竺可桢的科学救国、求是一生；无论是陈亮、叶适的经世致用，还是黄宗羲的工商皆本；无论是王充、王阳明的批判、自觉，还是龚自珍、蔡元培的开明、开放，等等，都展示了浙江深厚的文化底蕴，凝聚了浙江人民求真务实的创造精神。

代代相传的文化创造的作为和精神，从观念、态度、行为方式和价

值取向上，孕育、形成和发展了渊源有自的浙江地域文化传统和与时俱进的浙江文化精神，她滋育着浙江的生命力、催生着浙江的凝聚力、激发着浙江的创造力、培植着浙江的竞争力，激励着浙江人民永不自满、永不停息，在各个不同的历史时期不断地超越自我、创业奋进。

悠久深厚、意韵丰富的浙江文化传统，是历史赐予我们的宝贵财富，也是我们开拓未来的丰富资源和不竭动力。党的十六大以来推进浙江新发展的实践，使我们越来越深刻地认识到，与国家实施改革开放大政方针相伴随的浙江经济社会持续快速健康发展的深层原因，就在于浙江深厚的文化底蕴和文化传统与当今时代精神的有机结合，就在于发展先进生产力与发展先进文化的有机结合。今后一个时期浙江能否在全面建设小康社会、加快社会主义现代化建设进程中继续走在前列，很大程度上取决于我们对文化力量的深刻认识、对发展先进文化的高度自觉和对加快建设文化大省的工作力度。我们应该看到，文化的力量最终可以转化为物质的力量，文化的软实力最终可以转化为经济的硬实力。文化要素是综合竞争力的核心要素，文化资源是经济社会发展的重要资源，文化素质是领导者和劳动者的首要素质。因此，研究浙江文化的历史与现状，增强文化软实力，为浙江的现代化建设服务，是浙江人民的共同事业，也是浙江各级党委、政府的重要使命和责任。

2005 年 7 月召开的中共浙江省委十一届八次全会，作出《关于加快建设文化大省的决定》，提出要从增强先进文化凝聚力、解放和发展生产力、增强社会公共服务能力入手，大力实施文明素质工程、文化精品工程、文化研究工程、文化保护工程、文化产业促进工程、文化阵地工程、文化传播工程、文化人才工程等"八项工程"，实施科教兴国和人才强国战略，加快建设教育、科技、卫生、体育等"四个强省"。作为文化建设"八项工程"之一的文化研究工程，其任务就是系统研究浙江文化的历史成就和当代发展，深入挖掘浙江文化底蕴、

研究浙江现象、总结浙江经验、指导浙江未来的发展。

浙江文化研究工程将重点研究"今、古、人、文"四个方面，即围绕浙江当代发展问题研究、浙江历史文化专题研究、浙江名人研究、浙江历史文献整理四大板块，开展系统研究，出版系列丛书。在研究内容上，深入挖掘浙江文化底蕴，系统梳理和分析浙江历史文化的内部结构、变化规律和地域特色，坚持和发展浙江精神；研究浙江文化与其他地域文化的异同，厘清浙江文化在中国文化中的地位和相互影响的关系；围绕浙江生动的当代实践，深入解读浙江现象，总结浙江经验，指导浙江发展。在研究力量上，通过课题组织、出版资助、重点研究基地建设、加强省内外大院名校合作、整合各地各部门力量等途径，形成上下联动、学界互动的整体合力。在成果运用上，注重研究成果的学术价值和应用价值，充分发挥其认识世界、传承文明、创新理论、咨政育人、服务社会的重要作用。

我们希望通过实施浙江文化研究工程，努力用浙江历史教育浙江人民、用浙江文化熏陶浙江人民、用浙江精神鼓舞浙江人民、用浙江经验引领浙江人民，进一步激发浙江人民的无穷智慧和伟大创造能力，推动浙江实现又快又好发展。

今天，我们踏着来自历史的河流，受着一方百姓的期许，理应负起使命，至诚奉献，让我们的文化绵延不绝，让我们的创造生生不息。

2006 年 5 月 30 日于杭州

让我们回望千年，一同走进宋人的世界

目 录
Contents

引　言

宋代是中国戏曲的"诞生期"。难产的中国戏曲历经漫长的孕育期，终于在宋代的温州呱呱落地，时称"温州杂剧"或"永嘉杂剧"，后通称"南戏"。金元时期"北杂剧"又在大都（今北京）一带诞生。从此，迟到的中国戏曲跻身于世界戏剧之林，与古希腊悲剧、古印度梵剧并称为"世界三大古老戏剧"。前两种早已消亡，唯独中国戏曲依然生机勃勃，至今拥有 300 多个剧种，被日夜搬演于城乡大小舞台，以满足广大观众的精神需求。这不能不说是一种旷世奇迹！宋代对中国戏曲而言，堪称是破天荒、开辟新纪元的朝代。

中国戏曲之所以难产，主要是由于我国古人重视抒情诗与哲学散文，忽视长篇神话与史诗的创作，没有在文学上做好准备，无法为戏曲的诞生提供足够篇幅的题材，因而造成了"巧媳妇难为无米之炊""营养不良"的尴尬局面。古希腊的悲剧，早在诞生之前就有了《伊利亚特》《奥德赛》等长篇史诗。古印度在"吠陀"①之后，就产生了《摩诃婆罗多》和《罗摩衍那》两大史诗。这些史诗，不仅给后来产生的戏剧提供了丰富的题材，而且提高了它们在用韵、抒情、说故事及描写人物诸方面的能力，这都给戏剧的形成准备了必要的前提条件。但在我

① 吠陀，印度最古老的宗教文献和文学作品的总称。

国汉族的文学史上，早期是没有多少长篇史诗的，只有一部基本上属于抒情诗性质的《诗经》。直到汉末至南北朝时期，南方的《孔雀东南飞》和北方的《木兰诗》的问世，才有了真正的叙事诗。虽然早在奴隶社会我国戏曲已进入孕育期，但叙事诗的迟迟产生，导致她不得不拖至封建中期的宋代才诞生。

戏曲之所以能在宋代诞生，其原因是多方面的，关键有以下三点：

一是宋代整体文化的繁荣，特别是"俗文学"的兴起，为戏曲的诞生与发展奠定了坚实的基础。众所周知，凡不登大雅之堂，为士大夫所鄙夷的文化皆可称之为"俗文学"。其特质是：出生于民间，为大众而创作，如《梁祝》故事；无名氏的集体创作，不断润改，世代累积，

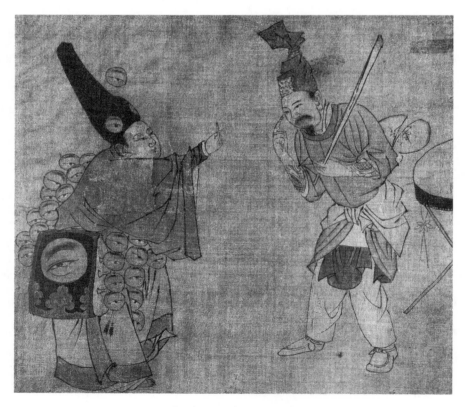

〔宋〕佚名《眼药酸图》

如《西游记》；口头传承，流传许久才定型，如《三国志平话》；既保持其鲜妍色彩，又相当通俗浅显，如《目连救母变文》；等等。由于宋代经济繁荣、思想开放、文化普及，原本高雅深奥的诗词歌赋开始走入民间，以满足大众的娱乐需求，推动了"俗文学"的兴起。其范围甚广，诸如讲史、话本小说、杂剧、大曲、唱赚、诸宫调、小唱、嘌唱、唱耍令、唱拨不断、合生、说诨话、弄傀儡、弄影戏等，一切类似的娱乐活动，都可归入"俗文学"的范围之内。其中尤以宋杂剧、话本小说与各种唱曲的影响最大。宋杂剧在体制上为南戏奠定了基础，包括：开辟了南戏"自报家门"的开场形式；奠定了南戏唱、念、做、打等综合艺术的基础；确定了生、旦、净、末、丑、外、贴等脚色行当；继承了宋杂剧的化妆服饰的手法；传承了宋杂剧的剧目，如《王魁三乡题》《莺莺六幺》；等等。此外，尚有转（或作"传"）踏、队舞、曲破、诸宫调、赚词、鼓词等，均为南戏的诞生奠定了基础。

二是由于宋朝政局稳定、经济繁荣、人口剧增，北宋自宋太祖赵匡胤平定天下称帝至徽宗宣和年间，曾有"天下太平，民生安乐"之称，宋孟元老《东京梦华录序》曾绘声绘色描写都城汴梁的繁华景象，称其"太平日久，人物繁阜。垂髫之童，但习鼓舞，班白之老，不识干戈，时节相次，各有观赏。灯宵月夕，雪际花时，

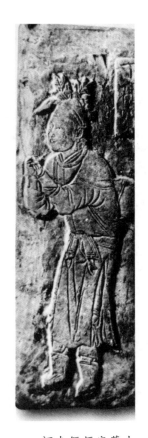

河南偃师宋墓出土的宋杂剧演员丁都赛画像砖。据孟元老《东京梦华录》载，丁都赛为北宋政和至宣和年间（1111—1125）都城汴京的著名杂剧演员。砖雕刻的是她演出时的情景。头裹巾，巾上饰高簇花枝，穿着当时流行的妇女服装，上为汉式，下身为契丹式的"钓敦服"，腰系帕带，背插团扇，拱手作揖状。雕刻流畅，运线挺拔，表情生动，当为高手所刻。

乞巧登高，教池游苑。举目则青楼画阁，绣户珠帘，雕车竞驻于天街，宝马争驰于御路，金翠耀目，罗绮飘香。新声巧笑于柳陌花衢，按管调弦于茶坊酒肆"。至靖康年间，金兵攻克汴京，宋室南迁，这一景象也随之结束。然而，迁都杭州后的南宋王朝，偏踞东南半壁江山，倚仗着江南的富庶繁华，逐渐忘却了北土沦丧的惨痛历史教训。其时的杭州，风景秀丽，有"六桥疏柳，孤屿危亭"，更有"三秋桂子，十里荷花"，财富无敌，人称"钱塘古都会，繁富甲于东南"。人口剧增，"参差十万人家"，遍设舞榭歌台，一仍汴京皇都景象。连市井买卖，也多"京师旧人"，给人以"直把杭州作汴州"之感。正如宋文及翁《贺新郎·西湖》词云："一勺西湖水，渡江来、百年歌舞，百年醋醉。……簇乐红妆摇画艇……"有了如此优越的条件，杭城的官民自然就有"红杏香中歌舞，绿杨影里秋千"的闲情逸致，迫切需要出现一种新的娱乐形式以满足他们的审美需求。于是乎，向有"小杭州"之称、曾为宋高宗避难之地的温州，其书会才人们首先推出了"温州杂剧"，不久传入杭州，很快就诞生了南戏创作组织"武林书会"，涌现了一大批编写南戏脚本的书会才子，连当时的太学生黄可道也跃跃欲试，

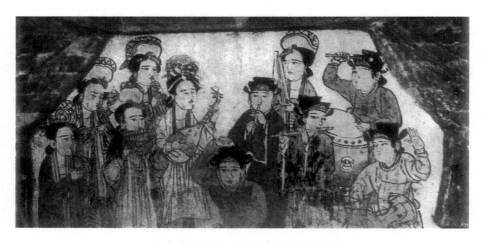

河南禹县白沙1号宋墓壁画散乐图

〔宋〕苏汉臣《百子嬉春图》

终于创作出《风流王焕贺怜怜》戏文，提倡婚姻自由、反对婚姻买卖，致使某仓官诸妾观看后集体私奔而去。

两宋戏曲比较，以南宋为盛，这与宋室南迁有关。南迁肇端于徽宗宣和年间。宣和七年（1125）十月，金下诏攻宋；十二月，童贯自太原逃回京师。钦宗靖康元年（1126）正月，金兵至黄河北岸。次年，金兵掳徽钦二帝、后妃宗室和大批官吏、内侍、宫女、技艺工匠、倡优等，以及礼器法物、天文仪器、书籍地图、府库蓄积北撤而去。至此，北宋灭亡。五月，康王赵构即位于南京（今河南商丘南），改元建炎，是为宋高宗，南宋始于此。此后，金兵继续南侵，高宗不断南逃。建炎

三年（1129）二月，高宗至杭州，决定以州治为行宫，拟作长期驻跸的打算。五月，至江宁府（今江苏南京），改称建康府，致书宗翰，谓"愿用正朔，比于藩臣"。七月，升杭州为临安府。闰八月，欲赴浙西，后且战且避。九月，暂驻越州（今绍兴）。十二月，乘海船逃往温、台沿海。之后，又从绍兴移跸临安，又从临安抵建康。直至绍兴八年（1138）二月，才又从建康回临安，第三次驻跸杭州，宣布临安为行在所，其实就是定都于此。

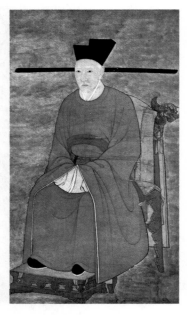

宋高宗赵构坐像

杭州本有"东南第一州"之称，宋仁宗赵祯于嘉祐二年（1057）作的《赐梅挚知杭州》诗中曾有"地有湖山美，东南第一州"之咏。随着宋室南迁，杭州成为全国的政治、经济、文化中心。大批官吏、内侍、宫女，各类商贾、工匠、倡优等，纷纷南下，杭州则变得更加繁华。正如《都城纪胜》作者耐得翁在自序中所说："自高宗皇帝驻跸于杭，而杭山水明秀，民物康阜，视京师其过十倍矣。虽市肆与京师相侔，然中兴已百余年，列圣相承，太平日久，前后经营至矣，辐辏集矣，其与中兴时又过十数倍也。"可见杭州的繁华远胜汴京，这就为戏剧的兴盛创造了各种有利的条件。

首先是人口骤增、商业勃兴，带给戏剧勃勃生机。时人吴自牧《梦粱录》卷十九说："自高庙车驾由建康幸杭，驻跸几近二百余年，户口蕃息，近百万余家。杭城之外城，南西东北各数十里，人烟生聚，民物阜蕃，市井坊陌，铺席骈盛，数日经行不尽，各可比外路一州郡，足见杭城繁盛矣。"人口骤增，带来商业繁荣。据《都城纪胜》"市井"

条载："自大内和宁门外，新路南北，早间珠玉珍异及花果时新、海鲜、野味、奇器天下所无者，悉集于此；以至朝天门、清河坊、中瓦前、坝头、官巷口、棚心、众安桥，食物店铺，人烟浩穰。其夜市，除大内前外，诸处亦然，唯中瓦前最胜，扑卖奇巧器皿、百色物件，与日间无异。其余坊巷市井，买卖关扑，酒楼歌馆，直至四鼓后方静；而五鼓朝马将动，其有趁卖早市者，复晨起开张。无论四时皆然。如遇元宵尤盛，排门和买，民居作观玩，幕次盖不可胜纪云。"在这里做买卖的不仅是杭州人，"尚有京师流寓经纪人，市店遭遇者，如李婆婆羹、南瓦子张家团子"。人口急增、商业勃兴，市民阶层扩大，迫切需要娱乐，瓦舍勾栏遍设，必将带来戏剧的繁荣。如同条所载："此外如执政府墙下空地，诸色路岐人，在此作场，尤为骈闐。又皇城司马道亦然。候潮门外殿司教场，夏月亦有绝伎作场。其他街市，如此空隙地段，多有作场之人。"戏剧及各种伎艺的繁荣，无疑成了当时杭城市井一道特殊的风景线。

其次是南北文化艺术的交流与融合，加速了戏剧的盛行。随着宋室南迁，汴京的各类伎艺，诸如杂剧、说话、诸宫调、唱赚、杂扮、影戏、傀儡等大批路岐人，纷纷南下。如建炎三年（1129）二月，高宗至杭州，汴京杂剧及诸色伎艺人如"小唱"李师师等随驾流寓杭州等地。绍兴十四年（1144），临安恢复教坊，置乐工四百十六人。而当时杭州驻军多西北人，乃于城内外创立瓦舍凡十七处，招集妓乐，以为军卒暇日娱戏之地，其中就有来自汴京的路岐人[1]。他们与江南诸州的众多艺人会聚于教坊或瓦舍勾栏，促进了南北艺术的交流与融合，加速了戏剧的发展。例如杂剧，北宋时，其脚色尚处于初步形成时期，每场只由四五人承扮，依次演出艳段、正杂剧。南渡后，杂剧发展为综合表演艺术，脚色越分越细，据周密《武林旧事》卷四《乾淳教坊乐

① 路岐人，是宋元时期经常流动演出的民间艺人的俗称。

部》记载，仅"刘景长一甲"即有八人，除去重复的，即有戏头、引戏、次净、副末、装旦，他们分别为李泉现，吴兴祐，茆山重、侯谅、周泰，王喜、孙子贵。又如诸宫调，创于北方，南方无之。据王灼《碧鸡漫志》卷二载，北宋熙宁、元丰、元祐间，泽州孔三传"首创诸宫调古传，士大夫皆能诵之"，亦随宋室南渡而传入杭州，为杭州新增了一曲种。著名演员有熊保保等。又如唱赚，亦起于北宋，有缠令、缠达，基本只用两腔递相循环演唱，南渡后则有较大的发展，其中如慢曲、曲破、嘌唱、耍令、番曲、叫声等，构成较为严谨的联套曲体。又如说话，亦名"舌辩"，始于汉魏，北宋主要包括小说、讲史两类。其中小说，

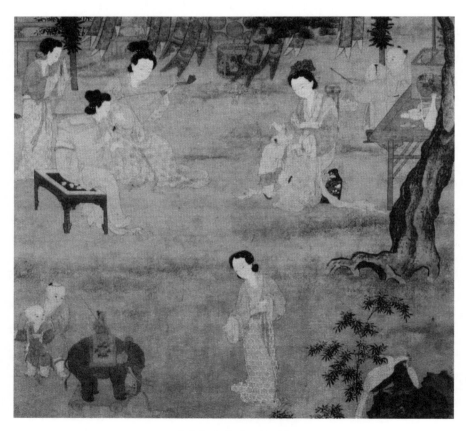

〔宋〕李嵩《观灯图》

又名"银字儿"，分烟粉、灵怪、传奇、说公案等；讲史，为"讲说前代书史文传、兴废争战之事"。南渡后，又增出"说铁骑儿""说经"两类，前者指士马金鼓之事，后者谓演说佛书，与小说、讲史合称"说话四家"。他们或承应内廷，或卖艺勾栏，著名艺人多达九十余人。所有这一切，均为南宋戏曲的发展立下汗马功劳。

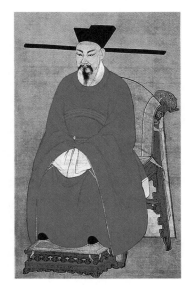

宋理宗赵昀

再次是上层统治阶级爱好歌舞、戏剧，也促进了戏剧的发展。宫廷豪门奢靡，每宴必用歌舞、戏剧助兴，或令教坊承应，或差拨临安府衙前乐等人充应。例如据《武林旧事》卷一载，宋理宗朝，每年正月五日"天基圣节"，禁中均要举行寿筵，必令教坊承应。排当乐次分"上寿""初坐""再坐"三场。其中"上寿"共十三盏，乐奏夹钟宫，主要是歌舞。除《万寿永无疆》引子外，其余依次为：觱篥起《圣寿齐天乐慢》、笛起《帝寿昌慢》、笙起《升平乐慢》、方响起《万方宁慢》、觱篥起《永遇乐慢》、笛起《寿南山慢》、笙起《恋春光慢》、觱篥起《赏仙花慢》、方响起《碧牡丹慢》、笛起《上苑春慢》、笙起《庆寿乐慢》、觱篥起《柳初新慢》、诸部合《万寿无疆·薄媚》曲破。"初坐"共十盏，乐奏夷则宫，除引子《上林春》和歌舞《万岁·梁州》《圣寿永》《延寿长》等外，尚演杂剧。如第四盏，演杂剧《君圣臣贤爨》，断送《万岁声》；第五盏，演杂剧《三京下书》，断送《瑶池游》。此外尚有杂手艺。如第七盏，演杂手艺《祝寿进香仙人》。"再坐"共二十盏，除歌舞《庆芳春慢》《延寿曲慢》《月中仙慢》等外，尚有杂剧、弄傀儡、百戏、杂手艺等。杂剧，如第四盏演《杨饭》，断送《四时欢》；第六盏演《四偌少年游》，

断送《贺时丰》。弄傀儡，如第七盏演《踢架儿》，第十三盏演傀儡舞《鲍老》，第十九盏演《群仙会》。百戏，如第十五盏演"巧百戏"。参加演出的艺人有"杂剧色"吴师贤等十五人，"弄傀儡"卢逢春等六人，"百戏"沈庆等六十四人，不一而足。绍兴三十一年（1161），朝廷废除教坊之后，每遇大宴，则差拨临安府衙前乐等人充应，由修内司教乐所掌管。可见，赵宋历朝统治者无不好乐，而艺人们为了博得最高统治者的青睐，除了在演技上精益求精，还必须于戏剧创新上下功夫。例如杂剧体制，在强调"滑稽"的同时，力求"唱念应对通遍"（《梦粱录》卷二十），从而向综合性表演艺术迈进了一大步。其时，杭城内外，遍创瓦舍，大招伎乐。一年四季，配合节序，百戏竞演。杭州班社林立，艺人繁多，有所谓"绯绿社"（杂剧）、"齐云社"（蹴球）、"遏云社"（唱赚）、"同文社"（耍词）、"角抵社"（相扑）、"清音社"（清乐）、"锦标社"（射弩）、"英略社"（使棒）、"雄辩社"（小说）、"翠锦社"（行院）、"绘革社"（影戏）、"律华社"（吟叫）、"云机社"（撮弄）等等。南北四方各种伎艺汇集瓦舍竞演，相互学习，取长补短，戏剧自然获得长足进步。例如南戏，此时已从温州传入杭州，改温州腔为杭州腔，进入瓦舍勾栏演出，并在反对封建礼教、宣传婚姻自由等方面发挥了重要作用。

总之，在中华五千多年的文明史中，宋代是中国戏曲的"生成期"，更是一个"破天荒"的朝代。此前的艺人没有固定的戏场，他们只能在村坊田头或城镇小巷巡回做场，故被称为"散乐"或"路岐"。勾栏是在宋代才有的，它是专门为这些冲州撞府的艺人们设置的戏场，于是各种伎艺有了会演竞技之机，原先歌自歌、舞自舞的单伎艺，经过在勾栏中的不断融会磨合，一种所谓"歌舞演故事"的综合性艺术——南戏终于应运而生了。两宋戏曲，除南戏外，尚有宋杂剧、傀儡戏、影戏、目连戏、傩戏等，本书将介绍这些剧种及其舞台剪影。

剧种遗踪

勾栏粉墨
GOULAN FENMO

杂剧兴杭州

此处讲的"杂剧",是"宋杂剧",而非"元杂剧"。宋杂剧虽形成于北宋,却勃兴于南宋,尤以杭州为盛。它继承了古优语和唐代参军戏等借滑稽的表演以讽谏时政的传统,对黑暗的封建王朝统治和不合理现象予以尖锐的揭露,对官吏的无能腐败予以辛辣的讽刺,因而具有一定的时代精神。由于杂剧艺人身卑言微,并没有引起统治者的注意,因而往往容易逃脱惩罚。略举数例如下:

《三十六髻》。北宋宣和年间(1119—1125),上将军童贯带兵出战,每被辽兵所败,狼狈逃窜。一日内廷设宴,令教坊演出杂剧,装扮三四个婢女上场,头上的发髻各式各样:第一个出场的,把发髻梳在额头上,自称是蔡太师家的;第二位出场的,把发髻偏坠在一旁,自称是郑太宰家的;第三位出场的,满头梳小发髻如小儿,自称是童大王(童贯)家的。待她们自我介绍完毕,有人发问:"你们这些发髻各叫什么名称?为何如此奇特?"蔡家婢女答道:"我家太师每天入宫朝觐天子,这叫'朝天髻'。"郑家婢女答道:"我家太宰在家守孝,不问朝政,这叫'懒梳髻'。"童家婢女答道:"我家大王正在用兵,此称'三十六髻'。"宋有俗语云:"三十六计,走为上计。"髻、计谐音,童贯贪生怕死,临阵逃窜的嘴脸,被揭露无遗。

《取三秦》。南宋绍兴十二年(1142)科举省试,秦桧之子熺及两个侄子秦昌时、秦昌龄皆榜上有名,朝野议论纷纷,但无人敢揭露其中奥秘。越三年,至绍兴十五年(1145)又一次省试时,伶人们即

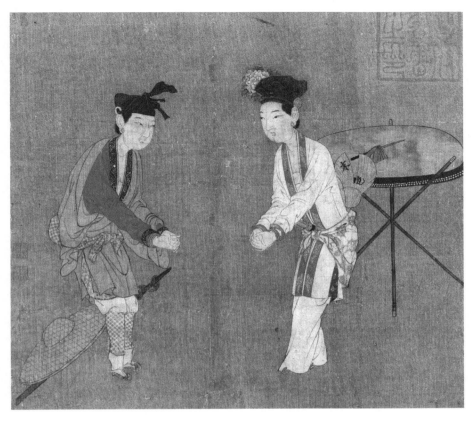

〔宋〕佚名《杂剧打花鼓图》

演了一场《取三秦》的杂剧：他们扮作应试士子赶赴试场，路上相与猜测谁是今年的主考官，从某尚书猜到某侍郎，猜了好几个当朝名臣。一个年长的伶人听了通通予以否定，他说："今年的主考官必定是彭越。"士子们不解，问道："朝廷之上，不闻有此官员。"他说："此乃汉梁王也。"士子们仍然不解，又问："他是古人，死已千年，如何来得？"他解释说："前次是楚王韩信主考，韩信、彭越都是一等人，为什么今年不让梁王彭越主考？"大伙听了均嗤笑他荒唐，他却振振有词道："上次若不是韩信主考，如何取他'三秦'？"直至此时，人们才恍然大悟，但又惶恐万分，不敢再听下去了，一哄而出。原来"韩

信取三秦"是楚汉相争的旧事。"三秦"指秦亡后，其故地关中被项羽分而为三。宋杂剧演员则借"三秦"这个地名影射秦桧的一子二侄。秦桧知晓后"亦不敢明行遣罚"。

《钱眼坐》。张俊曾与岳飞齐名，同为抗金名将，封清河郡王，世称张循王，后变节归附秦桧和议，构成岳飞之狱，为世所鄙。绍兴年间（1131—1162），内宴，演杂剧，有伶人饰一善观天文者，声称凡世间贵官人，必应某一星象，他均能洞察无误，其方法是用浑天仪设玉衡，对准其人观之，则见星而不见其人。如玉衡一时难以用到，用铜钱一文代替亦可。于是与宴者令其用铜钱对准赵构观之，他说："帝星也。"令其对准秦桧观之，他说："相星也。"令其对准韩世忠观之，他说："将星也。"最后令其对准张俊观之，他说："不见其星。"众人皆惊讶，令其再观之，则说："中不见星，只见张郡王在钱眼内坐着。"众大笑，因张俊最贪钱，故讥之。

《天灵盖》。金兵入侵中原，常用硬棒敲击汉人的头颅，直至打死。绍兴年间，演杂剧，有伶人说："若要胜金人，我汉人必须能一件件与他相敌才行。譬如：金国有粘罕（金兵将领完颜宗翰），我们有韩少保（韩世忠）；金国有柳叶枪，我们有凤凰弓；金国有凿子箭，我们有锁子甲；金人有硬棒，我们有天灵盖（头颅）。"人皆笑之。

《彻底清》。王叔为吴门知府时，名其酒曰"彻底清"。一日设宴，演杂剧，有伶人持酒一樽向宾客夸口道："此酒名'彻底清'。"既而开樽，不料却是浊醪，旁边有人讥笑他说："你既称是'彻底清'，却为何如此？"他答曰："本是彻底清，被钱打得浑了。"

《馄饨不熟》。宋高宗时，内廷厨师煮馄饨不熟，送大理寺问罪下狱。一日，有优伶演杂剧，扮两士人，相貌各异。问其年龄，一个说"甲子生"，另一个说"丙子生"。优伶告曰："此二人均应送大理寺问罪。"高宗问其故，他说："馉子（谐'甲子'）、饼子（谐'丙子'）皆生，

与馄饨不熟者同罪。"高宗大笑，即释放了原先被关押的那位厨师。

其时，浙江农村亦兴杂剧，讽谏亦甚辛辣，连先圣先师也不放过。如嵊县（今浙江嵊州）农村就曾演出过戏弄孔子的杂剧，宋王十朋《剡之市人以崇奉东岳为名，设盗跖以戏先圣，所不忍观，因书一绝》诗云："里巷无端戏大儒，恨无司马为行诛。不知陈蔡当时厄，还似如今嵊县无？"

从上述所举例子看，宋杂剧借滑稽的表演直刺现实生活的种种时弊，乃至对最高统治者的非议，是够勇敢了。其实，最高统治者也往往企图通过他们的"优谏"发现自己或下级的一些弊端，以便及时改正或吸取教训，巩固自己的统治地位，因而对于演员们的种种讥讽，一般不深加追究，并给予他们"无过虫"（无罪过的虫儿）的身份，允许于帝王面前以戏语箴讽时政，寓谏诤于诙谐之中。此正如《都城纪胜》"瓦舍众伎"条所说，杂剧"大抵全以故事世务为滑稽，本是鉴戒，或隐为谏诤也，故从便跣露，谓之'无过虫'。"《梦粱录》卷二十《妓乐》在解释"无过虫"时也说："若欲驾前承应，亦无责罚，一时取圣颜笑。凡有谏诤，或谏官陈事，上不从，则此辈妆做故事，隐其情而谏之，于上颜亦无怒也。"然而亦并非都是如此，有时竟如虎口拔牙，一旦真正触到统治者的痛处，则有杀头或坐牢之祸。如绍兴年间，左司员外郎（后

四川广元四〇一医院工地宋墓出土的宋杂剧石刻

任两浙路转运副使）李椿年主张推行"经界量田法"，初行之时，郡县奉命严急，百姓颇困苦之。一日，优伶演为杂剧，扮先圣、先师，鼎足而坐。有弟子咨询所疑，孟子答曰："仁政必自经界始。吾下世千五百年，其言乃为圣世所施用。三千之徒，皆不如我。"颜子默默无语。有人在一旁笑道："假如你不是短命而死，也须做出一场害人事。"时秦桧正在支持李椿年推行此法，在场官吏害怕罪及自己，未等杂剧演毕，即以"谤亵圣贤"之罪，将这些伶人叱执送狱，明日，杖之并驱除出境。可见，所谓"无过虫"，其演出活动仍然是有限度的。更有甚者即惨遭杀头的下场，例如《二圣环》，说的是绍兴十五年（1145），高宗赐秦桧望仙桥华宅一座；二十七年（1157），后又赐银、绢等物无数。于是秦桧设宴庆祝，命教坊优伶演杂剧。一伶人饰参军上场，颂扬秦桧功德，另一伶人端着一张太师椅跟随其后，二人答对诙谐滑稽，宾客甚欢，参军正向伶人拱手作揖，预备坐向太师椅，忽然头巾掉落在地，后脑露出两个巾环，叠成"双胜"形状。伶人指着他的后脑问："此为何环？"参军答道："二胜环。"伶人听了即拿起一根朴棒把他的头打了一下说："你光知道坐太师椅，请取银绢例物，却把'二胜环'扔在脑后！"时徽、钦"二圣"都被金人掳去，主战派岳飞等正在积极抗金，力争早日迎还"二圣"，主和派秦桧等却把"二胜环"抛在脑后，所谓"二胜环"即是"二圣还"的谐音，用以讽刺秦桧卖国弄权，毫无迎还徽、钦二帝之意。满座宾客听了无不惊慌失措，秦桧则大怒，次日即把这些伶人投入监狱，有的在狱中就被处死。

宋杂剧虽然尚不是真正意义上的戏曲，仍处于"古剧"的阶段，但从分脚色（一作角色）扮演与分段数演出这两点艺术体制看，离王国维所说的"真戏曲"只有咫尺之地，可称为"准戏曲"了。脚色分工是戏曲重要的体制之一。宋杂剧的脚色比较复杂，各书所记均不一样。据《梦粱录》卷二十《妓乐》载有五种，据《武林旧事》卷四《乾

淳教坊乐部》的"杂剧三甲"及"杂剧色"载有七种。剔去重复者，计有末（末泥）、副末、副净（次净）、戏头、引戏、装孤、装旦、节级等八种。依次简介如下：

末，是宋杂剧的主要脚色，又称末泥、末尼等，相当于宋南戏的"生"。末这个脚色到了元杂剧中即发展为正末，如《汉宫秋》的汉元帝、《连环记（一作计）》的王允、《陈州粜米》的包拯等。南戏称"末泥色"，如《张协状元》第一出就有"后行脚色，力齐鼓儿，饶个撺掇，末泥色饶个踏场"可证。

副末，又作次末，为宋杂剧末泥的配角。著名演员有《武林旧事》卷四"杂剧三甲"条中的王喜、刘信、成贵等。《梦粱录》称"副末色打诨"，可见是个滑稽脚色。

副净，又称次净。《梦粱录》说"副净色发乔"，可见它是宋杂剧里扮演"献笑供诌者"的脚色。著名演员有《武林旧事》"杂剧三甲"条中的茆山重、侯谅、周泰、刘衮等。副净常与副末搭档，演出滑稽戏。《南村辍耕录》卷二十五《院本名目》云："一曰副净，古谓之参军。一曰副末，古谓之苍鹘。鹘能击禽鸟，末可打副净。"可见，它们分别由唐代参军戏的参军与苍鹘演化而来，并继承苍鹘可以打参军的传统，副末亦可以打副净，即所谓"副末色打诨""副净色发乔""以末可扑净"。其作用与副末一样，均"以故事世务为滑稽"，装痴扮呆，不近情理，最后由副末点破，以引

山西运城西里庄元墓杂剧演出壁画中的副净

逗观众发笑，从而发挥了脚色的作用。副净扮演的对象多为贪官、佞臣、强盗，此外为衙役、奴仆、媒婆、庄家，乃至鬼神之类。其化装亦颇具特色，《太和正音谱》卷上《词林须知》云："傅粉墨者，谓之靓，献笑供诌者也。古谓参军……靓粉白黛绿，谓之靓妆，故曰妆靓色，呼为净，非也。"《南词叙录》云："或曰其面不净，故反言之。予意即古'参军'二字，合而讹之耳。"可知其化装具有明显的夸张色调。副净色亦为南戏与元杂剧所继承。

戏头，宋杂剧戏班负责演戏的头目。原本不是脚色名，因参加演出，即成了脚色。如《武林旧事》"杂剧三甲"条中的李泉现、孙子贵等人即是。关于戏头的来源，王国维《古剧脚色考》认为效仿大乐"舞头"而来的，他说："《宋史·乐志》：大乐有舞头引舞。戏头引戏，殆仿大乐为之。"胡忌《宋金杂剧考》十分赞赏这一说法，称"其说甚是"，并作了补充说："明白了引舞（参军色）和舞头的意义以后，就可推知引戏和戏头是从大乐（舞蹈）中模仿而得的产物了。"

引戏，宋杂剧承担"分付""引导"的脚色，包括介绍剧情、吩咐脚色上下场及祝颂赞语等，相当于南戏、传奇的"副末开场"，如《武林旧事》"杂剧三甲"条中的吴兴祐、潘浪贤、郭名显等人。上述这些功能可从明代海宁陈与郊《鹦鹉洲》第六出所保留的宋杂剧遗存"傀儡戏"中得到引证。引戏原不是真正的脚色，于是有人就认为其"不参扮演"，其实并非如此。引戏参加演出是确切无疑的，如"杂剧三甲"中的潘浪贤，既可为末色，又可担任引戏；孙子贵既可担任戏头，又可担任装旦，甚至可当引戏。可见他俩都曾扮演多种脚色。

装孤，宋杂剧演出中装扮做官的脚色。《梦粱录·妓乐》云："副净色发乔，副末色打诨。或添一人，名曰装孤。"《太和正音谱》云："孤，当场妆官者。"王国维《古剧脚色考》即持此说，云："《太和正音谱》云：'孤，当场装（妆）官者。'证以院本名目之'孤下

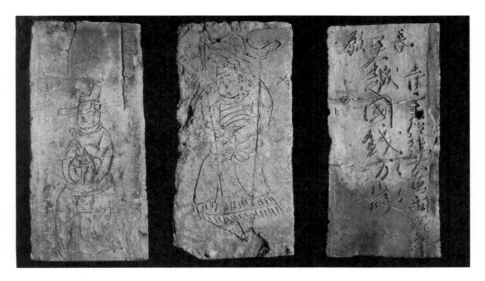

浙江黄岩灵石寺宋初（吴越国）戏剧人物线刻砖

家门'及现存元曲，其说是也。"在"官本杂剧"与"金院本"中，以"孤"命名的剧目颇多，有《思乡早行孤》《乔托孤》《睡孤》《计算孤》等，可见其时以扮官为主要情节的剧目占有一定的比例。

装旦，即宋杂剧男性装扮妇人的脚色。《武林旧事》"杂剧三甲"条中的孙子贵即是有名的装旦。旦，又作姐，《武林旧事·官本杂剧段数》有《老孤遣姐》《褴哮店休姐》《双卖姐》可证。其中《老孤遣姐》，《南村辍耕录·院本名目》作《老孤遣旦》，可见二者原来是异写之故。装旦的产生是由于封建礼教的束缚，男、女伶人不得同台演出，于是出现男伶装旦、女伶扮末的现象。宋杂剧的这一传统一直被后世戏曲所继承。

节级，又作捷讥，是宋杂剧以滑稽见长的脚色。王国维《古剧脚色考》称之为"便给有口之谓"。孙楷第《沧州集》称其"职务在于布关串目，当场导引启发以成笑柄"。著名演员如《武林旧事·乾淳教坊乐部》"杂剧色"中的节级陈嘉祥、副末节级孙子昌，"拍板色"

中的节级吴兴祖、守阙节级时世俊，"嵇琴色"中的节级兼舞魏国忠，"觱篥色"中的守阙节级李祥、节级仇彦与王恩，"笛色"中的节级张守忠、杨胜、王喜及守阙节级赵俊，"杖鼓色"中的节级高宣、守阙节级部头兼板时思俊、守阙节级孟文叔等，均驰名一时。

宋杂剧的演出是分"段数"的，所谓"段"，兼含"段落"与"本"的意思。如《梦粱录》卷二十《妓乐》云："先做寻常熟事一段，名曰艳段，次做正杂剧，通名两段。……又有杂扮……即杂剧之后散段也。"对这段引文的理解可以有两种不同的结论，"通名两段"可以理解为"正杂剧"有两段，也可以理解为"艳段"和"正杂剧"为两段，各家有不同的说法（详后）。此处按先后演出艳段、正杂剧、杂扮，是说杂剧每场演出有三个段落。同时"段"又指"本"，一段为一本，故《武林旧事》卷十载宋官本杂剧二百八十段，即二百八十本。此称呼沿用至元代未变。如元末明初夏庭芝《青楼集》称坤角李芝秀："赋性聪慧，记杂剧三百余段，当时旦色号为广记者，皆不及也。"又如元杂剧《蓝采和》第一折《油葫芦》："（钟云）你做几段脱剥杂剧。（正末云）我试数几段脱剥杂剧。（唱）做一段老令公刀对刀，小尉迟鞭对鞭。

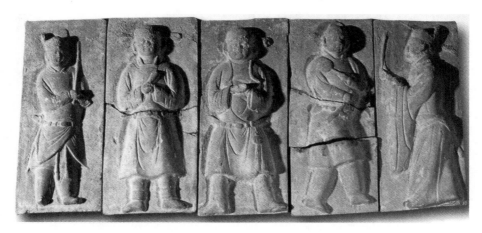

河南温县出土的宋杂剧脚色砖雕

或是三王定政临虎殿。（钟云）不要，别做一段。（正末唱）都不如诗酒丽春园。"

南宋杂剧沿北宋杂剧而来，但较之北宋时期，又在掺和其他姊妹伎艺走向高度综合艺术方面迈进了一大步，不仅成为独立一门，且居教坊十三部之首，领袖诸部；还从北宋的"一场两段"，发展成为由艳段、正杂剧（两段）、杂扮组成的"一场三段"，另加"断送"的艺术体制。《梦粱录》卷二十《妓乐》载：

> 散乐传学教坊十三部，唯以杂剧为正色。旧教坊有筚篥部、大鼓部、拍板部。色有歌板色、琵琶色、筝色、方响色、笙色、龙笛色、头管色、舞旋色、杂剧色、参军等色。但色有色长，部有部头。上有教坊使、副钤辖、都管、掌仪、掌范，皆是杂流命官。其诸部诸色，分服紫、绯、绿三色宽衫，两下各垂黄义襕。杂剧部皆诨裹，余皆幞头帽子。更有小儿队、女童采莲队。其外别有钧容班人，四孟乘马从驾后动乐者是也。……且谓杂剧中，末泥为长，每一场四人或五人。先做寻常熟事一段，名曰艳段，次做正杂剧，通名两段。末泥色主张，引戏色分付，副净色发乔，副末色打诨。或添一人，名曰装孤。先吹曲破断送，谓之把色……又有杂扮，或曰杂班，又名纽元子，又谓之拔和，即杂剧之后散段也。

《都城纪胜》也有相同的记载。《东京梦华录》卷九《宰执亲王宗室百官入内上寿》所谓"一场两段"，是因为"杂扮"是"杂剧之散段"，比较自由，可用可不用，一般不用，故称"两段"。用之则称"三段"，所以《梦粱录》卷三《宰执亲王南班百官入内上寿赐宴》，其第七盏进御酒就说："参军色作语，勾杂剧入场，三段。"王国维《宋元戏

曲考·古剧之结构》也说："即以杂剧言，其种类亦不一。正杂剧之前，有艳段，其后散段谓之杂扮，二者皆较正杂剧为简易。此种简易之剧，当以滑稽戏、竞技游戏充之，故此等亦时冒杂剧之名，此在后世犹然。"又曰："至正杂剧之数，每次所演，亦复不多。《东京梦华录》谓：'杂剧入场，一场两段。'《梦粱录》亦云：'次做正杂剧，通名两段。'《武林旧事》所载'天基圣节排当乐次'，亦皇帝初坐，进杂剧二段，再坐，复进二段。此可以例其余矣。"胡忌《宋金杂剧考》也说："可知杂剧的演出可包括有艳段、正杂剧、杂扮（杂班）三个段落。"因正杂剧为两段，宋杂剧演出实际是四段。故日本学者青木正儿《中国近世戏曲史》第二章《南北曲之起源》即说："则杂剧先有艳段，次有正杂剧，而杂扮一段，如从《梦粱录》'杂剧之后散段'语，则当为散演于正杂剧之后者。若然，则杂剧由艳段（一段）——正杂剧（二段）——杂扮（一段）之四段而成。"若把"断送"也算内，则为五段。依次简介如下：

艳段，指宋杂剧、金院本简短而完整独立的节目，安排在正杂剧之前演出。艳，引序之意，内容为"寻常熟事"，如陶宗仪《南村辍耕录》"拴搐艳段"条中的《打虎艳》《七捉艳》之类。又名"焰段"，《南村辍耕录》卷二十五《院本名目》云："又有焰段，亦院本之意，但差简耳，取其如火焰，易明而易灭也。"意谓焰段是简单之院本（杂剧），所说甚是。明王骥德《曲律》卷一《论调名》则说："又古曲有'艳'，有'趋'，艳在曲之前，趋在曲之后。杨用修谓艳在前，即今之'引子'；趋在曲后，即今之'尾声'是也。"亦近是。清冒广生《疚斋词论》卷上《论艳趋乱》，释"艳"又作"盐"，"盐"减写作"炎"，又作"焰"，自"引"字行，而盐、炎、焰三字俱废，而曰："学者所当于声近求之，以期一贯者也。"并说："《宋书·乐志》言：'乐府前有艳，后有趋。'此二字无人能解。吾谓'艳'即

今'引'字也。词牌有《翠华引》《法驾导引》……引与序，曲家皆歌在前，且皆散板。《九宫大成谱》凡引词列在正曲之前卷，可证也。《乐府诗集》有《三妇艳》《罗敷艳》，《辍耕录》载有《四妃艳》《球棒艳》……"其说比较牵强附会，故胡忌《宋金杂剧考》纠正说："此说之最大缺点为：他把词牌和演出混为一谈；'以期一贯者'，正是两事。我们可以说宋代的艳段和金元院本的艳段是直接传替的，它的名称是可能从大曲的'艳在曲前，趋与乱在曲后'（《通雅乐曲》语）

〔宋〕苏汉臣《五瑞图》儿童杂剧

而产生的；但'做寻常熟事'是'做'，院本是演，它决不能同词牌《翠华引》《法驾导引》以至乐府《三妇艳》《罗敷艳》，甚至《突厥盐》《昔昔盐》《黄帝盐》等作一般看待。"所说较公允。

正杂剧，指宋杂剧演出中最重要的剧目，安排在艳段之后，一般为两节，每节演一个独立完整的故事，要求"大抵全以故事，务在滑稽，唱念应对通遍"①，即要有一定的故事情节，且唱念齐全。同时要求寓"鉴戒"于滑稽之中，故曰："此本是鉴戒，又隐于谏诤，故从便跣露，

① 《梦粱录》作"大抵全以故事，务在滑稽"，而《都城纪胜》作"大抵全以故事事务为滑稽"，是仅演旧事，还是旧事、时事都演，学界尚存争议。可参见任中敏《优语集》总说，凤凰出版社，2013年。

13

谓之'无过虫'耳。若欲驾前承应，亦无责罚，一时取圣颜笑。凡有谏诤，或谏官陈事，上不从，则此辈妆做故事，隐其情而谏之，于上颜亦无怒也。"（《梦粱录》）所演剧目大都可从《武林旧事》所载二百八十本官本杂剧中找到，如该书卷一"天基圣节排当乐次"中，"初坐"第四盏的《君圣臣贤爨》、第五盏的《三京下书》；"再坐"第四盏的《杨饭》、第六盏的《四偌少年游》等均是。其他如《目连救母》《相如文君》《崔智韬艾虎儿》《李勉负心》等，亦均可作为正杂剧演出。

杂扮，指宋杂剧的后散段，演出于正杂剧之后。其内容为滑稽调笑，《梦粱录》卷二十《妓乐》云："又有杂扮，或曰杂班，又名纽元子，又谓之拔和，即杂剧之后散段也。顷在汴京时，村落野夫罕得入城，遂撰此端，多是借装为山东、河北村叟，以资笑端。今士庶多以从省，筵会或社会，皆用融和坊、新街及下瓦子等处散乐家女童装末，加以弦索赚曲，祗应而已。"《都城纪胜》"瓦舍众伎"条也有相近而稍异的记载曰："杂扮，或名杂班，又名纽元子，又名拔和，乃杂剧之散段。在京师时，村人罕得入城，遂撰此端，多是借装为山东、河北村人，以资笑。今之打和鼓、捻梢子、散耍皆是也。"可见杂扮是一种以滑

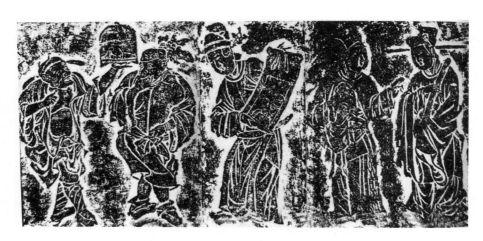

河南偃师酒流沟水库宋墓杂剧画像砖拓片

稽取笑的表演，正如日本学者青木正儿《中国近世戏曲史》第二章《南北曲之起源》所说："关于杂扮之内容……为调笑之戏而兼杂艺者也。然院本名目中可认为此类者往往有之。其属于'冲撞引首''打略拴搐''诸杂砌'之三门者，大率近之。"所举剧目有《呆木大》一目。据黄庭坚《鼓笛令》词有"副靖传语木大，鼓儿里、且打一和"考之，"木大"似为扮演打和鼓等的脚色，而打和鼓之技，《都城纪胜》谓为"杂扮"所演，则"木大"与"杂扮"之间，似有所相关。此外尚有"和尚家门"之《秃丑生》、"先生家门"之《入口鬼》、"秀才家门"之《胡说话》《风魔赋》等。总之，杂扮与艳段一样，都是宋杂剧演出的组成部分，但又不是构成杂剧的有机组成部分，而是各自独立的剧目。南宋时杂扮十分兴盛，据《武林旧事》卷六《诸色伎艺人》统计，当时临安瓦舍有著名杂扮（纽元子）艺人铁刷汤、江鱼头、兔儿头等二十六人。

断送，指宋杂剧演出程序的组成部分，一般为吹奏的乐曲，有《万岁声》《四时欢》等。如《武林旧事》卷八《皇后归谒家庙用咸淳全后例》赐筵初坐中的第四盏"勾杂剧色时和等，做《尧舜禹汤》，断送《万岁声》"，再坐中的第七盏"勾杂剧吴国宝等，做《年年好》，断送《四时欢》"。《都城纪胜》"瓦舍众伎"条曰："其吹曲破断送者，谓之把色。"可见"断送"所用的乐曲称"曲破"。所谓"曲破"，王国维《宋元戏曲考·宋之乐曲》曰："宋时舞曲，尚有曲破。《宋史·乐志》：'太宗洞晓音律，制曲破二十九。'此在唐五代已有之，至宋时又借以演故事。史浩《鄮峰真隐漫录》之《剑舞》即是也。"又曰："由此观之，其乐有声无词，且于舞踏之中寓以故事，颇与唐之歌舞戏相似。而其曲中有破有彻，盖截大曲入破以后用之也。"大曲有散序、排遍、正攧、入破等，"曲破"即是其中的"入破"部分。吹奏"曲破"（"断破"）乐曲的演奏员称"把色"，后世称"司乐"。断送奏起，场上主要脚色则按此曲"踏场"亮相，这对后世戏曲有直

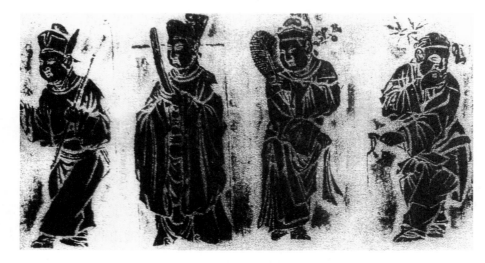

河南温县出土的宋杂剧砖雕

接影响，如南戏《张协状元》第二出"（生上白）……后行子弟，饶个《烛影摇红》断送。（众动乐器）（生踏场数调）"可证。

纵观现存的二百八十本官本杂剧段数及相关资料，可知宋杂剧已初具中国戏曲的基本特征。除上文已有较详介绍的以末、净为主的脚色体制外，尚具下列三大特征：

歌唱体系。据王国维《宋元戏曲考》统计，官本杂剧中有唱曲的凡一百五十余本，其中属于唐宋大曲的一百零三本，此外，属于法曲的四本、属于诸宫调的两本、属于普通词调的三十本、见于金元曲调者九本、不著其名而实用曲调者九本，有唱曲的约占总数二百八十本的三分之二。可见，宋杂剧多数是有歌唱的，正如王国维所说："由此观之，则此二百八十本中，其用大曲、法曲、诸宫调、词曲调者，共一百五十余本，已过全数之半，则南宋杂剧，殆多以歌曲演之，与第二章所载滑稽戏迥异。其用大曲、法曲、诸宫调及词调曲者，则曲之片数颇多，以敷衍一故事，自觉不难，其单用词调及曲调者，只有一曲，当以此曲循环敷衍，如上章传踏之例，此在元明南曲中，尚得

河南洛宁县宋墓出土的杂剧散乐砖雕

发见其例也。"

敷衍故事。例如《王魁三乡题》，事见宋张邦畿《侍儿小名录拾遗》引《摭遗》。此外宋夏噩有《王魁传》，佚名话本有《王魁负心》。演王魁落第，得妓女桂英资助攻书再度赴考。临行，同往海神庙誓不相负。后魁高中，负心另娶。桂英自经，魂勾王魁亦死（案，据《齐东野语》卷六"王魁"条载，王魁确有其人，名俊民，山东莱州人）。对后世戏曲的影响极大，如宋戏文有《王魁负桂英》《王俊民休书记》，被徐渭《南词叙录》称作戏文之"首"，现存有十八支残曲。元杂剧有尚仲贤《海神庙王魁负桂英》、杨文奎《王魁不负心》等。明传奇有王玉峰《焚香记》等。

装扮演出。宋杂剧的扮演是承前代戏剧表演传统而来的，如戏衣："代面"戏的"戏者衣紫，腰金，执鞭也"，"钵头"戏的"戏者被发，素衣，面作啼，盖遭丧之状也"，参军戏的"荷衣木简""鬅鬙鹑衣"，皆指戏中人物的穿着。宋杂剧既有"装孤""装旦"等脚色，自然亦有相应的戏装。《水浒传》第八十二回描写北宋教坊司演出宋杂剧的

情况可证实这一点。

总之，至此，宋杂剧已形成一定规模的脚色体系与唱曲体系，并有一定规模的故事情节；此外，还讲究服饰、化妆并使用面具，为中国最早成熟的戏曲形式"温州杂剧"的诞生做好了准备。

南戏出温州

唐顾况《永嘉》诗云："东瓯传旧俗，风日江边好。何处乐人声，夷歌出烟岛。"宋之温州，虽偏处我国的东南一隅，有如烟岛，但由于中国最早成熟的戏曲形式"南戏"诞生在这里，她在中国戏曲史乃至世界戏剧史上便成为一颗耀眼的"东方之珠"，其地位之高，与古希腊悲剧的诞生地雅典、古印度梵剧的发源地犍陀罗相当，被称作是中国戏曲的故里。南戏，先以诞生地命名，被称为"温州杂剧"或"永嘉杂剧"，后改以南北曲命名，被称为"南曲戏文"，简称为"南戏"。之所以称它是最早的戏曲形式，正如南戏研究权威专家钱南扬所说的那样，它是第一个"熔合歌唱、说白、科范、乐音于一炉，以表演一个完整的长篇故事，使中国戏剧真正成一种综合性的艺术，在戏剧史上开辟了一个新的纪元"。也像王国维先生所说，南戏的诞生标志着中国从此才有"真戏曲"。

南戏为什么首先形成于浙江温州？学术界早已有人从政治、经济、民俗、艺术乃至宗教等诸多方面，进行详尽的考察和论证，取得了很大的成绩。除此以外，下列两点也十分关键：

其一，从观众的审美需求考察，看当时的温州是否特别迫切要求

江西鄱阳南宋洪子成墓出土的南戏人物瓷俑

产生南戏这样一种新型的艺术形态；其二，从艺术产生的土壤、气候等方面考察，看当时温州是否已具备产生南戏的条件。就第一点而论，回答是肯定的，因为温州偏处东南海陬，较少受到外来的影响，人杰地灵，物阜民丰。宋代的温州，农业、工商业均获得空前的发展。其中农业推广"占城"新稻种，改一熟制为两熟制，粮食产量翻了一番；工业造船产量至哲宗元祐间每年达六百艘，且能造万斛船，造纸、油漆的质量均在全国夺冠；商业方面，于绍兴元年（1131）建立市舶务，成为全国著名的对外贸易通商口岸，与广州、泉州齐名。时人陈傅良有诗称温州云："江城如在水晶宫，百粤三吴一苇通。"可见当时海上交通之便利。高丽、日本以及其他各国的商贾时常往来温州。一时间，温州乃有"小杭州"之称。北宋诗人、绍圣间温州知州杨蟠《永嘉》诗中云："一片繁华海上头，从来唤作小杭州。水如棋局分香陌，山似屏帏绕画楼。"其时温州之繁华可见一斑。随着工农业和商业的发展，温州人口也迅速增长。据《太平寰宇记》等书记载，宋初温州仅有四万多户，至神宗元丰间增至十二万一千多户，至孝宗淳熙间，

猛增至十七万多户，总人口达九十一万六百多人，比宋初翻了好几番。城区建筑华丽，人口更加稠密，时人周行己《和郭守叔光绝境亭》诗云："下瞰万瓦居，缥缈见楼阁。"戴栩《永嘉重建三十六坊记》亦说："排置均齐，架缔坚密，名立义从，各有攸趣。"至淳熙间，城区人口达十万左右，宋永嘉诗人徐照《题赵明叔新居》诗云："十万人家城里住，少闻人有对门山。"随着人口的激增，市民阶层的膨胀，消费水平的提高，这些生活在"小杭州"的人必有更高的娱乐需求。杨蟠《永嘉百咏·永宁桥》诗云："过时灯火夜，箫鼓正喧阗。三十六坊月，一般今夜圆。"叶适亦有《橘枝词三首记永嘉风土》（其三）诗云："鹤袖貂鞋巾闪鸦，吹箫打鼓趁年华。行春以东崝水北，不妨欢乐早还家。"《荆钗记·会讲》中追忆北宋末年温州情景也说："越中古郡夸永嘉，城池阛阓人奢华。思远楼前景无限，画船歌妓颜如花。"可见其时温州处处莺歌燕舞，颇有"西湖歌舞几时休"之叹。昔日温州确有湖称"西湖"，在城西，杨蟠《永嘉》诗即有"西湖宴赏争标日，多少珠帘不下钩"之句。据称湖旁还有一座颇具规模的"众乐园"，纵横一里，中有大池塘，"堂榭棋布，花木汇列，宋时每岁二月开园设酤，人大和会，尽春而罢"（《明一统志》）。这是当时温州市民的游艺场，有如上海的城隍庙、北京的天桥。不过，最大的游艺场还在九山，即"九山书会"的所在地，那里瓦舍勾栏众多，是各种伎艺集中展演之地，至今尚有街道称作"瓦市殿巷"。其时，戏班不仅于瓦舍勾栏内演出，且已进入达官贵人的厅堂，永嘉诗人、北宋宣和三年（1121）任上舍的林季仲《倾杯乐》词描写寿宴有"张眉竞巧，赵瑟新成，整顿戏衫歌扇"句可证。由于人们欣赏水平的日益提高，旧有的各种伎艺已难以满足他们的审美需求。这从时人的一些题咏中可以得知一二，如林季仲的《倾杯乐》词就有"但愿与君，歌舞常新，欢娱无算"之句，王之望《临江仙·赠妓》亦有"锦字织成千万恨，翻成第入新声"之叹，

《念奴娇·坐上和何司户》词更有"乐府新声，郢都余唱，应纪阳春曲"之咏，他们都希望出现一种"新声"。到了宣和之后，南渡之际，这种矛盾就更加突出了。当时，随着宋室南迁，大批贵族、臣僚及其家眷、仆人纷纷南下杭州、温州，杂剧等路岐人也随之而来。温州出现了前所未有的繁荣局面，人们就更加渴望能欣赏到新的艺术品类，以满足自己的娱乐需求。南戏正是在这样的时刻应运而生。然而，"应运"仅是时代赋予温州的一种特有机遇，可谓"得天独厚"；能否应运而生，还得看温州当时是否已具备产生南戏的各种条件。回答也是肯定的，因为形成南戏这一最早成熟的戏曲形态的最重要的两个条件，其时温州均已具备，一是"歌舞"，二是"故事"。

歌舞的依据是"曲"，曲是戏曲的命脉。徐渭《南词叙录》称南戏"其曲则宋人词益以里巷歌谣"，是说南戏的唱曲来自宋人词曲和里巷歌谣、村坊小曲，其中宋人词曲则包括宋人词调、大曲、诸宫调和唱赚等。所有这些唱曲当时均已在温州盛行。如宋词，宋代温州曾产生过许多著名词人，据笔者统计，收入《全宋词》的有二十一位，其中温州籍的十一人，任职或寓居温州的十人，南戏剧本中所有的词牌，几乎都可从他们的作品中找到。又如大曲，早在唐代温州即已流行，唐玄宗时大诗人孟浩然曾在温州乐清友人宴席上聆听过一位姓卢的歌妓演唱【梅花】大曲。北宋著名大曲作家史浩曾"历温州教授，郡守张九成器之"，作大曲【采莲舞】【太清舞】【花舞】【渔父舞】等，至今犹存。至于里巷歌谣、村坊小曲，则有【东瓯令】【赵皮鞋】【吴小四】【采桑歌】【牧犊歌】【山里歌】【拗芝麻】【豆叶黄】以及外地流入温州的【台州歌】【福州歌】【福清歌】等，举不胜举，可供南戏创作时任意选择。

故事则是戏曲的根本，南戏称故事为"话文"。《张协状元》第一出曰："以怎唱说诸宫调，何如把此话文敷演？"意谓凭借唱说诸宫调，怎

样把这故事施展表演成戏文？这"话文"即当时说话艺人说故事的文本，是宋代话本小说的别名。宋代说话分小说、讲史、说铁骑儿、说经等项，是瓦舍勾栏中的一种说唱艺术。说话艺人口若悬河，舌辩滔滔，且唱且说，极好"插科使砌"，所说的故事无不是有头有尾、曲折生动的长篇，是戏剧本事①的最直接来源。宋代的温州既有说唱"话本"的瓦舍勾栏，又有创作"话本"的队伍"书会"，当然就可以源源不断地为南戏剧本创作提供各种各样的故事题材。总之，温州既具备丰富多彩的歌舞及各种曲调，又具备众多情节离奇、引人入胜的长篇故事，一旦经过表演艺人的敷衍之后，南戏首先在温州应运而生即为势所必然了。

南戏虽然诞生在温州，盛行却在杭州，因为温州毕竟偏处浙南一隅，离中原较远，存在一定的局限性。其中最大的障碍是南戏所使用的语言"瓯语"特别难懂，剧中的道白恐怕只有温州观众才能听懂。而"瓯语"

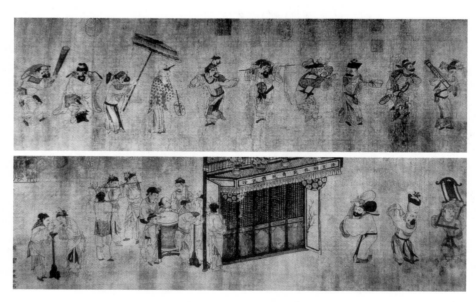

〔宋〕朱玉《灯戏图》

① 古代戏曲的故事情节，通称"本事"。

仅是温州诸多方言中的一种,此外还有"闽语"(闽南方言)、"畲语"(畲族客家话)、"蛮语"(旧平阳江南土语)、"蛮讲"(泰顺土语)、"大荆话"(台州方言)、"罗阳话"(处衢方言)、"金乡话"(吴语"方言岛")等方言。"瓯语"是温州地区的主要方言,主要分布在温州市区和永嘉、瑞安两县,以及乐清、平阳、文成、泰顺等部分地区。单就温州而言,南戏所用的"瓯语"也不是所有的温州人都能听懂的,故南戏的观众面也是有限的。据我国第四次全国人口普查资料统计,温州地区使用"瓯语"的人口约六百万,估计宋元时期当远远少于这个数字。因此,南戏只有走出温州才能发展,当时的都城杭州自然就成为它的首选。对比温州,杭州具有以下优越之处:

首先,杭州为南宋的都城,是当时全国的政治中心,经济、文化、交通等各方面,均远超温州。自从宋王朝定都杭州(时称临安)后,随着故都汴京(今开封)及四方市民商贾的聚集与辐辏,人口剧增,社会经济尤其是商品经济得到进一步发展,出现空前繁荣的局面。据《梦粱录》卷十九称,当时杭州"人烟生聚,民物阜蕃,市井坊陌,铺席骈盛",足见杭城之繁盛,一时间即有"乐园"之称和"销金锅儿"之号,这为戏曲的繁荣与发展提供了坚实的物质基础。豪门贵族奢靡,大贾豪民买笑千金,市农工商亦游艺寻欢。他们均急需有一种新型的文艺形式以满足自己的欲望,而南戏正是他们渴望已久的剧种。加上当时杭城游艺场所遍布,南北各种艺人聚集在那里竞显伎艺,南戏就在这样的环境下,在同各种艺术竞争与交流中,崛起、胜出而盛行一时。从此,杭州取代温州而成了南戏的中心。

其次,杭州是南北文化交流的重镇,作家荟萃,名伶会集,演出场所瓦子遍设。每座瓦子里又有几个甚至十几个勾栏,天天上演南戏、杂剧、皮影、木偶戏等,各种艺术在这里交流。南戏的主要竞争对手是宋金杂剧(院本)、参军戏以及各种歌舞、曲艺等所谓"教坊十三

部"。竞争的结果，南戏脱颖而出。于是，编演南戏的书会如"古杭书会""武林书会"等相继出现，创作了《赵贞女》《王魁》《王焕》《张协状元》《错立身》《小孙屠》等名作。这些书会一直延续至元代，并产生了著名的作家沈和、萧德祥等。沈和，字和甫，杭州人，作有南戏《欢喜冤家》等，《南词叙录》"宋元旧篇"著录。萧德祥，杭州人，《录鬼簿》录其戏文《小孙屠》一种，并载其生平曰："凡古人俱櫽栝有南曲，街市盛行，又有南曲戏文等。"可见，萧德祥也是一位著名的南戏作家。

最后，杭州交通便捷，传播畅通，是南戏辐射全国的集散地。戏曲是流动的艺术，任何一种戏曲想发展自己，以至成为全国性剧种，交通往往起了决定性作用。杭州水陆交通均甚方便，可谓四通八达，尤其是水上交通，戏班可通过大运河到全国各地演出。据《南词叙录》《中原音韵》等古籍记载，南戏于杭州形成"杭州腔"后，即向全国流传。于省内，先后传向嘉兴的海盐与宁波的余姚，分别产生"海盐腔"与"余姚腔"；于省外，则先后传向江西的弋阳与江苏的昆山，分别产生"弋阳腔""昆山腔"。南戏传入北京大概在宋末元初，从戏文《错立身》已用北曲套数可知，其时北曲已流传到南方，北曲既已南下，唱南曲的戏文也已北上。至元初，北京不仅有南戏演出，且有编撰与刻印《三十六琐骨》戏文等南戏剧本的组织出现。

杭州时期南戏的盛况，主要表现在声腔的发展上，即从"温州腔"逐渐形成以下五大声腔：

一是杭州腔。前身是温州腔，即用以温州语音为特色的一种声腔，俗称"鹘伶声嗽"。温州腔初期时比较粗疏，据《南词叙录》考证：一是其曲虽然采用"宋人词"的形式，却"不叶宫调，故士大夫罕有留意者"；二是采用"村坊小曲"，即"畸农市女"顺口可歌的"随心令"，则"本无宫调，亦罕节奏"。传入杭州而成熟之后，则代之

以宫调统辖严密，曲牌联套有致，一个宫调统辖若干曲牌，其中南曲曲牌分引子、过曲、尾声三类，运用已相当熟练。南戏从温州传入杭州后，由于两地语言相差悬殊，必须"改调歌之"方能让人听懂，于是其唱腔自然就渐渐发生变化。正如元周德清《中原音韵》卷下《正语作词起例》所说："（沈）约之韵，乃闽浙之音。……南宋都杭，吴兴与切邻，故其戏文如《乐昌分镜》等类，唱念呼吸，皆如约韵。"明宋濂《洪武正韵序》曰："自梁之沈约，拘以四声八病，始分为平上去入，号曰'类谱'，大抵多吴音也。"说明沈约的"四声谱"是以"吴语"为标准音的。可见其时南戏在杭州演出时，已不再唱"瓯语"，而改唱"沈韵"即吴语了。明代人则称之为"杭州腔"，如明魏良辅《南词引证》第五条即说："腔有数样，纷纭不类。各方风气所限，有昆山、海盐、余姚、杭州、弋阳。"显然，魏氏是把杭州腔与明代的其他四大声腔并列的。钱南扬十分赞同魏氏的提法，先在《魏良辅南词引正校注》中予以肯定说："杭州是南宋的都城，自然经济、文化各方面条件都超过温州，南宋初戏文流传杭州，发展很快。……可见当杭州戏文已有吴音，自然该称'杭州腔'了。然仅此一见，不见它书，大概后来海盐腔盛行，被其兼并，故不再有人提及。"后又在《戏文概论》中予以重申："《南词引正》有杭州腔，大概就是指此罢？惟这个腔调，不见他书，可能是海盐腔盛行，被它所吞并，故不再有人提起杭州腔。"戏曲音乐家流沙亦据周德清的《中原音韵》作如下的肯定，说："据此可以肯定南宋期间用温州土腔演唱的南戏，自从传入杭州以后，首先语言上采用吴语官话，所以'唱念呼吸，皆如约韵'。"总之，自从魏良辅提出"杭州腔"以来，近代学者几乎一致予以首肯，故《中国大百科全书·戏曲曲艺》得出结论，认为"南戏流布衍变的声腔，除温州一隅外，至少已有五种南戏声腔在城市和农村兴起"，其中即包括宋代南戏的杭州腔。杭州腔的代表性作品，可考者有《王魁》《赵

贞女》《王焕》《张协状元》《错立身》等。从这些作品可以看出，这一时期的南戏较之诞生期，已有了长足的进步。一是脚色体制齐全，已形成生、旦、净、末、丑、外、贴七种基本脚色，为后世戏曲的脚色体制奠定坚实基础。二是曲牌组合完整，"本无宫调，亦罕节奏"的"村坊小曲"阶段早已结束，代之以宫调统辖严密，曲牌联套有致。本时期的戏文，一个宫调统辖若干曲牌，其中南曲曲牌分引子、过曲、尾声三类，运用已相当熟练。三是艺术成分增加。这时期的戏文除继续吸收南方民间各种伎艺外，随着北方路岐人的不断南下，便广泛汲取来自北方的各种伎艺，诸如杂剧、院本、诸宫调、唱赚、百戏、杂扮等，其中特别是宋金杂剧的艺术成分，从而开南北戏曲合流之先河。

二是海盐腔。杭州距嘉兴海盐很近，南戏从杭州流传海盐，无论陆路或水路均很方便，不久即在这里形成新的声腔，取名"海盐腔"。遗憾的是，由于士大夫的蔑视不屑记载，迟至明弘治初年江苏太仓人、时任浙江右参政陆容的《菽园杂记》卷十才提到它，称它是"南宋亡国之音"，可见其形成的时间当在南宋朝。接着有祝允明的《猥谈》"歌曲"条，称明初以来"南戏盛行"，凡公私演出南戏，其中即有"海盐腔"，并将其与"余姚腔""弋阳腔""昆山腔"并称。杨慎的《丹铅总录》卷十四"北曲"条，则记其盛况说："近日多尚海盐南曲，士大夫禀心房之精，从婉娈之习者，风靡如一。甚者北土亦移而耽之，更数十年，北曲亦失传矣。"可见其势不可当。近人周贻白《中国戏曲史讲座》、钱南扬《戏文概论》等均称其形成于南宋，依据是明李日华《紫桃轩杂缀》卷三，称宋人张镃，字功甫，循王之孙，豪俊而有清尚，尝来浙江海盐县"作园亭自恣，令歌儿衍曲，务为新声，所谓海盐腔也"。清李调元《剧说》引元姚寿桐《乐郊私语》载，海盐澉浦杨梓与曲家贯云石友善，贯教其家僮唱海盐腔，"海盐遂以擅歌名浙西，今俗所传海盐腔者，实法于贯酸斋"。据此，可知海盐腔源远流长，至元代

已盛行，其源当出自宋代。海盐腔的特点是"体局静好，以拍为节"，至明代已盛行于嘉兴、湖州、温州、台州以及江西宜黄等地。

三是余姚腔。杭州离余姚也不远，南戏流传余姚也很方便，与当地语言、音乐等因素相结合而形成新的声腔剧种"余姚腔"之时，也当在南宋年间。最早见诸明陆容的《菽园杂记》，接着有祝允明《猥谈》等。据《南词叙录》载，余姚腔至嘉靖年间已盛行，并流向江苏、安徽等地。钱南扬《戏文概论》称其传播地域之广泛，不亚于海盐腔，非与海盐腔有同样悠久的历史不可，故断其发生于宋代。余姚腔的特点：一是不托管弦，没有伴奏，靠人声帮唱；二是附加"滚调"，即介乎唱与白之间的朗诵性唱腔，王骥德《曲律》称之为"流水板"。偏于唱的称"滚唱"，偏于白的称"滚白"。其语法结构，主要是一种五、七言韵文，有如五、七言古诗，却又不受其格律限制，比较流畅自然。近人周育德《中国戏曲文化》在解释"滚调"之后称"余姚腔也是一种趋向于大众化的声腔"，所说甚是。以余姚腔为基础而衍化的声腔有青阳腔、义乌腔、新昌调腔等。其中"新昌调腔"已被列入国家级非物质文化遗产名录。

四是弋阳腔。杭州离江西弋阳较远，可南戏流传弋阳的时间却很早，据宋元间人刘埙《水云村稿》"吴用章传"记载，南戏早在南宋咸淳时（1265—1274）已传入江西南丰一带，时称"永嘉戏曲"，谓其声腔"淫哇盛，正音歇"，盛行一时。弋阳离南丰县不远，戏曲基础比南丰更好，在这里形成南戏新的声腔"弋阳腔"也是顺理成章的。据祝允明《猥谈》、徐渭《南词叙录》记载，弋阳腔于明正德（1506—1521）时已流行，嘉靖间（1522—1566）已流传南、北两京及湖南、福建、广东等省。其特点是不用管弦伴奏，干唱，帮腔，汤显祖《庙记》称其"其节以鼓，其调喧"。由于一开始即扎根于民间，故历演不衰，传承至今，仍保存有大量弋阳腔剧目及相关资料，为南戏的发展与传

播立下了汗马功劳。明中叶以后，弋阳腔流传各地，又繁衍成各种新的声腔，被称作"弋阳诸腔"，浙江的义乌腔、温州高腔、西安高腔等八大高腔大多即出自"弋阳诸腔"。

五是昆山腔。杭嘉湖平原与苏州昆山比邻，是南戏海盐腔流行的地区，昆山腔是在继承海盐腔传统的基础上形成的，其渊源可溯至南宋杭州的南戏。祝允明在明弘治前后写的《猥谈》中，将其列在海盐、余姚、弋阳三腔之后，可见它在正德之前已盛行。明沈宠绥《度曲须知》却称其在嘉、隆时由曲师魏良辅所创造，当误。但魏氏曾对昆山腔作过改革，创造了"水磨调"，功不可没。昆山腔的特点与海盐腔一样，两腔均"体局静好"（汤显祖语），即细腻婉转的意思，只不过昆山腔比海盐腔又提高了一步，故《南词叙录》说它"流丽悠远"，《客座赘语》说它"清柔而婉折，一字之长，延至数息"。《度曲须知》更称"声则平、上、去、入之婉协，字则头、腹、尾声之毕匀。功深镕琢，气无烟火。启口轻圆，收音纯细"。昆曲传入杭州甚早，据焦循《剧说》引《旷园杂志》记载，嘉靖二十八年（1549），杭州已演出昆剧《浣纱记》"游春"，周诗饰范蠡。周诗时年二十一岁，刚参加过乡试。揭榜的前一夕，凡参加考试者均赴省门等候发榜，独周诗跟随邻居入戏园看戏，光看还不过瘾，竟上台串演了起来。

南戏的体制，包括剧本、脚色、音乐、分场、开场等。其中剧本体制，包括题目与分出两方面。题目，指戏文首出副末上场前用以概括剧情的那四句韵语，如《张协状元》题目云："张秀才应举往长安，王贫女古庙受饥寒。呆小二村口调风月，莽强人大闹五鸡山。"《错立身》的题目云："冲州撞府妆旦色，走南投北俏郎君。戾家行院学踏爨，宦门子弟错立身。"南戏题目是为写广告用以招揽生意。分出，是南戏剧本段落的单位，一段称一出。出，繁体字"齣"，传奇剧本结构上的一个段落，同杂剧的"折"相近。

脚色体制，以生、旦为主体的生、旦、净、末、丑、外、贴七种基本脚色，为后世戏曲的脚色体制奠定了坚实的基础。生，是戏文中的男主角，相当于金元杂剧中的正末，如《张协状元》的张协。旦，为戏文中的女主角，相当于金元杂剧中的正旦，如《张协状元》的贫女。净，是"副净"省称，是戏文中插科打诨的脚色，往往与末或丑搭档。正如《梦粱录》卷二十《妓乐》所说："副净色发乔，副末色打诨。"如《张协状元》的书友、《琵琶记》中的社长等。末，是"副末"的省称，《张协状元》第五出有"副末"可证。其亦是插科打诨的脚色，往往与净或丑搭档，均扮演次要的男脚色，如《张协状元》中的土地、判官、李大公等。末，另有一任，即戏文开场时报告家门。丑，为戏文所首创，未见于唐宋古剧。《南词叙录》云："丑，以墨粉涂面，其形甚丑，今省文作'丑'。"如《张协状元》的圆梦先生、《琵琶记》的里正等。外，兼扮老年男女。扮老年男子的，如《张协状元》的张协之父、《错立身》的完颜寿马之父等；扮老年妇女的，如《张协状元》的王胜花之母等。《南词叙录》云："外，生之外又一生也；或谓之小生。外旦、小外，后人益之。"可见，"外"按性别又分为"外生""外旦"。"虔""婆""卜"等，均在"外旦"之列，如《错立身》中王金榜之母称"虔""婆""卜"，《小孙屠》中小孙屠之母称"婆"。贴，是"贴旦"的省称。《南词叙录》云："贴，旦之外贴一旦也。"一般扮演年轻女子，如《琵琶记》中的牛小姐、《张协状元》中的王胜花等。总之，中国戏曲的脚色行当至此已基本定型，后世只增加一些次要脚色而已。

音乐体制，为南曲曲牌联缀体。所谓南曲联缀，是以一个宫调统辖若干曲牌的体制，又称联套体。其中南曲曲牌分引子、过曲、尾声三类。"引子"，脚色上场时所唱，如《张协状元》第三出贫女上场，先唱【大圣乐】"村落无人要厮笑"，接唱过曲【叨叨令】"贫则虽贫"。"过曲"，

是全剧的主要部分。分粗、细及不粗不细三种,其中:粗曲专供净、丑用,不入套数,又称非套数曲;细曲专供生、旦用;不粗不细一般均可用,二者都入套数,又称套数曲。"尾声",指套数的末曲,一个宫调有一个宫调的尾声,如【仙吕】之【情未断煞】(《蔡伯喈》)、【中吕】之【三句儿煞】(《柳耆卿》)、【南吕】之【尚按节拍煞】(《蔡伯喈》)、【商调】之【尚绕梁煞】(《刘智远》)等,样式繁多,不一而足。

分场体制,景随人异,时随人移,从而突破时间与空间限制,有别于话剧的"分幕",成为中国戏曲的一大特征。如《张协状元》有关贫女上京寻夫被夫砍杀的情节,其时间由春到秋,空间从京都到五鸡山,其间种种矛盾冲突,均通过贫女的上、下场展开。上场要先唱引子或念上场诗,以引出下面的剧情。引子如《张协状元》第三出,旦上唱引子【大圣乐】:"村落无人要厮笑,这愁闷有谁知道。闲来徐步,桑麻径里,独自烦恼。"上场诗,末上白:"久雨初晴陇麦肥,大公新洗白麻衣。

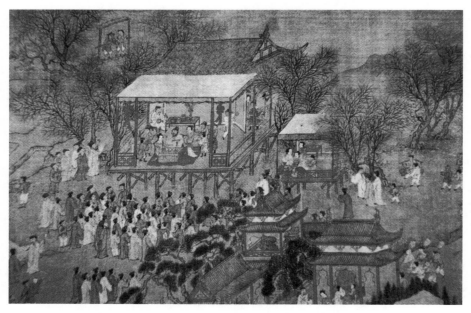

明画《南中繁会图》中的戏曲演出场景

梧桐角响炊烟起,桑拓芽长戴胜飞。"下场要唱下场诗,以提示下一场的剧情,起承上启下作用,如同剧第三出,下场时旦白:"古庙荒芜怕见归,几番独自泪双垂。黄河尚有澄清日,岂可人无得运时。"

南戏的开场,指正戏开演前,先由副末出场报告剧情概况,宋、元时无名,明人称之为"开场"或"副末开场",亦称"家门""开宗"等。早期南戏开场项目繁缛,颇多枝节,如《张协状元》开场,先由末上场念两阕词以写大意。南戏包括正戏与吊戏,正戏指正本戏,情节一般都比较长,如《张协状元》长达五十三出。场次划分既以脚色的上下场为原则,就要照顾剧中脚色间的劳逸安排,不能像元杂剧那样一人唱到底,除让主角与重要配角先上场之外,还需做到男主角与女主角、主角与配角相间隔。"吊场"是指场与场之间,或场中片段与片段之间,大部分脚色下场,只留下一两个在场作某些交代,暂时吊住不收场。前者如《小孙屠》第十五出,生下场后,末吊场。见净许物科,曰:"今日得君提拔起,免教身在污泥中。"(并下)。后者见第十出,末下场后,婆吊场,唱【挂真儿】:"东岳灵祠几程路,还心愿只得前去。只虑家中,无人看觑,叫出孩儿说与。"

南戏的传播,北上杭州。时间至迟在宋光宗朝,因为据祝允明《猥谈》记载,宋光宗朝在杭州做官的赵闳夫曾榜禁过早期南戏《赵贞女蔡二郎》等剧目,可知在当时的杭州,戏文已颇具势力,不然也不至于使得士大夫如此恼怒,以至下令榜禁。其时,瓦舍勾栏遍布,南北各种伎艺争妍斗奇,南戏就是在这样的环境和氛围里与众多伎艺的交流和争胜中,获得迅速的提高和发展。戏文从温州流向杭州,要途经婺州(今浙江金华),时间亦在南宋。据元夏庭芝《青楼集》载:"龙楼景、丹墀秀,皆金门高之女也。俱有姿色,专工南戏。龙则梁尘暗簌,丹则骊珠宛转。后有芙蓉秀者,婺州人,戏曲小令不在二美之下,俱能杂剧,尤为出类拔萃云。"其时的金华,既有专工南戏的演员,又有兼演杂剧的,

扮相俊美，尤以唱工见长，被誉为"染尘暗簌""骊珠宛转"，可见南戏之盛。继上北京。南宋末或元初，戏文传入大都（今北京）。其时北京不仅有戏文演出，还出现戏文作家与刻坊。据《寒山堂新定九宫十三摄南曲谱》卷首《谱选古今传奇散曲集总目》中《金银猫李宝闲花记》下注云："大都邓聚德著。业卜，字先觉。尚有《三十六琐骨》戏文三十九出。隆福寺刻本。"可见邓聚德作有戏文两种。其中《金银猫李宝闲花记》、《永乐大典》著录、《寒山堂新定九宫十三摄南曲谱》及《九宫正始》均征引，《宋元戏文辑佚》收残曲十五支。《三十六琐骨》戏文，三十九出，佚。《远山堂曲品》征引。《传奇汇考标目》别本第二十五题《三十六琐骨》节末。西传南丰。南宋咸淳年间（1265—1274），戏文传入江西南丰一带，被称"永嘉戏曲"。宋人刘埙（1240—1319）所著的《水云村稿·词人吴用章传》记载："至咸淳，永嘉戏曲出，泼少年化之，而后淫哇盛，正音歇。然州里遗老犹歌用章词不置也，其苦心盖无负矣。"南丰，宋代属江西建昌军，元至元十九年（1282）升南丰州，可见刘埙此传撰于是年之后，而所记却是南宋咸淳间的事，其时南戏已在南丰一带盛行。南传福建。南戏入闽甚早，因闽浙比邻，早期戏文《张协状元》已吸收福建民歌"福州歌"（第八出）、"福清歌"（第二十三出）等。现存莆仙戏、梨园戏及四平戏中的大量传统剧目，如《王魁》《张协》《朱文太平钱》《刘文龙》《王祥》等，均与早期戏文同名，当是它们的改编或移植剧目，只是找不到文献记载，无法确定其传入的时间。

南戏在宋元间的存目，据钱南扬《戏文概论》统计为二百三十八本。其中有传本者十五本，有辑本者一百一十九本，全佚者三十三本。择其要者简介如下：

《王魁》，全名作《王魁负桂英》。演王魁下第，得妓女桂英资助再度赴考及第后，却不认桂英，桂英挥刀自刎，以死冥报，索王魁

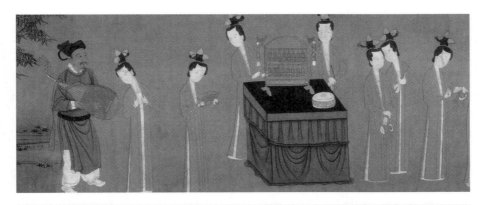

〔宋〕佚名《歌乐图》（局部）

阴魂而去。全本已佚，仅存残曲十八支，收入钱南扬《宋元戏文辑佚》。常演改本有《活捉王魁》等。

《赵贞女》，又名《赵贞女蔡二郎》，演蔡伯喈状元及第后"弃亲背妇"，对父母"生不能事，死不能葬，葬不能祭"的"三不孝"，对发妻赵五娘竟放马将其踹死，天理不容，被五雷轰顶劈死。原本佚，《南词叙录》"宋元旧篇"著录。其改本《琵琶记》被称为"曲祖"。

《张协状元》，这是从宋代流传至今的唯一完整的南戏剧本。演张协进京赶考被盗，于走投无路之时，得王贫女收留并结为夫妇，状元及第后，嫌其贫贱，不仅不认，还于赴任途中剑劈贫女，以断后患。最后经上司调排，张协与贫女团圆。这个结局固然不好，但纵观全剧，基本上还是沿着《王魁》《赵贞女》的创作套路进行，仍然是一严厉谴责负心汉的作品。此剧失落已久，1920年叶绰恭从英国伦敦小古玩肆发现并购回才得以流传。

《王焕》，全称作《风流王焕贺怜怜》，为南宋太学黄可道作。全本佚，仅存残曲二十二支，收入《宋元戏文辑佚》。其故事情节，据元杂剧《风流王焕百花亭》，并结合残曲描述，演开封才子王焕与妓女贺怜怜一见钟情，经过种种曲折与斗争，终于结为夫妇，为那些卖身妓院或被迫做人小妾的卑下女子树立了争取婚姻自由的榜样。

《乐昌分镜》，全称作《乐昌公主破镜重圆》。全本已佚，仅存残曲三十一支，收入《宋元戏文辑佚》。其故事情节，据《本事诗·情感》，并结合残曲描写，演南朝徐德言与后主陈叔宝之妹乐昌公主悲欢离合的故事。近代的改本有莆仙戏《乐昌公主》、温州和剧《风尘三侠》等。"破镜重圆"这一表示离而复合、最终结为夫妻的成语在民间流传不息。

《宦门子弟错立身》，杭州古杭书会才人编，《永乐大典》著录。有北京古今小品书籍刊行排印本、《古本戏曲丛刊》初集本、钱南扬

校注本。于校注本的前言，钱称其"出宋人手无疑""盖作于金亡之后，宋亡之前这段时间之内"。全剧共十四出，演金朝河南同知之子完颜寿马爱好戏曲，与东平散乐王金榜一见倾心，一路追星，遭其父的强烈反对而终成眷属的故事。

傀儡竞绝技

宋诗人杨亿《咏傀儡》诗云："鲍老当筵笑郭郎，笑他舞袖太郎当。若教鲍老当筵舞，转更郎当舞袖长。"这无疑是杨亿看了一本傀儡戏之后所写的讽刺诗。其中"鲍老""郭郎"都是宋代傀儡戏的脚色名，后者系丑脚。宋代傀儡戏与其他艺术门类一样，其兴衰往往与当时的政治、经济相关。南宋王朝偏安于东南一隅，经济、文化获得相应繁荣。统治者利用江南之富，纵情恣乐，戏曲、歌舞大兴。傀儡戏不仅种类繁多，且与杂剧、南戏及其他伎艺竞演，据《西湖老人繁胜录》载：国忌日，全国各地傀儡，汇集临安会演，其时"全场傀儡……福建鲍老一社，有三百余人；川鲍老亦有一百余人"。曾为南戏所吸收，《张协状元》第五十四出【斗双鸡】云："幞头儿，幞头儿，甚般价好。花儿闹，花儿闹，做得恁巧。伞儿簇得绝妙，刺起恁地高，风儿又飘。（末）好似傀儡棚前，一个鲍老。"可证。

中国傀儡戏以宋代为最盛，其起源有两种说法：一谓源于周穆王时的偃师所造"倡者"，事见《列子·汤问篇》，因《列子》属魏晋间人托古的伪书，故是说未为人所信；二谓源于西汉陈平造木偶为高祖解平城之围，事见唐段安节《乐府杂录》，因此事未见汉人记载，

〔宋〕李嵩《骷髅幻戏图》

被斥为"捕风捉影的附会"及"抄袭自梵典",亦未为人所服。较为可信是《后汉书》卷一三《五行一》"灵帝数游戏于西园"条梁刘昭补注:

> 《风俗通》曰:"时京师宾婚嘉会,皆作魁㯜。酒酣之后,续以挽歌。"魁㯜,丧家之乐;挽歌,执绋相偶和之者。天戒若曰:"国家当急殄悴,诸贵乐皆死亡也。自灵帝崩后,京师坏灭,户有兼尸,虫而相食。"魁㯜,挽歌,斯之效也。

勾栏粉墨

GOULAN FENMO

从本条记载可知，傀儡戏源自汉末的丧家乐。此后的《旧唐书》及《通典》等均持此说。

1979 年，山东莱西县（今莱西市）出土的西汉中期墓葬文物中有悬丝傀儡，可为汉代傀儡戏"丧家乐"作证。孙楷第《傀儡戏考原》却认为还可向前追溯，认为出自古代傩祭或丧礼的方相氏。他说："吾谓魁櫑即方相，以方相行事考之而得其解，以魁櫑魁头字义考之而通其说。其言可信矣。"可备为一说。

汉代的傀儡戏，除见《风俗通》及《通典》外，宋代庄绰《鸡肋编》卷下有更详尽记载：

> "窟礧子，亦云魁礧子，作偶人以戏嬉歌舞，本丧家乐也，汉末始用之于嘉会，齐后主高纬尤所好，高丽亦有之。"见《旧唐·音乐志》。今字作傀儡子。

可知汉代的傀儡戏不仅用于丧葬，还用于各种盛大的宴会，且流传高丽等地。清焦循《剧说》亦有相近的记载：

> 《笔麈》云："杜佑曰：'窟儡子，亦曰傀磊子，本丧雅也，汉末始用之嘉会，北齐高纬尤好之。'今俗悬丝而戏，谓之偶人，亦傀儡之属也。又有以手持其末，出之帏帐之上，则正谓之窟儡子矣。"

三国傀儡戏，以木雕为主，技艺甚高，能表演跳丸、掷剑、舂磨、斗鸡等，且配有美妙的音乐，"至令木人击鼓吹箫"。《三国志·魏书·方技传》裴松之注：

> 时有扶风马钧，巧思绝世……其后人有上百戏者，能设而不能动也。帝以问先生："可动否？"对曰："可动。"帝曰："其巧可益否？"对曰："可益。"受诏作之。以大木雕构，使其形若轮，平地施之，潜以水发焉。设为女乐舞象，至令木人击鼓吹箫；作山岳，使木人跳丸掷剑，缘𦥶倒立，出入自在；百官行署，春磨斗鸡，变巧百端。

北齐傀儡戏，又称"郭秃"，表演风格突出"滑稽戏调"。《颜氏家训·书证》说：

> 或问："俗名傀儡子为郭秃，有故实乎？"答曰："《风俗通》云：'诸郭皆讳秃。'当是前代人有姓郭而病秃者，滑稽戏调，故后人为其象，呼为郭秃。犹《文康》象庾亮耳。"

"郭秃"即"郭公"，始于北齐的一种傀儡舞，为北齐后主高纬所好。《乐府诗集》卷八十七《杂歌谣词》载"邯郸郭公歌"，序引《乐府广题》曰："北齐后主高纬，雅好傀儡，谓之郭公，时人戏为郭公歌。"

隋代傀儡戏，继承三国傀儡戏"平地旋之，潜以水发"的传统，创造了"水傀儡"。其不仅有音乐伴奏，而且表演较为复杂的故事，有《刘备过檀溪》《周处斩蛟》等。据孙楷第《傀儡戏考原》引《太平广记》转唐代杜宝《大业拾遗》载：

> 隋炀帝以三月上巳会群臣于曲水，以观水饰。……总七十二势，皆刻木为之。……木人长二尺许，衣以绮罗，装以金碧，及作杂禽鱼鸟，皆能运动如生，随曲水而行。……及为百戏跳剑、舞轮、升竿、掷绳，皆如生无异。

唐代傀儡戏，比之前代有了长足进步，更具有故事性，已由丧家乐发展成为傀儡戏了。据唐代封演《封氏闻见纪》卷六《道祭》载：

> 大历中，太原节度使辛云京葬日，诸道节度使人修祭，范阳祭盘最为高大。刻木为尉迟鄂公，与突厥斗将之戏，机关动作，不异于生。祭讫……又停车设项羽与汉高祖会鸿门之象，良久乃毕。

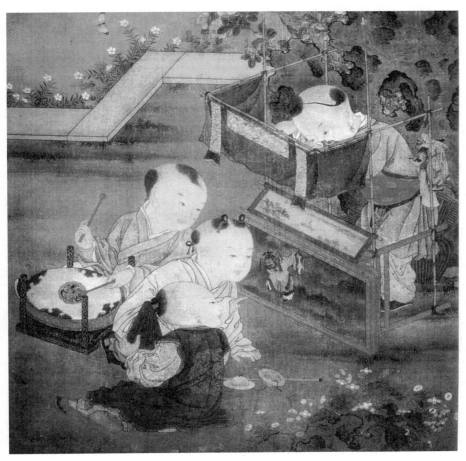

〔宋〕刘松年《傀儡婴戏图》

显然，这里演的是"鸿门宴"的故事。唐代傀儡戏最著名的脚色名称"郭郎"，段安节《乐府杂录》云："傀儡子……其引歌舞有郭郎者，发正秃，善优笑，闾里呼为'郭郎'，凡戏场必在俳儿之首也。"

北宋时，傀儡戏开始兴盛，不仅品种增加，且出现著名艺人。据《东京梦华录》卷五《京瓦伎艺》云："杖头傀儡：任小三，每日五更头回小杂剧，差晚看不及矣。悬丝傀儡：张金线，李外宁。药发傀儡：张臻妙。"此处提到"杖头""悬丝""药发"三种傀儡及任小三、张金线、李外宁、张臻妙四位著名艺人。其中李外宁还见于同书卷六与卷七。卷六《元宵》有"李外宁药法（发）傀儡"，谓其参加元宵节表演，被排在"张九哥吞铁剑"之后。卷七《池苑内纵人关扑游戏》有"李外宁水傀儡"，则李外宁除药发外，尚能演水傀儡、悬丝傀儡，凡三种。加上"水傀儡"，北宋至少有四种傀儡戏。至于傀儡戏的表演，同书卷七《驾幸临水殿观争标锡宴》载：

> 驾先幸池之临水殿，锡宴群臣。殿前出水棚，排立仪卫。近殿水中，横列四彩舟，上有诸军百戏，如大旗、狮豹、棹刀、蛮牌、神鬼、杂剧之类。又列两船，皆乐部。又有一小船，上结小彩楼，下有三小门，如傀儡棚，正对水中。乐船上参军色进致语，乐作，彩棚中门开，出小木偶人，小船子上有一白衣垂钓，后有小童举棹划船，辽绕数回，作语，乐作，钓出活小鱼一枚，又作乐，小船入棚。继有木偶、筑球、舞旋之类，亦各念致语，唱和，乐作而已，谓之"水傀儡"。

从引文中可知，"水傀儡"的表演技艺如垂钓、划船、筑球、舞旋之类，已十分娴熟。从其中吸收参军戏"致语""唱和"看，可知其受宋杂剧影响之深。

南宋傀儡戏承北宋而来，名家辈出，种类繁多。据《都城纪胜》"瓦舍众伎"条载，有悬丝傀儡、杖头傀儡、水傀儡、肉傀儡四种。其中"肉傀儡"始见此书，其余三种已见《东京梦华录》。据《西湖老人繁胜录》"瓦市"条载，有杖头傀儡、悬丝傀儡、水傀儡三种，无肉傀儡及药发傀儡。据《梦粱录》卷二十《百戏伎艺》载，有悬线傀儡、杖头傀儡、水傀儡三种，与《西湖老人繁胜录》相同。据《武林旧事》卷六《诸色伎艺人》"傀儡夹注"条载，有悬丝、杖头、药发、肉傀儡、水傀儡五种。剔去重复者，余下即《武林旧事》所载五种。分别略述如下：

悬丝傀儡，又称悬线傀儡，即至今尚在浙、闽一带演出的"提线木偶"，上述《都城纪胜》《西湖老人繁胜录》《梦粱录》及《武林旧事》四种均有记载。溯其源，至迟唐代天宝年已有，宋计有功《唐诗纪事》卷二九引《明皇杂录》称李辅国矫制迁明皇西宫，高力士窜岭表。帝戚戚不乐，日一蔬食，吟诗云："刻木索丝作老翁，鸡皮鹤发与真同。须臾弄罢寂无事，还似人生一梦中。"（案：此为唐天宝年间诗人梁锽所作《吟傀儡》诗。）北宋悬丝傀儡延续唐韵，仍作歌舞及调笑之类表演，时人杨亿作《咏傀儡》云："鲍老当筵笑郭郎，笑他舞袖太郎当。若教鲍老当筵舞，转更郎当舞袖长。"到了南宋，悬丝傀儡虽仍保留某些如"笑郭郎"之类的调笑韵味，如诗人刘克庄作有咏傀儡戏诗十余首，其中《无题二首》之一云："郭郎线断事都休，卸了衣冠返沐猴。棚上偃师何处去，误他棚下几人愁。"但更趋向于演故事，据《都城纪胜》"瓦舍众伎"条载，当时傀儡表演的大多属于"烟粉灵怪"及"铁骑公案"故事，极受观众欢迎，刘克庄《闻祥应庙优戏甚盛》之一说：

空巷无人尽出嬉，烛光过似放灯时。

山中一老眠初觉，棚上诸君闹未知。

游女归来坠一珥，邻翁看罢感牵丝。

可怜朴散非渠罪，薄俗如今几偃师。

从傍晚演至深夜才散，可见故事情节不短。从首联所谓"空巷无人尽出嬉"云云，可见盛况之一斑。当时所演的题材已相当广泛，刘克庄的另一首诗《再和》：

陌头侠少行歌呼，方演东晋谈西都。

哇淫奇响荡众志，澜翻辨吻矜群愚。

狙公加之章甫饰，鸠盘谬以脂粉涂。

荒唐夸父走弃杖，恍惚象罔行索珠。

效牵酷肖渥洼马，献宝远致昆仑奴。

岂无蘋藻可羞荐，亦有黍稷堪春揄。

臞翁伤今援古谊，通国争笑翁守株。

孔门高弟浴沂水，尧时童子谣康衢。

诗中提到的故事情节包括"东晋西都""狙公章甫""鸠盘涂脂""夸公追日""象罔索珠""献宝昆仑奴""黍稷春揄""孔门高弟""尧游康衢"等，相当丰富。悬丝傀儡故事性的表演，必然牵涉到当时的政治制度，以致引起封建统治者的恐慌与禁演。上述刘克庄斥之为"薄俗"。理学家朱熹任漳州太守时，曾于南宋绍熙三年（1192）二月颁布《劝农文》予以榜禁，其中第一条曰："约束城市乡村，不得以禳灾祈福为名，敛掠钱物，装弄傀儡。""禳灾祈福"，自古以来就是老百姓日夜祈求的愿望，当然禁而不止。也许愈演愈烈，故于朱熹的榜文发布五年后的庆元年间（1195—1200），其门生陈淳作《上傅寺丞论淫戏》，重复了朱熹的意见，极力主张榜禁：

某窃以此邦陋俗，常秋收之后，优人互凑诸乡保作淫戏，号"乞冬"。群不逞少年，遂结集浮浪无图数十辈，共相唱率，号曰"戏头"。逐家哀敛钱物，綦优人作戏，或弄傀儡。筑棚于居民丛萃之地，四通八达之郊，以广会观者。至市廛近地，四门之外，亦争为之，不顾忌。今秋自七、八月以来，乡下诸村，正当其时，此风在滋炽。其名若曰"戏乐"，其实所关利害甚大。

从上述榜文可看出当日悬丝傀儡演技之高，规模之大，盛况之空前，统治者要想用行政命令禁绝傀儡，简直是不可能的。

杖头傀儡，演出时由艺人用木棍操纵表演。《都城纪胜》《西湖老人繁胜录》《梦粱录》《武林旧事》均有记载。北京的托偶戏、四川的木脑壳戏与广东的托戏，均属此类。福建屏南县尚有杖头木偶班。此技传自北宋，《东京梦华

朱熹像

录》卷五《京瓦伎艺》云："杖头傀儡，任小三，每日五更头回小杂剧，差晚看不及矣。"可见是夹杂在其他伎艺中演出，安排在早晨演出，表演比较简短，故稍微迟到者即看不到。到了南宋，故事性被加强，规模也扩大了。据《梦粱录》卷二十《百戏伎艺》载："更有杖头傀儡，最是刘小仆射家数果奇，大抵弄此多虚少实，如巨灵、神姬、大仙等也。"题材已扩大至巨灵、神姬、大仙等类，且讲究虚实，还出现了著名演员刘小仆射等，可见其时的杖头傀儡已相当成熟了。傀儡制作已十分精致，已作为"关扑"的货物出现在赌场。"关扑"在宋代就是赌博或赌注的意思，当时的临安，凡商贩的货物，如玩具、

糖果、衣镜、珍珠、宝玉等，既可出售，也可关扑。顾主与商人以买卖之物商定，按质论价关扑，赢即得物，输则出钱，简便易行，只要有钱有物就可参赌。《西湖老人繁胜录》"关扑"条载：

> 关扑，螺钿交椅、螺钿投鼓、螺钿鼓架、螺钿玩物、时洋漆器、新窑青器、乳窑楪碟、桂浆合伏、犀皮动使、合色凉伞、小银枪刀、诸般斗笠、打马象棋、杂彩梭球、宜男扇儿、土宜栗粽、悬丝狮豹、土宜巧粽、杖头傀儡……弄傀儡，般杂班，瓶掇酒，点江茶蔬菜，关扑船，亦不少。

从引文中可知，不仅供给关扑的货物丰富，除"杖头傀儡"外，还有交椅、乐器、玩具、漆器、凉伞、刀具、斗笠、象棋等等，均可作为赌注。场上还有傀儡戏、杂剧等表演，非常热闹。除临安外，在福建一事，杖头傀儡亦很兴盛。刘克庄《己未元日》诗：

> 久向优场脱戏衫，亦无布袋杖头担。
> 化弥勒身千百亿，问缘人年七十三。
> 诸老萧疏留后殿，高僧灭度少同参。
> 未应春事全无分，醉折缃桃蒲帽簪。

从首联两句看，当时福建除"杖头傀儡"外，似乎还有"布袋傀儡"。这种傀儡未见于临安，或许最早诞生于福建。如今乃保存在福建泉州、漳州及浙南平阳、苍南一带，简称"布袋戏"。其舞台是用特殊的幕布围着的，表演时，艺人用灵巧的五指，套住小布袋一样的"演员"，十分娴熟地操作着各种各样的动作，以表现某一故事。脚色、音乐、唱腔、表演，一如普通戏曲。

药法傀儡，又称药发傀儡。《都城纪胜》"瓦舍众伎"条、《武林旧事》卷六《诸色伎艺人》均有记载。传自北宋，《东京梦华录》卷六《元宵》云："李外宁药法傀儡。""药法傀儡"源自佛教浴佛仪式，宋金盈之《醉翁谈录》卷四《四月八日》云：

> 今之药傀儡者，盖得其遗意。既而揭去紫幕，则见九龙，饰以金宝，间以五彩，从高喷水，水入盘中，香气袭人。须臾，盘盈水止。大德僧以次举长柄金杓，挹水灌浴佛子。浴佛既毕，观者并求浴佛水饮漱也。

此处所记为北宋汴京大相国寺的浴佛仪式。所谓"今之药傀儡者，盖得其遗意"云云，其中的"药傀儡"即"药法傀儡"。言其承袭浴佛仪式用五色药水喷机关木佛的基本方法，故云"得其遗意"。到了南宋，这种"药法傀儡"在临安七十余种的"大小全棚傀儡"中仍占有一席之地，这表明"药法傀儡"是很受市民热爱的。至今尚保存在浙江泰顺、平阳一带，俗称"放花"。用硝酸钾等火药制成的引火线，与特制的木偶连接，安装在十多米高的竹竿上，点燃时，依靠烟火冲力，表演跳、舞、飞、腾、旋、翻跟斗等不同的动作，木偶人物有孙悟空、白蛇娘娘、哪吒等，个个形象逼真，令人叫绝。目前，泰顺药发木偶已被列入第一批国家级非物质文化遗产名录，正在抢救保护中。

肉傀儡，首见于《都城纪胜》"瓦舍众伎"条，未见于《东京梦华录》，当为南宋产物。《武林旧事》卷六《诸色伎艺人》亦载之。《都城纪胜》还加注曰："以小儿后生辈为之。"可见，所谓"肉傀儡"，其实即小孩扮演的傀儡戏。为了进一步解释"小儿后生辈"的扮演，孙楷第《傀儡戏考原》先举《梦粱录》卷二十《妓乐》云：

　　街市有乐人三五为队，擎一二女童舞旋，唱小词。专沿街赶趁。元夕放灯，三春园馆赏玩，及游湖看潮之时，或于酒楼，或于花衢柳巷妓馆家祇应。但犒钱亦不多。谓之"荒鼓板"。

　　认为乐队"擎一二女童舞旋，唱小词"，其中的"舞旋"当属女童表演的傀儡。为证明这一点，又举《武林旧事》卷二《元夕》云：

　　都城自旧岁冬孟驾回，则已有乘肩小女，鼓吹舞绾者数

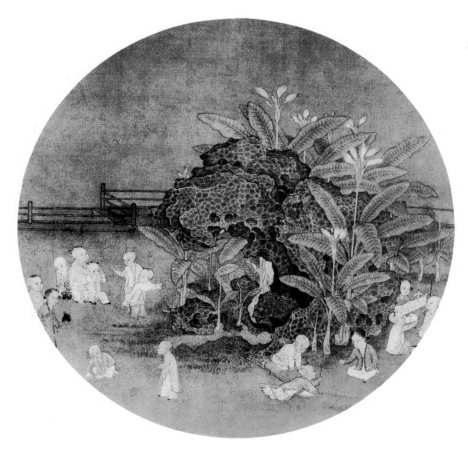

〔宋〕佚名《蕉石婴戏图》

十队，以供贵邸豪家幕次之玩……自此以后，每夕皆然。三桥等处，客邸最盛，舞者往来最多。每夕楼灯初上，则箫鼓已纷然自献于下。酒边一笑，所费殊不多。往往至四鼓乃还。自此日盛一日。

并引宋姜夔诗"舞儿往往夜深还"与吴文英诗"乘肩争看小腰身"云云作旁证，得出如下"乘肩女童实肉傀儡"的结论说：

> 以是言之，则此乘肩女童实肉傀儡也。其与肉傀儡异者，乃一为队舞，一为扮演故事之剧；一则向各处赶趁，一则在傀儡棚中扮演。然其利用者皆为小儿，故似异实同。故今日述肉傀儡扮演之状，无妨以擎女童之队舞为例。此等队舞利用小儿，既以大人擎之，则肉傀儡剧之以小儿后生为傀儡，揣情度理，自当以大人擎之也。

孙楷第的上述推测虽无实据，却也不无道理。但接着又联想到清代"小童立大人肩上唱各种小曲做连像"及"大人擎小儿以下应上作种种舞态"，从而进一步臆测说中国戏剧由真人扮演，即源于"以小儿后辈为之"的"肉傀儡"，这样才产生宋元戏文杂剧。这当是误解了。事实正与之相反，是傀儡戏向真人扮演的戏文杂剧模仿，如《都城纪胜》所谓"凡傀儡敷演烟粉灵怪故事，铁骑公案之类，其话本或如杂剧，或如崖词"可证，这是说傀儡戏向杂剧模仿。又《张协状元》第五十四出"好似傀儡棚前，一个鲍老"，鲍老是古剧脚色名，说明傀儡戏正是在古剧的基础上产生的。此外还模仿其他真人伎艺，如《武林旧事》卷一所载"弄傀儡《踢架儿》""傀儡舞《鲍老》"，卷二"大小全棚傀儡"，也都是模仿真人扮演。

水傀儡。首见于《东京梦华录》卷七《驾幸临水殿观争标锡宴》载殿前"水傀儡"云：

> 又有一小船，上结小彩楼，下有三小门，如傀儡棚，正对水中。乐船上参军色进致语，乐作，采棚中门开，出小木偶人，小船子上有一白衣垂钓，后有小童举棹划船，辽绕数回，作语，乐作，钓出活小鱼一枚，又作乐，小船入棚。继有木偶、筑球、

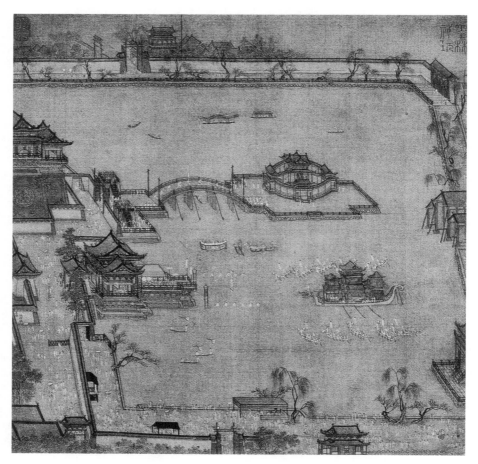

〔宋〕佚名《金明池争标图》

舞旋之类，亦各念致语，唱和，乐作而已。谓之"水傀儡"。

从引文看是在演出宋杂剧及百戏，表演垂钓、划船、筑球、舞旋等，动作比较简单。降至南宋又有所发展，据《梦粱录》卷二十《百戏伎艺》载：

> 其水傀儡者，有姚遇仙、赛宝哥、王吉、金时好等，弄得百怜百悼。兼之水百戏，往来出入之势，规模舞走，鱼龙变化夺真，功艺如神。

从"弄得百怜百悼""变化夺真""功艺如神"等赞语中，可知其时水傀儡演技之高超。正因为如此，所以无论车驾观潮或内宴，皆呈此技。据《武林旧事》卷七载：

> 淳熙九年八月十五日，驾过德寿宫起居，太上留坐至乐堂进早膳毕，命小内侍进彩竿垂钓。上皇曰："今日中秋，天气甚清，夜间必有好月色，可少留看月了去。"上恭领圣旨，索车儿同过射厅射弓，观御马院使臣打球，进市食，看水傀儡。

这是叙淳熙九年（1182）中秋节内廷观看水傀儡的事。次年，八月十八日观潮节，因皇上的爱好，再呈此技。据同书同卷载：

> 淳熙十年八月十八日，上诣德寿宫恭请两殿往浙江亭观潮。……市井弄水人，有如僧儿、留住等凡百余人，皆手持十幅彩旗，踏浪争雄，直至海门迎潮。又有踏混木、水傀儡、水百戏、撮弄等，各呈伎艺，并有支赐。

水傀儡之所以如此为封建统治者所欣赏，固然与统治者的个人嗜好有关，但与南宋水傀儡的精湛表演技艺亦不无关系。

宋代傀儡戏，无论朝野，都很受欢迎，曾盛极一时。演出十分频繁，经常出现在各种庙会、岁时节庆、祭祀及各类宴会等场合。至于勾栏瓦舍的演出，几乎天天都有，据《东京梦华录》载，杖头傀儡任小三，每日五更头回开演小杂剧傀儡，观者稍晚去即无座位，因此都得起早往观。关于南宋傀儡戏的表演，时人多有记载。如《都城纪胜》"瓦舍众伎"条载：

> 杂手艺皆有巧名：踢瓶、弄碗……药法傀儡……弄悬丝傀儡、杖头傀儡、水傀儡、肉傀儡。凡傀儡敷演烟粉灵怪故事，铁骑公案之类，其话本或如杂剧，或如崖词，大抵多虚少实，如巨灵神、朱姬、大仙之类是也。

此处不仅介绍瓦舍傀儡戏的种类，且交代了傀儡戏演出的各类内容，有烟粉、灵怪、铁骑、公案等，均来自宋代的"说话"中的"小说"。《梦粱录》卷二十《百戏伎艺》却又有所增加，记载更详。其文曰：

> 凡傀儡，敷演烟粉、灵怪、铁骑、公案、史书历代君臣将相故事话本，或讲史，或作杂剧，或如崖词。……大抵弄此多虚少实，如巨灵、神姬、大仙等也。

此处所记，比之《都城纪胜》增演"史书"一项。"史书"来自"说话"中的"讲史"，讲前代兴废争战及历代君臣将相之事。从上述二书可见，傀儡戏题材大多来自唐宋话本、宋杂剧与崖词。又《西湖老人繁胜录》"国忌日"条载：

国忌日，分有无乐社会，恃田乐、乔谢神、乔做亲、乔迎酒……全场傀儡、阴山七骑、小儿竹马、蛮牌狮豹、胡女番婆、踏跷竹马、交衮鲍老、快活三郎、神鬼听刀。

同书"清乐社"条又载："清乐社：鞑靼舞老番人、耍和尚。斗鼓社：大敦儿、瞎判官、神杖儿、扑蝴蝶、耍师姨、池仙子、女杵歌、旱龙船。福建鲍老一社，有三百人；川鲍老亦有一百余人。"从引文中可知，当时临安傀儡戏有来自福建、四川等班社，所谓"三百余人""一百余人"云云，当指傀儡的数字，并非表演者人数。其中"川鲍老"还作为曲牌收入《张协状元》第四出，可知当时四川傀儡戏之盛。又同书"关扑"又载："关扑，螺钿交椅、螺钿投鼓……杖头傀儡、宜男竹作、锡小筵席……弄傀儡，般杂班，瓶掇酒，点江茶蔬菜，关扑船，亦不少。"此处是说杖头傀儡因造型精巧，已作为赌博财物出售。又同书"御街应市"条载："御街应市，两岸术士有三百余人设肆，年夜抱灯，及有多般，或为屏风，或做画，或作故事人物，或作傀儡神鬼，驱邪鼎佛。"此处是说年夜，御街上有人在做傀儡造型出售，从另一侧面反映当日傀儡戏之盛。又《梦粱录》卷一《元宵》载朝廷与民同乐，其中就有傀儡戏："今杭城元宵之际，州府设上元醮……更有乔宅眷、旱龙船、踢灯、鲍老、驼象社。官巷口、苏家巷二十四家傀儡，衣装鲜丽，细旦戴花朵□肩、珠翠冠儿，腰肢纤袅，宛若妇人。"此处是说官巷口、苏家巷一带

宋代傀儡戏铜镜

有二十四家傀儡，不仅造型鲜艳华丽，体态多姿，且表演注重神似，栩栩如生。同书卷十九《社会》称九月二十九日，五王诞辰，有"苏家巷傀儡社"的演出，可见该社当日在杭城是相当出名的。卷二十《百戏伎艺》称金红卢大夫等悬丝傀儡者，"弄得如真无二，兼之走线者尤佳"，则演技更高。又《武林旧事》卷一《圣节》记"天基圣节排当乐次"曰："再坐：……第七盏，鼓笛曲拜舞《六幺》。弄傀儡《踢架儿》，卢逢春。……第十三盏，方响独打高宫《惜春》。傀儡舞《鲍老》。……第十九盏，笙独吹正平调《寿长春》。傀儡《群仙会》，卢逢春。"这是傀儡戏艺人承应内廷宴会演出的情景，是夹在杂剧等众多伎艺中演出的，傀儡戏只不过是其中的一个乐次而已。同书卷二《元夕》载："其上伶官奏乐，称念口号致语；其下为大露台，百艺群工，竞呈奇伎。内人及小黄门百余，皆巾裹翠蛾，效街坊清乐、傀儡，缭绕于灯月之下。……至节后渐有大队，如四国朝、傀儡、杵歌之类，日趋于盛，其多至数十百队。"这里描述的是杭城元宵节小黄门们模仿傀儡戏及节后傀儡戏演出的景象。

宋傀儡戏的音乐，用"清乐"，上文引《武林旧事》"效街坊清乐、傀儡"可证。《都城纪胜》"瓦舍众伎"条释"清乐"云："清乐比马后乐，加方响、笙、笛，用小提鼓，其声亦轻细也。淳熙间，德寿宫龙笛色，使臣四十名，每中秋或月夜，令独奏龙笛，声闻于人间，真清乐也。"清乐，又称"清音"，《武林旧事》卷三《社会》于"清音社"下注云："清乐"。《梦粱录》卷二十《妓乐》云："若论动清音，比马后乐加方响、笙与龙笛，用小提鼓，其声音亦清细轻雅，殊可人听。"从以上引文中可知，鼓和笛或为清乐的主要乐器。黄山谷诗云："世间尽被鬼神误，看取人间傀儡棚。烦恼自无安脚处，从他鼓笛弄浮生。"可作旁证。

"清乐"本汉魏六朝俗乐，至隋，以其声近清雅，谓之清乐。至北宋尚存，沈括《梦溪笔谈》卷五云："古乐有三调声，即清调、平调、

侧调也。……今乐部中有三调乐，品皆短小，其声噍杀，唯道调小石法曲用之。"南宋则盛行，《武林旧事》卷七载淳熙三年（1176）五月驾诣德寿宫进香云："又移宴清华，看蟠松，宫嫔五十人，皆仙妆，奏清乐，进酒，并衙前呈新艺。"又载淳熙九年（1182）八月，驾诣德寿宫，看水傀儡，"南岸列女童五十人奏清乐，北岸芙蓉冈一带，并是教坊工，近二百人"。其时民间还组织清乐社或清音社，如《武林旧事》卷三《社会》有清音社，《梦粱录》卷十九《社会》有女童清音社，《西湖老人繁胜录》于"清乐社"下注云："有数社每不下百人。"难怪《都城纪胜》"社会"条不仅列有"清乐社"，还称"此社风流最胜"。南宋清乐如此之繁盛，被傀儡戏用作配音当是顺理成章的。

宋代傀儡戏班，一般称"社"，如《西湖老人繁胜录》曰："福建鲍老一社，有三百人；川鲍老亦有一百余人。"这显然是对来自福建与四川某傀儡班的称呼。又如《梦粱录》卷十九曰"女童清音社、苏家傀儡社"云云。亦有称"家"的，如《梦粱录》卷一《元宵》曰："官巷口、苏家巷二十四家傀儡。"傀儡戏艺人可考者，各书记载不一。《西湖老人繁胜录》"瓦市"条记有以下三人：陈中喜（杖头傀儡）、卢金线（悬丝傀儡）、刘小仆射（水傀儡）。《梦粱录》卷二十《百戏伎艺》记有以下七人：金线卢大夫、陈中喜（以上悬丝傀儡）、刘小仆射（杖头傀儡）、姚遇仙、赛宝哥、王吉、金时好（以上水傀儡）。《武林旧事》卷一《圣节》称"弄傀儡：卢逢春等六人"，有名字的只有以下一人：卢逢春。《武林旧事》卷六《诸色伎艺人》记有以下十人：陈中喜、陈中贵、卢金线、郑荣喜、张金线、张小仆射（以上杖头傀儡）、刘小仆射（水傀儡）、张逢喜（肉傀儡）、刘贵、张逢贵（以上肉傀儡）。以上剔除重复，共为以下十五人：姚遇仙、赛宝哥、王吉、金时好、陈中喜、陈中贵、卢金线、郑荣喜、张金线、张小仆射、刘

小仆射、张逢喜、刘贵、张逢贵、卢逢春。以上仅据《西湖老人繁胜录》等五种书统计，且只局限于京城临安一地。其他因资料缺乏而阙如。

影戏赛逼真

影戏，即皮影戏。宋代皮影戏与傀儡戏一样盛行，南宋比北宋更盛。从《西湖老人繁胜录》"瓦舍"条可知，其时影戏早已进入瓦舍勾栏，与杂剧、诸宫调、傀儡、唱赚、嘌唱、使棒、相扑等伎艺争胜，并出现了尚保义、贾雄等技艺高超的名家。正如孙楷第《傀儡戏考原》所说："以南宋言，湖山游豫，酝酿百年。其影戏发达之状，必有过乎北宋者。"

皮影戏渊源甚古，而真正出现却在于宋仁宗年间（1023—1063）。据宋代高承《事物纪原》卷九《博奕嬉戏部》第四十八"影戏"云："故老相承，言影戏之源，出于汉武帝李夫人之亡，齐人少翁言能致其魂。上念夫人无已，乃使致之。少翁夜为方帷，张灯烛，帝坐他帐，自帷中望见之，仿佛夫人像也，盖不得就视之。由是世间有影戏，历代无所见，宋朝仁宗时市人有能谈三国事者，或采其说加缘饰作影人，始为魏蜀吴三分战争之像。"少翁之说虽不可信，高承为宋元丰间（1078—1085）人，距仁宗间（1023—1063）仅50年左右，所说市人"或采其说加缘饰作影人"云云当可信。时人张耒《明道杂志》也说：

> 京师有富家子，少孤，专财，群无赖百方诱导之，而此子甚好看弄影戏，每弄至斩关羽，辄为之泣下，嘱弄者且缓之。一日，弄者曰："云长古猛将，今斩之，其鬼或能祟，请既

斩而祭之。"此子闻甚喜。弄者乃求酒肉之费。此子出银器数十。至日,斩罢。如祭者,群无赖聚享之。

张耒,北宋皇祐至政和间(1049—1118)人,绍圣初曾知润州,所记为其亲闻之事,从"甚好看弄影戏"可知当时经常演影戏,说明其时影戏已流行,而"斩关羽"等三国戏仍在演出,且与民间祭祀活动结合。

上述记载,与《东京梦华录》卷五《京瓦伎艺》述崇观以来影戏及乔影戏艺人"董十五、赵七、曹保义、朱婆儿、没困驼、风僧哥、俎六姐,影戏;丁仪、瘦吉等,弄乔影戏",及卷六《十六日》述灯

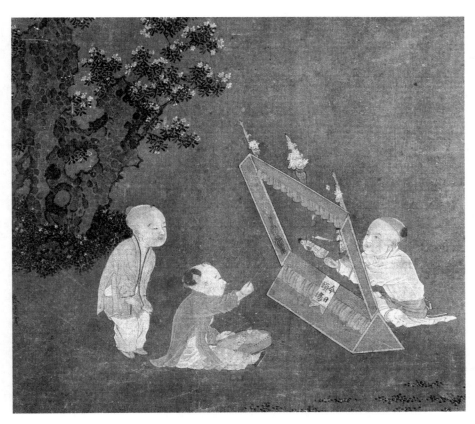

〔宋〕佚名《影戏图》

55

节街巷繁荣盛况"每一坊巷口,无乐棚去处,多设小影戏棚子,以防本坊游人小儿相失,以引聚之"云云相印证,可知北宋皮影戏已初具规模,至南宋则盛行。

宋代皮影戏名目,除普通影戏外,还包括"乔影戏"及"大影戏"两种。乔影戏,《东京梦华录》卷五《京瓦伎艺》云:"丁仪、瘦吉等,弄乔影戏。"南宋虽然失载,但从《武林旧事》卷二《舞队》有所谓"乔三教""乔迎酒""乔亲事""乔乐神""乔捉蛇""乔学堂""乔宅眷""乔像生""乔师娘""独自乔"等等看,显然是把"乔影戏"省略了。孙楷第《傀儡戏考原》释"乔"为"滑稽",并引南宋洪迈《夷坚志》乙集卷六"合生"条"江浙间路岐伶女,有慧黠知文墨,能于席上指物题咏应命辄成者,谓之'合生'。其滑稽含玩讽者,谓之'乔合生'"云云,称乔影戏当不出"虚伪、滑稽二义",释义并不十分明白。周贻白《中国戏剧与傀儡戏影戏》一文则别有解释。称"乔"是"乔装"之意,本义上即模仿;《都城纪胜》杂剧色有"副净色发乔",则为"装模作样",更联系到《武林旧事》所载《舞队》,有"乔三教""乔亲事"之类,则属于"假扮"之意,然则,"弄乔影戏,或为用真人来模仿影人的举动以资戏笑"。这样解释比较合理。大影戏,《武林旧事》卷二《元夕》云:"邸第好事者,如清河张府、蒋御药家,间设雅戏、烟火,花边水际,灯烛灿然,游人士女纵观……或戏于小楼,以人为大影戏,儿童喧呼,终夕不绝。此类不可遽数也。"孙楷第《傀儡戏考原》释"大影戏"云:"所谓'大影戏'者,事易明。

〔宋〕佚名《百子嬉春图》影戏场景

盖影戏所用影人，本雕羊皮为之，其状渺小。今以人为之，则遽然长大，异乎世所谓影戏者。此其所以为'大影戏'也。"这是说以人扮演的影戏比用羊皮做的影戏大，故名。这样解释是能自圆其说的。

山西繁峙岩山寺文殊殿金代壁画《影戏图》
（引自《中国戏曲文化图典》）

宋代皮影戏大多流行于民间，凡年中祭祀或诸神圣诞，社会最盛，各种伎艺争相参加演出，影戏亦必至。偶亦供奉内廷，据杨维桢《东维子集》卷六《送朱女士桂英演史序》称"宋孝宗奉太皇寿，一时御前应制多女流……影戏为王润卿"云云可知。与傀儡戏一样，影戏的戏班亦称"社"。《武林旧事》卷三《社会》：

> 二月八日，为桐川张王生辰，霍山行宫朝拜极盛，百戏竞集，如绯绿社、齐云社、遏云社、同文社、角抵社、清音社、锦标社、锦体社、英略社、雄辩社、翠锦社、绘革社、净发社、律华社、云机社。

其中绘革社下注云"影戏"。影人用羊皮雕镂而成，绘革社即以影人彩饰雕镂之精巧以自夸。

南宋影戏艺人可考者，各书多有记载。《西湖老人繁胜录》"瓦市"条载有以下二人：尚保义、贾雄。《梦粱录》卷二十《百戏伎艺》载有以下三人：贾四郎、王升、王闰卿。《武林旧事》卷六《诸色伎艺人》载有以下二十二人：贾震、贾雄、尚保义、三贾（贾伟、贾仪、贾佑）、

三伏（伏大、伏二、伏三）、沈显、陈松、马俊、马进、王三郎（升）、朱祐、蔡咨、张七、周端、郭真、李二娘（队戏）、王润卿（女流，陈刻"王润兴"）、黑妈妈。贾雄、尚保义，又见《西湖老人繁胜录》。王升、王润卿，又见《梦粱录》（《梦粱录》润卿误作闰卿）。以上删除重复，共计二十三人。

目连演救母

目连戏产生于北宋，演孝子目连赴阴间十殿拯救坠于饿鬼道中的亡母的故事。最早的戏剧形式是宋杂剧，是佛、道二教共有的"中元节"祭祀仪式的产物。其时，内坛举行"盂兰盆会"诵念《目连救母经》，外台则演《目连救母杂剧》。最早见诸宋孟元老的《东京梦华录》卷八《中元节》：

> 七月十五日，中元节。先数日，市井卖冥器、靴鞋、幞头、帽子、金犀假带、五彩衣服。以纸糊架子盘游出卖。潘楼并州东西瓦子，亦如七夕，要闹处亦卖果食、种生、花果之类，及印卖《尊胜目连经》。又以竹竿斫成三脚，高三五尺，上织灯窝之状，谓之盂兰盆。挂搭衣服冥钱在上焚之。构肆乐人，自过七夕，便般《目连救母》杂剧，直至十五日止，观者增倍……

这段话的前半段是描写七月半"中元节"举办的"盂兰盆会"仪

式的盛况，包括：场面布置、祭品的摆法以及《目连经》的印卖等。后半段叙述《目连救母》杂剧演出的盛况，包括：剧目名称、演出时间与地点、"观众增倍"的轰动效应。

另据文献记载，其时目连戏演出还张挂目连救母画像，例如高承《事物纪原》卷八说："今世每七月十五日，营僧尼供，谓之盂兰斋者。按盂兰经曰：目连母亡，生饿鬼中，佛言须十方众僧之力，至七月十五日具百味五果以著盆中，供养十方大德。后代广为华饰，乃至割木割竹，极工巧也。今人弟以竹为圆架，加其首以荷叶，中贮杂馔，陈目连救母画像，致之祭祀之所。"又如陈元靓《岁时广记》卷三十引《岁时杂记》说："律院多依经教作盂兰盆斋，人家大率即享祭父母祖先，用瓜果楝叶生花花盆米食，略与七夕祭牛女同。又取麻谷长本者，维之几案四角，又以竹一本，分为四五足，中置竹圈，谓之盂兰盆，画目连尊者之像插其上。祭毕加纸币焚之。"

宋代目连戏从孕育、诞生到流传，先后经历了经文、变文、戏文三大历程：

首先是经文，因为目连戏的故事情节最早出自印度的《目连救母经》。故事是构成戏剧的最基本的因素，目连戏之所以产生，首先是因为有目连救母故事的流传，然后艺人或剧作家才得以运用戏剧的形式将其编成脚本并搬上舞台。中国目连戏的诞生大约在北宋初年，然而，作为它的情节主干——目连救母这个故事却早已在民间广泛流传。最早见于公元三世纪西晋初年三藏法师竺法护据梵文翻译的《佛说盂兰盆经》等。经文中的这个故事虽然情节简单，人物极少，但由于内容宣扬孝义，鼓吹因果报应，符合中国的封建思想和封建道德，而长期遭受离乱之苦的中国老百姓亦急于希望借此解除精神痛苦，所以自西晋以降，即为中国的佛教徒及一般民众所接受。据记载，中国自梁武帝（502—549）时民间就设有"盂兰盆会"（见《佛祖统纪》卷三十七）。"盂

兰盆"，意为"解倒悬"（见《释氏要览》），言目连其母死坠饿鬼道之中，有处倒悬之苦，目连往救之，如同解倒悬。史籍对民间盂兰盆会的活动多有记载。如宋本《颜氏家训·终制篇》云："有时斋供，及七月半盂兰盆，望于汝也。"此外，如《老学庵笔记》《岁时杂记》《事物纪原》《武林旧事》《梦粱录》《西湖游览志余》等书也均有类似的记载。这些记载都说明，自南梁以来，中国民间于中元节举行规模盛大的盂兰盆会已成为惯例。会间，除张挂目连救母画像等外，主要是诵念目连经，故《东京梦华录》卷八《中元节》说，于中元节前数日就开始"印卖《尊胜目连经》"。随着目连经的到处诵念，目连便成为孝敬父母的楷模在民间广为传颂。或许人们希望艺人们能把目连的形象搬上艺术舞台，因而目连救母的故事则为目连戏的产生提供了主要情节关目的雏形。尽管后世目连戏的故事内容在不断地增饰、丰富，人物也随之不断增多，但经文所提供的"救母"这个情节主干却始终不变。

其次是"变文"，变文是唐五代时期的一种说唱佛经故事、历史故事、民间传说的一种文体。如敦煌石窟中发现的《大目乾连冥间救母变文》《伍子胥变文》等。变文为目连戏的演唱奠定基础。作为经文，其宗旨纯粹在于宣传教义，其形式是极其呆板的诵念。这与以娱乐为目的，以演唱为形式的目连戏的距离是相当遥远的。如何从前者过渡到后者？变文的功绩当不可抹杀。据王保定《唐摭言》载，张祜对白居易说："明公亦有'目连变'，长恨词云：'上穷碧落下黄泉，两处茫茫都不见'，岂不是目连访母耶？"孟棨的《本事诗》记之更详。可见，目连救母变文早在张祜、白居易生活的年代即唐贞元至元和间就出现了。这是一种有讲有唱、散韵结合的特殊体裁。讲的部分用散文，唱的部分用韵文。郑振铎先生曾称这种文体"在中国是崭新的，未之前有的，故能号召一时的听众，而使之'转相鼓扇扶树，愚夫冶妇乐闻其说，听

者填咽寺舍'（案语出赵璘《因话录》），这是一种新的刺激，新的尝试！"

这种崭新的文体就佛教的传统来说，当脱胎于六朝的转读、梵呗和唱导。转读是一种有声有色的朗诵，梵呗是一种以偈语赞喝的歌唱，二者在印度本属一体，皆称作"呗"，传入我国之后才被分开的。唱导或称宣唱、唱说，是一种佛教说法的制度。以上三种宣传方法是佛教徒们为了生动风趣地传教而创造的。《高僧传》云："唱导者，盖以宣唱法理，开导众心也。……至中宵疲极，事资启悟，乃别请宿德，升座说法。或杂序因缘，或旁引譬喻。"可见，唱导的目的是为了赶走听众的睡意，消除疲劳，显然是带有娱乐性的。为此，导师们"谈无常则令心形战栗，语地狱则使怖泪交零，征昔因则如见往业，核当果则已示来报，谈怡乐则情抱畅悦，叙哀戚则洒泣含酸"，说得如神龙活现，形象逼真，因而"阖众倾心，举堂恻怆，五体输席，碎首陈哀。各各弹指，人人唱佛"，收到了极好的宣传效果。为了迎合听众的爱好，讲唱的声伎与内容终于渐渐离开了佛法，而变得"淫音婉娈"了。《续高僧传》云："顷世皆捐其旨，郑卫弥流，以哀婉为入神，用腾掷为清举；致使淫音婉娈，娇弄颇繁，世重同迷，鲜宗为得。故声呗相涉，雅正全乖。"最后以至成了说唱艺人的赚钱工具，"士女欢听，掷钱如雨"。因转读、梵呗、唱导互相结合，至唐中叶前后，又逐渐演化为"俗讲"。《乐府杂录》云："长庆中，俗讲僧文叙，善吟经，其声宛扬，感动里人。"所谓"俗讲僧"，郑振铎先生称之为"讲唱'变文'的和尚"，并说："为了变文中唱的成分颇多，故被文宗（或如愚夫冶妇，如《因话录》所说）'采入其声为曲子'（或效果声调，以为歌曲）。"可见，唱已逐渐成为变文的主要成分了。胡士莹先生则认为演唱变文时与唱导一样，用横笛、笙、竽篥、琴、琵琶伴奏，还可能有化妆，有砌末。他说："唐人此种变文表演，比之现在的化妆滩簧等，它的场面的热闹，

大概更加盛大。"至此，变文已完全不同于经文，成为一种讲唱结合的民间说唱文艺了。

考之目连救母变文，完全符合上述的情况。从现存的《目连缘起》《大目乾连冥间救母变文》《目连变文》三种变文看，其内容比之经文已有了很大的突破和发展，不仅情节曲折，且矛盾尖锐，很富有戏剧性。这种假借经论而敷衍为耸人听闻的变文，已完全冲垮了庄严雍重的经文的樊篱，以至脱离经文而予以任意地增加与夸饰，成为"愚夫冶妇乐闻其说"的民间说唱。变文终于在故事情节方面进一步为目连救母故事进入戏曲领域作好了准备。更值得注意的还在于表演形式方面。如上所述，目连变文不仅有白有曲，白为散文，曲为韵文，并且曲白相生。如《大目乾连冥间救母变文》中描写目连笃志学道一段，其白说："当时目连于双林树下，证得阿罗汉果。何为如此，准《法华经》云：穷子品先受其价，然后除粪，此即是也。先得阿难（罗汉）果，后当学道。看目连深山坐禅之处。"接唱道："目连剃除须发了，将身便即入深山。幽深地净无人处，便即观空而坐禅。坐禅观空知善恶，降心住心无所着。对镜澄澄不动摇，左脚还须押右脚。"白、唱互为补充，毫无重复之嫌。其白均为白话，极易领悟；其唱以七言为主，间亦杂有五言、六言或三言的，变化相当自由。这些已与后世的戏曲并无两样。据胡士莹先生所考，其时演唱变文除以横笛、笙及琵琶等伴奏外，演员已作了化妆，并运用砌末（详前）。如此，则更与后世的说唱及戏曲表演形式相近。变文这种以唱为主，曲白相生的演唱方式，又为目连救母故事在表演形式上进入戏曲领域奠定了基础。

最后是戏文，由于戏剧必须具备的故事情节及表演形式均已成熟，目连救母这个故事便从变文中脱胎而出，首先以杂剧形态进入戏剧领域。其时当在北宋初年，因为到北宋中后期，目连戏已大兴，已成为能在瓦舍勾栏连演七昼夜的大戏。从产生到成熟，须有一段较长的时

间。但最早也不会超过唐代末年，因为"杂剧"之名至唐代末年才出现。其时是否已有杂剧，尚无确据。至宋初才有正式记载。至宋、金分治南北时期，在北方，随着当时新生的戏曲体制金院本的诞生，目连救母的宋杂剧体制即被金院本所取代，产生了院本《打青提》（见陶宗仪《南村辍耕录》卷二十六《拴搐艳段》），这里的"打"指演的意思，即演刘青提的故事。与此同时，或许更早些，南方在村坊小曲的基础上吸收杂剧等其他各种伎艺的精华而生产了另一种更新更完整的戏曲体制，即"温州杂剧"，或称"永嘉杂剧""南戏"等。

北方的《目连救母》杂剧随"路岐人"来到南方，因受到这一崭新体制的影响，从而产生了《目连救母戏文》，这是完全有可能的。虽然由于散失的缘故，在现存的宋元戏文中至今未发现《目连救母》这一剧目，但从明郑之珍的改编本《目连救母劝善戏文》可以推知它的存在。依据有四：其一，从剧名看，凡明代传奇，如《连环记》《明珠记》《宝剑记》等等，都用"记"字的，唯独这一本用"戏文"二字。这与宋元南戏的另一称呼"戏文"相同，或许郑氏所据的原本即称"戏文"，郑氏沿用旧名。其二，凡明传奇从不见有长达一百出的，唯独这一本长达一百〇一出，且中间插入"思凡""下山"等与目连救母无关的情节。这种出数漫长、结构松散的现象，当是早期南戏的遗风。其三，上卷第一折"开宗"："（末）且问今宵搬演谁家故事？（内）搬演《目连行孝救母劝善戏文》上中下三册。今宵先演上册。"这种问答式的开场方式与《琵琶记》以及早期南戏如《张协状元》《小孙屠》《错立身》等相类。曲牌中有许多不叶宫调且大量应用"合""合前"等演唱形式。这些亦当属于早期南戏的遗踪。其四，郑本叶宗春叙说郑之珍"乃取而传之"；陈昭祥序也说郑之珍"故即目犍连救母事而编次之"；郑之珍在自序中也直认不讳地说："乃取目连救母之事，编为《劝善记》三册。"并说有"贪功"之嫌云云。如不是根据旧本

改编，何有"贪功"之嫌？对此，已故徐朔方先生还找到两条有力的证据，证明郑氏是采取已有的目连戏加以改编的：其一，《新刻京板青阳时调词林一枝》刊于明万历元年（1573），它的《尼姑下山》（四卷中层）却和郑本格调相似。可见至迟在郑氏着手改编之前十年，皖南一带已有目连戏在演唱。其二，郑本采用明代曲谱未收的曲牌如【半天飞】【马不行】【中央闹】【寸寸好】【味淡歌】【一江风带过跌落金钱】等，留下改编民间戏曲痕迹的出目达二十五出之多，这正是《劝善记》并非创作而是改编的确凿证据。

总之，目连戏萌芽于经文，脱胎于变文，成熟于戏文。其最早的戏剧形式是宋杂剧，进而为南戏、院本、北杂剧、传奇以至各地方剧种。其漫长的发展史，几乎与中国戏曲史等同。

傩戏驱恶鬼

所谓"傩戏"，是指在傩祭、傩舞的基础上衍化而成的一种祭祀性宗教仪式剧，其主要特征是套戴神灵面具或涂脸表演，既具驱凶纳吉的祭祀功能，又具歌舞戏剧的娱乐功能。

宋代傩戏，杭州人称"打夜胡"。《梦粱录》卷六《十二月》说："自此入月，街市有贫丐者，三五人为一队，装神鬼、判官、钟馗、小妹等形，敲锣击鼓，沿门乞钱，俗呼打夜胡，亦驱傩之意也。"除乡傩外，另有宫廷大傩，俗称"埋祟"。同书同卷《除夜》："禁中除夜呈大驱傩仪……自禁中动鼓吹，驱祟出东华门外，转龙池湾，谓之埋祟而散。"宫廷大傩时还向全国征用傩面具，陆游《老学庵笔记》卷一有"政和中

大傩，下桂府进面具"的记载。陆游《剑南诗稿》还对绍兴一带的乡傩作了反映，如"太息儿童痴过我，乡傩虽陋亦争看""联翩节物惊人眼，傩鼓停挝又见春"云云。

宋代傩戏或许源于良渚文化，因良渚出土的玉琮上所刻的饕餮纹为当时的傩面具。其时，傩文化一方面随上层社会逐鹿中原而北移，另一方面则在太湖流域乃至整个吴越大地扎根、流传，历经四千多年，至今不绝。夏代的吴越为大禹治水之地，禹本擅长巫傩之舞，其治水时所走的姿势也被巫觋仿效吸收入傩舞之中，世称"禹步"，汉扬雄《法言·重黎》："昔姒氏治水土，而巫多禹。"晋李轨注："姒氏，禹也……而俗巫多效禹步。"今浙江巫师道士作法仍称"禹步"，实则"巫

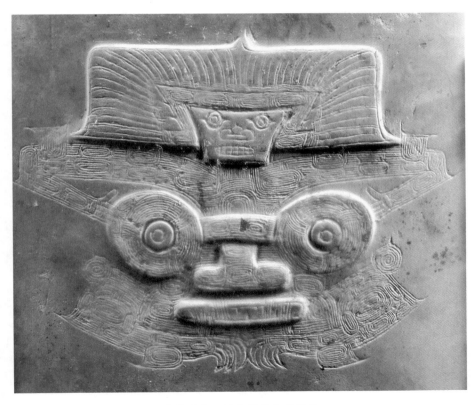

良渚文化玉琮上的神人兽面纹

余杭瑶山遗址出土玉琮

步" "傩步"。

"殷因于夏礼"（《论语》），商代的古越亦盛行傩仪。近年在浙江长兴、余姚、磐安一带出土的商周古乐器青铜铙，铙体多饰以饕餮纹或云雷纹，有的边缘饰有象、虎、鱼，有的在体内边缘饰有小虎，均为当时傩祭的产物。

降至春秋，正如王国维所说："周礼既废，巫风大兴，楚越之间其风尤盛。"其时越国极崇巫傩。据《越绝书》载："巫里，句践所徙巫为一里，去县二十五里，其亭祠，今为和公郡社稷墟。巫山者，越魋神巫之官也，死葬其上，去县十三里许。"勾践（句践）还曾利用巫傩作法去"覆祸吴人船"。《越绝书》载："江东中巫葬者，越神巫无杜子孙也。死，句践于中江而葬之。巫神欲使覆祸吴人船，去县三十里。"

汉代，会稽俗多淫祀，"好卜筮，民一以牛祭，巫祝赋敛受谢，民畏其口，惧被祟，不敢拒逆，是以财尽于鬼神，产匮于祭"。巫傩活动亦盛极。兰溪出土的东汉王母镜及海宁出土的东汉"三女堆"墓

壁百戏石雕均留下傩舞的形象资料。三国两晋时，越人好戴兽面跳傩，浙江松阳东角村出土的西晋神兽铜镜，其背面饰有六组舞队，每组两人，均戴兽面具，其中有类似麒麟等神兽面具，栩栩如生。

梁朝，越人好以丝竹伴奏跳傩。梁任昉《述异说》卷上："今吴越间防风庙，土木作其形，龙首牛耳，连眉一目……越俗祭防风神，奏防风古乐，截竹长三尺，吹之如嗥，三人披发而舞。"所戴防风神面具之形状亦可以想见。

宋代傩戏以扮演人物见长，从《梦粱录》"装神鬼、判官、钟馗、小妹等形"可知。所谓"钟馗小妹"，当属"钟馗嫁妹"的故事。南宋绍兴一带农村的傩戏演出已很盛，陆游《剑南诗稿》对此多有反映，如云"老翁垂七十，其实似童儿。山果啼呼觅，乡傩喜笑随"（《书适》）；"蚕官社公正暖热，春盘傩鼓争施行"（《壬子除夕》）；"太息儿童痴过我，乡傩虽陋亦争看"（《岁暮》）。

傩戏被王国维称为"后世戏剧之萌芽"，理由有二：一是载歌载舞的表演，从良渚时代的傩祭开始，历三代、秦汉至两宋，逐步衍变为傩舞和傩戏，其载歌载舞的表演，为中国戏曲的形成作了很好的准备。二是戴面具演出。巫傩面具对后世戏曲的影响至少包括戏曲假面、傀儡戏造型和戏曲脸谱三方面。傩面具至南宋种类繁多且极具个性，据陆游《老学庵笔记》载，南宋临安（今杭州）宫廷大傩演出，向全国征用面具，以八百枚为一副，"老少妍陋无一相似者""天下及外夷皆不能及"，这种个性各异的面具已大量用于戏剧舞台。直至今日，浙江婺剧、瓯剧所演的《天官赐福》

苍溪清代傩戏面具（灵官）

《招财进宝》《魁星踢斗》等吉祥小戏仍戴这类面具演出。

　　宋代的傩戏，至清代及民国尚有遗存，一年四季，几乎月月均有迎傩之举，一般都与节气有关，例如：

　　一月有上元傩。民国《昌化县志》卷六《风俗》："上元旦，神

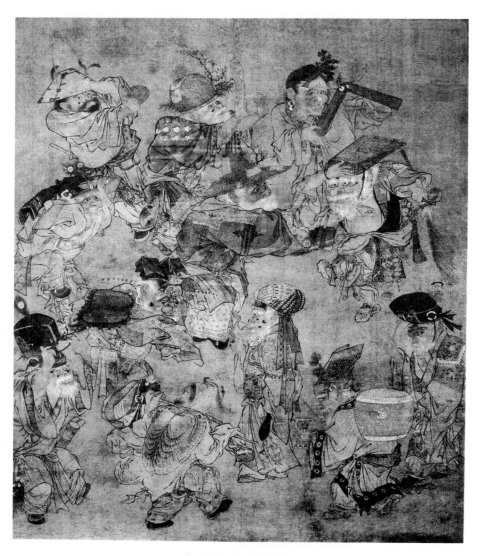

〔宋〕佚名《大傩图》

庙并各街市悬放花灯，若龙马禽兽诸状，看灯者或放烟花爆竹，扮为俳优假面之戏。"

二月有立春傩。光绪《遂昌县志》卷十一《风俗》："社日（立春），农家各祀谷神，是日播种，谓之社秧。社后，卜吉设醮作乐，呼拥鼓吹，舁温元帅周巡四隅，以童子作优伶状，高舁而行，谓之台阁。拖船于市，以逐疫，城乡男女云集竞观，仿佛古傩遗意。"

三月有上巳傩。光绪《永嘉县志》卷六《风土》："上巳舁忠靖王出巡，卤簿仪以甚盛，仿佛乡傩遗意。"并引清张泰青《瓯城灯幔记》："吾瓯处浙东之僻陋，号海上之繁华。敬鬼之风习，传乎驺氏；逐傩之月，摈法乎周官，每届上巳修禊之辰，辄仿太乙展灯之祀。"

三月尚有清明傩。光绪《松阳县志》卷五《风俗》："乡俗于清明之前卜吉设醮于城隍庙，斋戒极诚，鼓吹拥迎城隍神、温太保神，周巡城乡所以逐疫。装扮台阁前导，颇极巧妙，男女云集竞观，仿佛古傩遗意。"

四月、五月有太平傩。民国《杭县志稿》卷十二《礼俗》："迎神赛会，本于例禁。市镇迎会久停，惟乡村间有举行。盖春夏之交，所以祈年谷，祓灾寝，洽党间，乐太平，犹是乡傩古俗。"

五月尚有端午傩。民国《衢县志》卷八《习俗》："衢俗于五日（案：指五月五日端午），家悬钟馗画像……或曰即古方相氏遗意。"

六月有保安傩。光绪《龙泉县志》卷十一《风俗》："六月朔日为始，各图神庙廷僧道念经保度，并鼓吹张盖迎神，遍游本境内，名保安，以为行古傩礼云。"

七月有中元傩。民国《衢县志》卷八《节序》："中元俗称鬼节。是月大傩，立桃人苇索沧耳虎等，以逐疫鬼。此病家祈禳之事，乡傩也。傩名清醮，以道徒五七人金铙鼓角送纸船出河烧之，以为逐疫……今四乡尚有用蒙倛之面，作种种怪状者，或即古方相氏遗意，见者为

之一噱。"

八月有驱蝗傩。光绪《上虞县志》卷三十八《杂志》："咸丰六年八月蝗，知县刘书田祷于刘猛将军，并谕各乡迎神，设法收捕。刘书田《捕蝗神异记》：'咸丰丙辰，夏秋不雨，八月蝗入浙境……余斋戒往祷，迎神至社庙中，俾有蝗村堡遍迎，如古乡傩故事。其迎过之处，阅两日，有报蝗去者。'"

九月有朝案傩。民国《汤溪县志·文征》录县人诸葛鸿《朝案舞队说》："朝案舞队者，系方俗之言，名虽不雅，义则至古。大抵乡前辈之祀昭利神也。皆效周官傩之礼为之……其行之以九月，则月令达秋气之傩也。"（案：同治《湖州府志》卷二十九《风俗》亦有"九月初三日乡人傩"的记载。）

十月有立冬傩。民国《鄞县志》卷二《风俗》："堕民谓之丐户……立冬打鬼胡，花帽鬼脸，钟鼓戏剧种种，沿门需索。"（案：民国《萧山县志》卷一《风俗》称堕民"打夜胡"为"跳鬼"。）

十一月有祀灶傩。光绪《宁海县志·风俗》："冬至，屑糯米粉作汤圆，以赤小豆作馅，礼神及祖考，丐者装鬼判状，仗剑击门，口喃喃作咒，俗谓之跨灶王，即古傩礼。"（案："跨"一般作"调"或"跳"，如光绪《定海厅志》卷十五《风俗》："腊月堕民带钟馗巾，红须，持剑，至各家驱鬼，谓之调灶王。"）

十二月尚有除夕傩。民国《新昌县志》卷一《风俗》："除夜饰鬼容逐傩，家家爆竹，群坐欢饮，谓之分岁。"

此外，尚有不定期之举，如"出殡傩""还愿傩""迎神傩"等。"出殡傩"于丧殡时举行，以方相氏为"开路神"，或入圹"逐厉鬼"。光绪《浦江县志稿》卷三《风俗》："殡葬，灵轉前陈方相铭旌，兼用僧人乐户鼓吹前导。"民国《嵊县志》卷十三《风土》："柩行，方相前导，名开路神。"民国《定海县志》卷十六《风俗》："排仪仗，

先魁头，次……，魁头至圹，以戈击四隅，谓之逐厉鬼。""还愿傩"由斋主择日而定。清孙雨人《永嘉见闻录》"补遗"："昔东瓯王信鬼，其风至今未替，故俗获病，祈禳演剧酬神之举，终年不绝……上巳迎东岳神，神前有方相氏，硕大无朋，二目炯炯，状狞恶可怖，人家因病许愿于神，须于是日往扮罪人，填街塞巷，求祛禳焉。"清戴玉生《瓯江竹枝词》"方相威棱何赫奕""罪童毕竟在何罪"下注："迎神时有方相，黄金四目，尚存古制。又有高跷杂技，能歌舞，人家儿童因病许愿，扮罪童三年，动以千计，到庙挂号者出钱一二百不等。""迎神傩"有一年一次、三年一次或十年一次不等，规模均很大。清郭钟岳《瓯江小记》载温州"迎东岳"："土风以二月十五至三月十五，城中各户酬神设牲众于道，张灯结彩，吹笙鼓簧，六街灯火，彻夜不绝，酬神后迎东岳会。会中有方相氏，高与檐齐，他则黄金四目，傩拜婆娑，旁街曲巷，必须周方，终一月，恒费万缗。"清方鼎锐《东瓯百咏》附《温州竹枝词》咏温州"迎东岳"："迎神赛会类乡傩，磔禳喧阗满市过。方相俨然司逐疫，黄金四目舞婆娑。"可见，自宋代至今，民间傩戏从未间断。

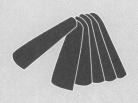

勾栏剪影

勾栏粉墨
GOULAN FENMO

勾栏无虚座

"瓦舍聚众艺，勾栏奏宫商"，瓦舍勾栏，是两宋大型综合性公共娱乐场所，是今人认识宋朝的一个独特文化符号，宋代的戏曲大多是在这里演出。瓦舍又名"瓦肆""瓦子""瓦市"，为市民游艺区，区内既有表演杂剧、曲艺、杂技等各种技艺的勾栏，又有酒家、茶馆、卖药、饮食等店铺。勾栏，设在瓦舍内，相当于如今的戏场。据考，勾栏原本是栏杆的别名，因其所刻花纹皆相互勾连，故有此名，如唐王建《宫词》"风帘水阁压芙蓉，四面勾栏在水中"，又李颀诗"云华满高阁，苔色上勾栏"可证。勾栏又名"勾阑""构栏""棚"等，内有戏台、戏房、神楼、腰棚（看席）等，是专供杂剧、南戏及其他各种伎艺争妍斗胜之处。

北宋瓦舍勾栏之盛，据《东京梦华录》卷二载：仅皇城附近的"东角楼街巷"一带，东、南、西、北皆建有瓦舍，大小勾栏五十余座。内中瓦子莲花棚、牡丹棚，里瓦子夜叉棚、象棚最大，可容数千人。丁仙现、孟角球、葛守诚等名优多在此作场，座无虚席。据耐得翁《都城纪胜》载，丁仙现，系教坊大使，口才极好，其表演不时引得观众捧腹大笑。孟角球，曾撰杂剧本子。葛守诚，撰四十大曲词。瓦中多有货药、卖卦、喝故衣、探博、饮食、剃剪、纸画、令曲之类。终日居之，不觉抵暮。

南宋之盛，更属空前。临安瓦子的数字远超汴梁，各书记载不一，据《西湖老人繁胜录》"瓦市"条载，城内五处，城外二十处，合计二十五处。据《武林旧事》卷六《瓦子勾栏》载，城内外合计二十三处，其中城内隶修内司，城外隶殿前司。据《梦粱录》卷十九《瓦舍》条载，

城内外合计十七处，并详加说明："其杭之瓦舍，城内外合计有十七处，如清泠桥西熙春楼下，谓之南瓦子；市南坊北三元楼前谓之中瓦子；市西坊内三桥巷名大瓦子，旧呼上瓦子；众安桥南羊棚楼前名下瓦子，旧呼北瓦子；盐桥下蒲桥东谓之蒲桥瓦子，又名东瓦子，今废为民居；东青门外菜市桥侧名菜市瓦子；崇新门外章家桥南名荐桥门瓦子；新开门外南名新门瓦子，旧呼四通馆；保安门外名小堰门瓦子；候潮门外北首名候潮门瓦子；便门外北谓之便门瓦子；钱湖门外南首省马院前名钱湖门瓦子，亦废为民居；后军寨前谓之赤山瓦子；灵隐天竺路行春桥侧曰行春瓦子；北郭税务曰北郭瓦子，又名大通店；米市桥下米市桥瓦子；石碑头北麻线巷内则曰旧瓦子。"当时的瓦舍是隶属官府管辖的，其中的"修内司"是宫廷内务部门，置教乐所，专管官府所属优伶；"殿前司"主管禁军，兼管城外瓦舍，因驻军大部分驻扎在城外。

除临安外，温州、湖州、明州、台州、慈溪、吴兴、会稽、平江、镇江、江都、建安等，均设有瓦舍勾栏，详载于各种地方志。例如，据乾隆《乌青镇志》卷四及民国《乌青镇志》卷一、二载，宋时乌青有"北瓦子""南瓦子"二座，"宋季毁于兵火"。

南宋瓦舍勾栏之盛，与宋室南渡后大量官兵驻扎临安有关。《咸淳临安志》卷十九云："故老云：绍兴和议后，杨和王为殿前都指挥使，从军士多西北人，故于诸军寨左右，营创瓦舍，招集伎乐，以为暇日娱戏之地。其后修内司于城中建五瓦以处游艺，今其屋在城外者多隶殿前司，城中者隶修内。"《梦粱录》卷十九《瓦舍》也说："杭城绍兴间驻跸于此，殿岩杨和王因军士多西北人，是以城内外创立瓦舍，招集妓乐，以为军卒暇日娱戏之地。"这或许是南渡后不久之事，后来却不尽然。宋张端义《贵耳集》卷下云："临安中瓦在御街中，士大夫必游之地，天下术士皆聚焉。"《都城纪胜》更说瓦舍"甚为

士庶放荡不羁之所，亦为子弟流连破坏之地"。可见，除驻军外，瓦舍已成为士大夫及普通市民的必游之地，是广大市民的娱乐需求促使瓦舍勾栏的盛行。

"勾栏"最早当用栏杆或木板围起来作舞台演出，故因此得名。明方以智《通雅》卷三八云："宋有京瓦，通谓勾栏，其始名则犹阑干也。"恽公孚《宋朝戏台图》据别本《清明上河图》摄得戏台一座，呈长方形，两侧置有栏杆，当是昔日勾栏的遗踪。"勾栏"比起原先的"露台"是一大进步。众所周知，杂剧艺人原先是在毫无遮拦的露台演出的，

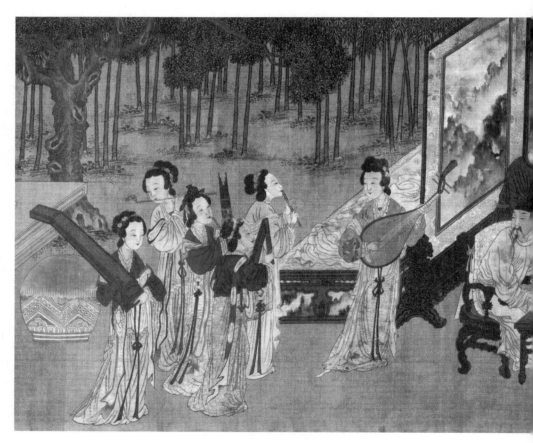

〔宋〕刘松年《十八学士图》中的勾栏演奏

这从《东京梦华录》卷八《六月六日崔府君行生日二十四日神保观神生日》中所谓"其社火呈于露台之上……自早呈拽百戏，如上竿……杂剧、叫果子、学像生、棹刀、装鬼、砑鼓、牌棒、道术之类，色色有之"可知。后来发展成为圈地"缚栏"演出，江少虞《宋朝事实类苑》卷六十四有"党进……过市，见缚栏为戏者"可证。进入瓦舍之后即产生了固定演出场所"勾栏"，开始时可能比较简陋，后来有了戏台、戏房、鬼门道、看棚等，具有一定规模。朱权《太和正音谱·词林须知》所谓"勾栏中戏房出入之所，谓之'鬼门道'"云云可证。"看棚"

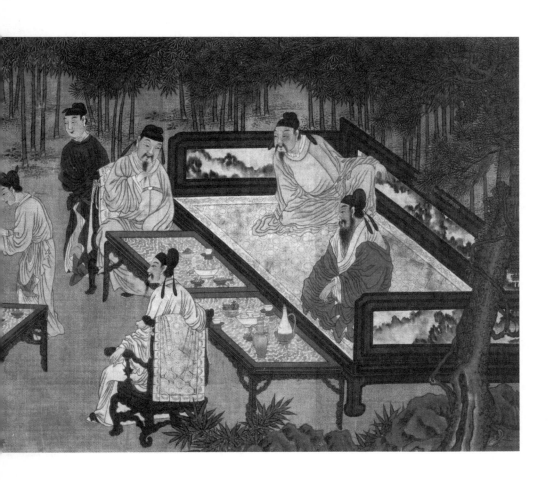

又称"棚楼",带有装饰性,《西湖游览志》卷十三"戒民坊"条云:"入巷,过棚桥,宋时谓之棚楼,妆点勾栏之所。"

南宋临安每处瓦舍均有多座勾栏,如北瓦,就有十三座勾栏。艺人大多流动演出于这些勾栏,

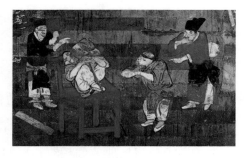

陕西韩城宋墓出土的北宋杂剧演出壁画

也有一生固定于某一勾栏演出。除演出杂剧外,亦演出其他艺术,共有五十余种,可谓是"百戏竞集"。其盛况从《西湖老人繁胜录》"瓦市"条的如下记载,如"十三座勾栏不闲,终日团圆""中作晚场"及"小张四郎"一世只"占一座勾栏""不曾去别瓦作场"看,当日勾栏不仅分日场、夜场,且上座率还相当高。这是因为勾栏的环境较好,不仅可以避风雨,有专门的"看棚",可坐可立,还可点戏,演出水平也较普通"路岐"要高出一筹。瓦舍勾栏是戏曲表演艺术的摇篮,它的出现和兴盛,标志着南宋戏曲走向新的更加成熟的阶段。

首先,瓦舍勾栏第一次为艺人们提供了固定的演出场所。此前,艺人们穿街走巷,徘徊歧路,流浪卖艺,被称作"路岐人"。《都城纪胜·市井》载:"此外如执政府墙下空地,诸色路岐人在此作场,尤为骈阗。"《武林旧事》卷六也载:"或有路岐,不入勾栏,只在耍闹宽阔之处做场者,谓之'打野呵',此又艺之次者。"路岐人的流浪卖艺,受诸多客观条件的限制,很难提高技艺。有了瓦舍勾栏这类固定场所之后,各种伎艺,包括杂剧、杂技、诸宫调、说书、讲史、说诨话、散乐、角抵、皮影、傀儡、舞刀、舞剑、舞旋等几十种伎艺均集中在勾栏演出,它们互相观摩、交流和竞争,彼此取长补短。宋杂剧为在勾栏内争取更多的观众,在如饥似渴地吸收姊妹艺术营养的同时,势必进行大胆地改举和创造,迅速提高自身的技艺,涌现了赵

太、慢子等一大批著名演员，从而推动戏曲的发展。

其次，瓦舍勾栏又为观众提供了固定的观剧场所。不同阶层、不同爱好的观众在勾栏内大规模、稳定地聚集，使戏班从此有了自己基本固定的观众实体。观众可随时将自己的审美需求反馈给戏班，戏班在获得观众的反馈信息之后也可随时修改演出剧目和表演手法，以尽可能地满足观众的欣赏欲望。这种演出和欣赏之间的系统的、有连续性的联系，便构成浙江戏曲日益成熟的重要条件。

最后，瓦舍勾栏还为剧目创作提供了施展才能的机会，造就了一批职业的剧作家。此前，路岐人凭借少量的剧目即可四处流浪演出，不必拥有大量的剧目，也不必配备专职编剧。进入固定的瓦舍勾栏之后，为固守演出阵地，吸引观众，就非拥有一定数量的优秀剧目不可，于是出现专门编修剧目的组织，时称"书会"，书会中人称"书会先生""京师老郎"。他们靠创作谋生，与艺人同类，故《武林旧事》卷六把他们列入"诸色伎艺人"之中，所载有李霜涯、李大官人、叶庚、周竹窗、平江周二郎、贾廿二郎等。他们既以作剧为生，一般都具有较好的文学基础，又熟悉舞台表演，在编剧的过程中时时顾及观众的审美需求，于表演之后又千方百计获得观众对剧目的反馈信息，以作为修改剧作的依据，因而使自己成为演出和观众之间的桥梁和纽带，使剧目精益求精，流传久远。这种剧目创作的职业化和专门化，又从戏曲的内在基础方面推进它的成熟化。

"勾栏观剧无虚座"，宋代勾栏往往出现"一票难求"的盛况，宋末元初人杜仁杰的散曲《耍孩儿·庄家不识构阑》即生动地反映了这种情况。全曲描写一位庄稼汉喜获丰收，以为是神灵保佑的结果，乃进城买些香火纸马去还愿，偶然发现街头许多人围着在看挂在墙上的演出广告。接着又看见勾栏门口一个高声招徕观众的人，称勾栏里将要演出"院本"即滑稽戏《调风月》与"幺篇"即杂剧《刘耍和》。

买票的人很多，他交了二百文的高价买了一张票进去，只见观众席上黑压压的一片，有如"人旋涡"。两出戏都很生动，他全神贯注地看着，完全沉醉在剧情中。他早就想拉尿，一直憋着，最后实在忍不住了，只好半途出场，看不到后面精彩的演出，引起旁人的发笑。他也忍不住自嘲说："则被一胞尿爆的我没奈何。刚捱刚忍更待看些儿个，枉被这驴颓笑杀我。"《东京梦华录》称当时的市民"不以风雨寒暑，诸棚看人，日日如是""终日居此，不觉抵暮"，一片沉迷于瓦舍勾栏的状态。于是有人估算当年杭州城里每天看演出的观众可达两万至五万人，一年观众累计达七百万到两千万人次。

赵匡胤救美

赵匡胤救美的故事，出自南戏《京娘怨》，全称《京娘怨燕子传书》，徐渭《南词叙录》"宋元旧篇"著录。原本已佚，仅存佚曲三支，收入明末清初钮少雅辑《九宫正始》册一及册三。据明冯梦龙《警世通言》卷二十一《赵太祖千里送京娘》，剧情大致如下：

赵匡胤发迹前，避仇太原，暂住其叔父住持的清油观中。恰遇强盗张广儿、周进掳了一个美女赵京娘也寄顿观中。匡胤出于正义，乃和她结为兄妹，送她回蒲州家中。中途正遇到那两个强盗，即把他们杀了。京娘见匡胤英雄正直，愿以终身相托，为匡胤所拒。到了家中，京娘兄嫂疑其与匡胤有私，京娘无以自明，遂自缢而死，以明清白。

此处并无"燕子传书"情节，据考，或许《警世通言》所叙，仅戏文的一部分。此外，元杂剧有彭伯成《金娘怨》及无名氏《四不知

荆娘怨》各一本。至于京、金、荆，或许是音近所致，如"荆"字，《错立身》即作"京"，其中即有《京娘怨四不知》一剧。可惜均佚，无从稽考。

本剧原本虽佚，而民间改本却一直流传着。除昆剧版《送京娘》外，本人在完成国家课题《南戏遗存考论》过程中还先后发现了以下两个抄本：

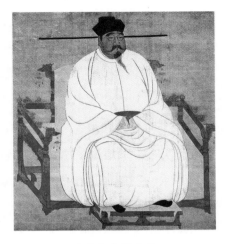

宋太祖赵匡胤像

一是温州乱弹《送京娘》，老艺人杨友姆于 1957 年口吐并纪录。此本不全，仅存"护送"一出，演赵匡胤避难途中路过雷峰洞，救出被强盗掳入洞中的赵京娘，为避嫌结拜为兄妹上路，千里护送她回家。途中，京娘被匡胤的一身正气与刚强武艺所倾，并在匡胤下马饮水时无意间发现其头顶现出"五爪龙"影子，俗称"天子相"，乃决定以身相许。而赵匡胤却心似冰冷，起居饮食坐怀不乱，丝毫不为所动，直送至分水岭，离京娘家不远处，毅然与京娘告别，掉转马头飞奔而去，塑造了一位无私仗义的好汉形象。

本剧或受《祝英台》"草桥结拜"与"十八相送"影响，尤以后者为明显，如京娘一路通过暗喻投射，向匡胤示爱，先把自己比作白三娘，把赵匡胤比作花解郎，唱道："花解郎，白三娘，梦花楼上结鸳鸯。"接着把赵匡胤比作隋炀帝，自己比作兰英，唱道："先朝有个隋炀帝，御果园调戏妹兰英。"赵匡胤听后驳斥道："贤妹不提昏君倒也罢，提起昏君兄恨他。紫金门东兄安天下，后龙宫刺文坐江山。御果园调戏兰英妹，杨老宫哭坏了年迈亲。昏王扬州看琼花，琼花板打死无道昏君。"又以关云长自比说："先朝有个关云长，单刀匹马送京娘。

京娘本是亲嫂嫂,拆壁为光威名扬。山西出个赵元郎,千里迢迢送京娘。"京娘不肯罢休,唱【断板】道:"大兄不晓其中意,三番两次不知趣。罢罢罢,休休休,结拜二字一笔勾。一心思想做正宫,赵京娘马口定下牢笼计。"唱毕将红绣鞋脱了丢在马前,故意要赵匡胤去拾,匡胤拾起送上去时,又问道:"小妹这朵花如何?"匡胤说:"贤妹花好花好,意在何方?"京娘说:"大兄,你说花好,贤妹坐在马上,可比一朵鲜花,为何不采?"赵匡胤生气说:"骂声京娘理不通,三番两次调戏兄。"说毕转身即走,可又怕她不安全,旋又转了回来,无可奈何地唱道:"千悔万悔赵元郎。"京娘接唱:"千错万错赵京娘。"还委屈地唱道:"世间只有龙求凤,京娘却是凤求龙。"匡胤一再拒绝,直送到京娘家门口,眼看就是分别,京娘仍然一往情深地唱:"千里迢迢送京娘,早忘尘埃一炷香。大兄不晓其中意,可惜呀可惜!"赵匡胤问:"贤妹,可惜什么?"京娘唱:"可惜小妹一片好心肠!"赵匡胤接唱:"好心肠,好心肠,元郎打马到南洋。"掉转马头,扬鞭而去,京娘同下,剧终。观上所演,一个为儿女私情,一个以天下为己任,互相衬托,层次分明,曲白相间,堪称好戏。

二为福建莆仙戏《千里送》,为莆仙戏艺人世代传抄本。属曲牌体全本戏,剧情与宋元南戏《京娘怨》基本相同,唯人名与地名因音近而稍异。共六场:第一场为"父子进香",演赵京娘在父亲赵容陪同下到东岳庙进香,为爹娘祈寿。第二场为"进香被掳",演京娘正在点香之际,突然进来两个强盗广儿与胡正,看其貌如西施,即将其掳去当压寨夫人。第三场为"二贼争美",演广儿、胡正二贼为争京娘互不相让,便将京娘暂时关在青州观禅房内,命和尚看管,待下山再掳一个上来各分一个成亲。第四场为"救脱京娘",演赵匡胤因避难暂住青州观,得知禅房中关押着的两位强盗掳来的赵京娘身世之后,即与她结拜兄妹送其回家。上路不远,两个强盗赶来要人,均死在赵

匡胤的大棒之下。赵匡胤的英雄气概深为京娘佩服，见色不动的品性更令其敬重，于是亦如温州乱弹《送京娘》那样，"意欲凤求凰"，"相随偕老"，皆被赵匡胤所拒。第五场为"回家相会"，演京娘回家后，父母设宴答谢救命恩人赵匡胤，不料其父醉酒失言，谓他俩于旅店"男女同房，清白难分剖"，匡胤闻言大怒，不辞而去，京娘也感到"难辩清白"而自尽身亡。第六场为"化萤报德"，演京娘堂弟闻姐之死是由匡胤所致，乃纠集家丁连夜追杀匡胤，京娘灵魂则化为流萤照亮道路助匡胤脱离。匡胤脱险后小歇时，梦中与京娘相会，并封其为"仙妃"，京娘谢恩而去，匡胤也为成就帝王霸业重新上路。全剧脉络清晰，首尾呼应，曲辞精美，人物性格鲜明，亦不失为佳作。此外，京、昆、川、淮剧等剧种亦有同题材剧目，近年均有演出。

宋仁宗赐美

"刘郎已恨蓬山远"，是宋代词人宋子京《鹧鸪天》词下片中的一句。可他何曾想到，仅凭这一句，竟然打动仁宗皇帝的心，亲自把自己的宫女赐嫁给他，成为流传千古的佳话。而戏文弟子则立马编成一本以他的名字命名的南戏《宋子京》演出，至今尚存三支佚曲，收入明末清初钮少雅《九宫正始》及近人钱南扬《宋元戏文辑佚》中，依次为：【降黄龙】"夜色生凉"、【黄龙衮】"宝月照人明"、【前腔】"月影落杯中"。从套曲组合看，当是早期的南戏作品。剧情大致如下：

宋子京，名祁，湖北安陆县（现安陆市）人。出身望族，从小即才华横溢，宋仁宗天圣二年（1024），二十五岁登科，与兄宋庠（初

名宋郊）同举进士，时号"大小宋"。按照礼部的排名，小宋排名第一，当为状元。然而，由于皇太后提出异议，称自古长幼有序，"弟不可先兄"，乃擢宋庠第一即状元，而置宋祁子京为第十。子京在朝廷做翰林学士时，一日，策马过京城繁台街，巧值皇家的车仗回宫，香车宝盖连绵不绝，十分壮观。其中一辆华丽的车上坐着一位宫女，掀开车帘惊喜地叫了一声："啊，那是小宋！"子京听到有人叫他的名字，闻声抬头，原来是一位美如天仙的

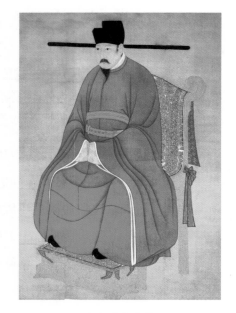

宋仁宗赵祯像

宫人，正对他回眸一笑。未及答话，车仗已走远了，却在他的耳畔留下清脆的叫声，盘旋不止，不禁萌发了爱意。回过神来一想，又觉得只是黄粱一梦罢了，因为那是皇上的女人，岂容他人妄想！回到家中，不禁仍有所思，便写下了《鹧鸪天》这首词，以抒发内心的爱慕、无奈与幽怨。词曰："画毂雕鞍狭路逢，一声肠断绣帘中。身无彩凤双飞翼，心有灵犀一点通。金作屋，玉为笼，车如流水马游龙。刘郎已恨蓬山远，更隔蓬山几万重。"上片四句称自己在狭窄的道路上恰遇到华美的宫车从身旁经过，一声娇滴滴地呼唤他的名字声从绣帘中传出，顿时令他肠断魂消。猛抬头一看，即在人海茫茫中匆匆离去，令他不禁怅然不已。下片五句是抒情，抒发了宋子京对偶遇佳人欲诉衷肠却不得相见的忧愁之情。最后两句"刘郎已恨蓬山远，更隔蓬山几万重"，则借用李商隐《无题》"刘郎已恨蓬山远，更隔蓬山一万重"的诗意，改"一万重"为"几万重"，更加突出这种愁绪与苦闷的深切，也使词人的相思之情显得

越发深重，情感更加鲜明、沉重，表现两人今后再相会的渺茫与遥遥无期，从而写出了宋子京对宫女无限的相思之情与怅惘愁绪。这首词问世后，顿获好评，宋著名词人黄升称此词"都下传唱，达于禁中"，立即将其收入自己的《唐宋诸贤绝妙词选》，并介绍了写作背景与经过。宋仁宗读了这首词之后，深为宋子京这位情种所感动，立即向手下查问：当日后宫第几辆车子？哪个人呼唤"小宋"？有一位宫女自陈道：小人侍候御宴时，见过宣翰林学士，左右内臣称"小宋也"。我在车子上偶尔见到他，也呼一声"小宋"呢。仁宗听罢，即召子京入宫谈话，仁慈并从容地语及此事，而子京却有如大难临头，惶恐至极。仁宗笑曰："莫道'刘郎已恨蓬山远，更隔蓬山几万重'，其实，蓬山并不远呢！"说完，即下旨把这位宫女赐给了子京。子京听罢，惊魂初定，有如异想天开，喜从天降，真所谓："一阕绝妙词，抱得美人归！"

本剧的历代改本，可考者有元南戏《宋子京成亲记》、明传奇《四喜记》、明杂剧《宋庠渡蚁》，依次简介如下：

《宋子京成亲记》，见明徐文昭编《风月锦囊》卷十七，剧本已佚。其情节，据改编本谢谠《四喜记》第三十一出"仁主赐婚"可知，演仁宗皇帝有感于宋子京《鹧鸪天》词，亲自将宫娥郑琼英赐给宋子京成亲的场面：先由副末登场宣布"今宵合卺，喜气盈门"，宋子京与郑琼英的婚礼即将开始，吩咐赞礼人进场伺候。赞礼人登场，唱【金钱花】："画堂风景难描，难描。银屏彩烛光摇，光摇。九重恩诏凤鸾交。"接着，宋子京上场，唱佚名曲道："连理枝荣，并头花好。天喜吉星高照，花烛喜承恩诏。跨凤瑶台，占尽古今荣耀。"郑琼英上场，唱【生姜芽】："天街暗馥飘，转轻飙。双灯灿烂舆前导，锦缠头，碧玉箫，风光好。"众唱："仙娥含笑离蓬岛，喜当良夜结良姻，奇逢不负花前叫。"唱毕，圣旨官到，宣读圣旨："奉圣旨，将宫嫔郑琼英赐宋祁，行夫妇礼。秀女一人、太监一人从嫁。望阙谢恩！"谢恩毕，赞礼人请新人行礼。

礼毕，送新人请后堂筵宴。宴毕，请新人归洞房成亲。入洞房后，宋子京借【忆奴娇】"花烛红摇，感君恩似海，特赐鸾交。牵红处自爱福缘非小"云云，以谢皇恩；郑琼英则借【斗宝蟾】"谁料赤绳曾系定，红叶不须劳。美才高，一曲鹧鸪新唱，胜求月老"云云，赞许宋子京的词做得好，一阕《鹧鸪天》，胜似月老牵红线。接着，他们继续对唱，其中【锦衣香】唱道庆幸自己因祸得福，郑琼英唱："叹长门静悄，再经春銮舆不到。自分今生里孤眠尽老，不期祸变翻成佳兆。"【浆水令】"喜孜孜鸾颠凤倒，美津津露湿花娇"则描尽了新婚之夜的美妙。四句下场诗"一曲鹧鸪天，博就鸳鸯侣。此事古来稀，万世颂明主"则是对全剧情节的概括。

《四喜记》，明谢谠作，现存《六十种曲》本。所谓"四喜"，是指其"家门题目"所谓"宋公编竹桥渡蚁，宋子京花烛奇缘。慧云僧他乡遇故，一门宋兄弟状元"。事出《宋史》本传，演宋郊、宋祁兄弟俱臻显贵事：宋郊以救蚂蚁获中状元，宋祁以《鹧鸪天》词得宫人郑琼英。有关宋子京的花烛奇缘，则全搬南戏《宋子京》。唯一不同的是南戏宫女无名，《四喜记》取名"郑琼英"。试看以下关目：

第一出"家门始终"【汉宫春】，称"小宋风情奇绝，向花朝禁苑，闻呼情热。何期戏咏私成，宸聪遽彻。蓬山不远，奉纶音洞房姻结"，简直就是南戏《宋子京》的故事梗概。第二十八出"禁苑奇逢"、第二十九出"词倾宸听"、第三十出"诗咏花鱼"、第三十一出"仁主赐婚"演宋子京与同年李淑偶过御街，恰遇宫车经过，中有一位宫女挑起窗帘，看见英俊的宋子京，不禁叫了一声："呀！原来是小宋！"子京不及与她对话，宫车早已远去。望着匆匆离去的宫车，寻思道："适间第四位，她与下官不曾相识，何故叫此一声，使人不能不动情也。独步无聊，不免撰一小词则个。"于是口拈著名的《鹧鸪天》。李淑忌恨子京，便将此词教会乐人，传入禁中，并上疏弹劾子京，不料仁宗非

但不加罪子京，反而宴会群臣，将这位宫娥赐给子京。她就是郑琼英，蔡州郑参政之女，入宫后暗自幽怨。喜结良缘后，即迎双亲团聚。

《宋庠渡蚁》，作者不详。原本佚，其情节据《四喜记》第九出"竹桥渡蚁"、第十出"天祐阴功"可知，原来是演宋郊、宋祁"二宋"科举事：二人未出世时，父母在庐阜祈祷，梦见许真君授以《小戴礼》曰："以遗尔子。"后生二子，命他们在许真君观中读书。西竺僧慧云亦住观中，他相小宋祁有科举的名分，宋郊却无分。一日，正值久旱逢甘雨，宋郊欲写一首"喜雨诗"，便带书童永昌到碧玉台散步，见亭西竹边有数十万蝼蚁落在水中，不得活命，顿发恻隐之心，即与永昌一起将数根枯竹破开，编成小桥渡蚁过河。城隍上奏玉帝，玉帝称其凭此阴功，合当连中三元，暗中更换了他的骨相。于是，乡试、会试，宋郊均头名，宋祁屈居第二，直到殿试，才是宋祁第一，宋郊第二。然而，正试发榜时，却改作宋郊第一名，宋祁依然屈居第二。为何如此？城隍又上奏玉帝，玉帝答道：宋祁本该中状元，故先上榜了。后待阴骘星换榜，宋郊升作状元，以报阴骘。下演宋祁作《鹧鸪天》词，感动了仁宗，将自己的宫娥赐了他等情节，与南戏《宋子京》几乎全同。

贾似道被劾

据《宋史》卷四七四《贾似道传》载：南宋奸臣贾似道，因温州籍丞相陈宜中的弹劾，被宋恭宗谪放循州（今广东惠州一带），行至漳州木棉庵时，被监押人郑虎臣锤杀至死。这一轰动朝野的事件，为温州南戏作家编撰戏文《贾似道木棉庵记》（下文简称《木棉庵》）

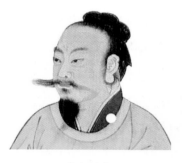

贾似道像

提供了绝好的素材。全本佚，仅存佚曲【南吕过曲】【香五娘】一支"数当忧患，泰极否来逢此难"云云，收入明末清初钮少雅《九宫正始》及近人钱南扬《宋元戏文辑佚》，并称"此贾似道所唱，在被谪南行中"。据《古今小说》"木棉庵郑虎臣报仇"，剧情大致如下：

贾似道凭其妹是理宗的贵妃而官至右丞相，从此日夜携歌姬舞妾，尽情取乐于湖上，四方贡献，络绎不绝。每逢生辰，赋词称颂者，数以千计，谄谀之词，无可胜述。时人纷纷作诗讥讽，被其发现者或杀头，或黥面，太学生郑隆就是被黥面后杀头的，手段极其残忍。度宗崩，恭宗即位，元兵入侵，下诏以贾似道都督诸路军出击，贾贪生怕死，不敢抵抗，诸军大溃，即乘舸独自逃奔扬州，托病不出；监察御史陈宜中上疏论似道丧师误国之罪，乞族诛以谢天下，其他御史也交章劾奏。恭宗方悟似道奸邪误国，乃下诏谪为高州团练副使，押至循州安置。监押官为郑虎臣，此人正是太学生郑隆之子，郑隆因讥讽贾似道被其黥配而死，虎臣衔恨在心，无门可报。临行时，贾备下盛筵，款待虎臣。虎臣巍然上坐，似道称他是天使，自称为罪人，将上等宝玩，约值数万金献上，为进见之礼，含着两眼泪珠，凄凄惶惶地哀诉："愿天使大发菩萨之心，保全蝼蚁之命，生生世世不敢忘报。"说罢，屈膝跪下求饶，郑虎臣微微冷笑。启程时，似道所坐的轿子，插上竹竿，上书十五个大字，曰"奉旨监押安置循州误国奸臣贾似道"。似道尽管羞愧难言，也只能忍气吞声，以袖掩面而行。郑虎臣一路辱骂似道，还令轿夫唱《杭州歌》予以讽刺，意在粉碎其精神防线，自寻死路。及至漳州，贾似道望见门额写着"木棉庵"三字，不禁大愕！心想：二年前，有神僧钵盂中赠其诗曰："得好休时便好休，开花结子在棉

州。"莫非应在今日，吾命休矣！一进庵急唤二子，不料已被虎臣拘囚于别室。似道自料必死，便取一直藏在身边的一包冰脑，趁洗脸之机，掬水吞下，顿觉腹剧疼，寻个小凳坐下，等待毙命。虎臣料其服毒，遂痛骂道："奸贼！奸贼！百万生灵死于汝手，汝延捱许多路程，却要自死，到今日老爷偏不容你死！"边说边抡起大槌朝其脑袋打了二三十下，直至鸣呼断气，投槌于地，叹道："吾今日上报父仇，下为万民除害，虽死无恨矣！"即用随身衣服卷之，埋于木棉庵之侧。后人作诗记其事曰："事到穷时计亦穷，此行难倚鄂州功。木棉庵上千年恨，秋壑亭中一梦空。石砌苔稠猿步月，松庭叶落鸟呼风。客来未用多惆怅，试向吴山望故宫。"

本剧改本及重编本颇多，一直盛演出于戏曲舞台，择其要者简介如下：

明传奇《红梅记》。凡两卷三十四出，明周朝俊作。演书生裴禹就读钱塘，借寓西湖昭庆寺。一日与友人游湖，偶遇平章贾似道携妾李慧娘泛舟湖上，慧娘回顾裴禹赞一声"美哉一少年"，似道以为慧娘寄情于裴禹，回府后用剑砍下其头，盛入金盒中，以警众姬，同时用计幽禁裴禹。黉夜，慧娘鬼魂出寻裴禹，一见钟情，幽会于西郭，遂向他吐露屈死真情，将裴从后花园中放走。似道以为是姬妾放走，正在拷打，慧娘挺身而出，严词申辩。似道惧怕，置备棺木，重新安葬慧娘。后因罪大恶极，尤其是隐瞒军情，被陈宜中弹劾，贬为高州团练副使。押至漳州木棉庵时，被监押官郑虎臣击毙。"恣宴""劾奸""得耗"诸出即演此事，无疑是据南戏《木棉庵》改编而来。存本有明万历金陵广庆堂本、明玉茗堂评本、明剑啸阁本、明袁宏道及徐肃颖删订本。《红梅记》历演不衰，最著名的改本数《红梅阁》，又名《西湖阴配》，专演裴、李故事，京剧与河北梆子等剧种均经常演出。20世纪50年代，孟超将其改编为昆剧《李慧娘》，除北方昆曲剧院演出外，为全国许

多剧种移植演出。后又由胡芝风改编为京剧，其中据第十六出"脱难"改编的《放裴》一折，为各剧种经常搬演。

清传奇《别有天》等。传奇以明代为盛，清代仍有余势，接南戏《木棉庵》衣钵者，至少有《别有天》《小天台》《醉西湖》《双鸳珮》四种。分别简介如下：

《别有天》，清朱云从撰。演淳祐初名将余玠之子余璧，遭奸相贾似道陷害，逃石壁中避难，其地名"别有天"，故名。《曲海总目提要》卷二十九详载剧情。贾似道恶贯满盈，经陈宜中弹劾，于德祐元年（1275），下诏贬谪循州，遣使押监至贬所。会稽县尉郑虎臣，以其父为似道所杀，欲报之，欣然请行。似道时寓建宁开元寺，侍妾尚数十人，虎臣至，悉屏去。撤轿盖，暴行秋日中，令舁轿夫唱《杭州歌》谴之，每名斥似道，窘辱备至。至漳州木棉庵，虎臣曰："吾为天下杀似道，虽死何憾！"遂拉其胸杀之于厕所。剧终还演余璧抗元胜利归来，恸哭设祭，取下贾似道的首级，祭其父与替己赴难的郑虎臣之子郑天麟。上述情节，除剧终稍异外，其余与南戏《木棉庵》相同。

《小天台》，作者不明。演诸生冯珏、陆韬于郊外演习骑射，过龙图学士霍匡公馆时，遇见其二女素娥、青霞，皆国色，乃互生爱意。因其馆称"小天台"，故名。《曲海总目提要》卷三十三载其剧情。贾似道不仅卖国，更是好色，有杜成者极称霍匡二女之美，似道乃出十二楼中女使让他比较，杜说皆不如。似道乃"矫旨以霍匡降贼，抄没家属，欲娶两女为妾"，害得霍家避难不及。事露后，丞相陈宜中等"共奏似道诸罪，上亲鞫之"，贾似道配循州，殿前校尉郑虎臣监押，后毙命于漳州木棉庵。结局与南戏近似。

《醉西湖》，作者不明。以贾似道"醉游西湖"为名。《曲海总目提要》卷三十三载其剧情。临安诸生时可比踏青湖上，偶入枢密使史以忠花园，遇其甥女吴云衣，彼此爱慕。时贾似道正恨无绝色者，听手下廖

莹中极赞吴云衣之美，贾似道欲得之，借故害死以忠，以夺下云衣，幸被相府干办郑虎臣用计救出。事败，贾似道遁至木棉庵，虎臣扮作道人入居庵中，讥讽似道，责以当死。以忠已成城隍之神，半夜入庵，率鬼卒索命，似道遂自杀身亡。

《双鸳珮》，作者不明。演诸生冯珏、陆韬与霍素娥、青霞姐妹，以双鸳珮相订事，故以为剧名。《曲海总目提要》卷三十六载其剧情。贾似道造十二楼，起半闲堂，与门客廖莹中及诸姬妾斗促织为乐，有复美者私结廖莹谒似道，称霍匡二女皆绝色，似道欲占为己有，下令强夺。事败，被丞相陈宜中弹劾，似道贬循州校尉，郑虎臣押解，毙于木棉庵。本剧情节与《小天台》相类，亦与南戏《木棉庵》一脉相承。

芗剧《肃杀木棉庵》。当代演出贾似道的戏曲，当以京、昆等剧种演出的《红梅阁》《李慧娘》为最有名，只是它们的情节离古南戏《木棉庵》较远，故本节改以芗剧《肃杀木棉庵》为例。本剧系福建漳州市剧作家杨路冰编撰，是一出按芗剧形式新编的历史故事剧。演丧师误国的"蟋蟀丞相"贾似道，被丞相陈宜中等大臣弹劾，贬为高州团练副使，押循州安置。当他听说奉命押解的武士姓郑，立刻吓得魂不附体，因为贾当年曾相信一位术士所说"平章不利姓郑者"的预言，凡遇到姓郑的人均加以迫害，郑虎臣其父郑隆即被他罗织罪名杀害，其姐也被诬打为官妓，贾担心这位姓郑的会不会就是郑隆的儿子？无巧不成书，朝廷命贾似道的仇人福王招义士押送，怀有杀父之仇的郑虎臣求之不得，立请应召作监押官。尽管一路上仍然充满着斗争：福王暗使虎臣中途杀之，陈宜中也在暗中派人跟踪，以助虎臣成功杀贾，不过他另有深意，想借机嫁祸于福王，以此要挟福王，而来自朝廷庇护贾似道的圣旨则不断地传来。郑虎臣在哑女、车夫等义士的帮助下，义无反顾地监押前进，行至漳州城外木棉庵，伸张大义，击杀贾似道，为父报仇，为国除害。1978 年，该剧由漳州市芗剧团排练，参加福建

省第十七届戏剧展览演出，获剧本二等奖。剧本发表在《剧本》月刊1987年第五期。

雷殛蔡伯喈

"男人负心遭雷击"，这是早期南戏的重要主题之一。宋温州人作的《赵贞女蔡二郎》（简称《赵贞女》）就是它的代表作。演蔡伯喈弃亲背妇，为暴雷震死的故事。徐谓《南词叙录》"宋元旧篇"著录说："伯喈弃亲背妇，为暴雷震死。"原本虽佚，改编本却一直在各地传唱，在北方主要是金院本与元杂剧，前者据元陶宗仪《南村辍耕录·院本名目》载，金代已有冲撞引首《蔡伯喈》一目，后者据《元曲选》及《孤本元明杂剧》所收《金钱记》等六种元杂剧，均有"赵贞女包土筑坟台"的唱词与情节。南方则以更多的艺术形式流传各省，尤以温州、闽南两地为盛。主要有以下三种渠道：

一是戏曲。远在高则诚改本《琵琶记》之前，戏文《刘文龙菱花镜》已吸收本剧的情节，其中"祭坟重会"后来还被京剧及秦腔《小上坟》所吸收，取名《禄敬荣归》，剧中萧素贞上坟时唱"柳子调"道："正走之间泪满腮，想起了古人蔡伯喈。他上京城去赶考，赶考一去不回来。一双爹娘冻饿死，五娘抱土垒坟台。坟台垒起三尺土，从空降下琵琶来。身背琵琶描容像，一心上京找夫郎。找到京城不要认，哭坏了贤惠女裙钗。贤惠五娘遭马践，到后来五雷殛顶蔡伯喈。"（《京剧汇编》第二集）从这段唱词的"五娘遭马践"、蔡伯喈"五雷殛顶"看来，所演正是古本《赵贞女》的情节。《刘文龙菱花镜》的改编本《摆生祭》，

至今还保存在温州瓯剧与和剧中。

继《刘文龙菱花镜》之后，则有元高则诚改编的《琵琶记》，此剧在继承《赵贞女》的优良传统的基础上，进行重新创作，其影响之大，远超旧本《赵贞女》，一直盛演于温州乃至全国。据明永乐《瑞安县志》载："今所传《琵琶记》，关系风化，实为词曲之祖，盛行于世。"接着，万历、康熙、乾隆《温州府志》及嘉庆《瑞安县志》等均有近似记载。可见本剧自明初开始已流行于温州，至清末民初仍盛行，

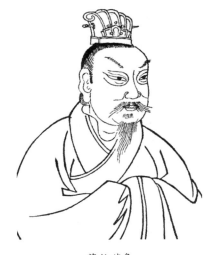

蔡伯喈象

尤以温昆演出为频，名伶辈出，如同福班的"大姆旦"高玉卿擅演赵五娘《吃糠》，新品玉班邱一峰善演蔡伯喈《琴诉荷池》，民间均有口碑。据《张棡日记》载，光绪三十四年（1908）正月十七日，新同福昆班在瑞安陶尖庙演出正本《琵琶记》，看至深夜方回。戴玉生《温州竹枝词》也说："三十前坊明月夜，无人解听《蔡中郎》。"近代永昆《琵琶记》则享誉全国，名角杨银友、章兴姆名闻遐迩。

二是鼓词。戏文《赵贞女蔡二郎》流传之后，温州鼓词很快就将其改编为《蔡中郎》传唱，陆游《小舟游近村舍舟步归》有"斜阳古柳赵家庄，负鼓盲翁正作场。死后是非谁管得，满村听说蔡中郎"可证。温州鼓词至清末仍在传唱《蔡中郎》，方鼎锐《温州竹枝词》"此日豆棚人共坐，盲词同唱《蔡中郎》"可证。已故戏曲史家董每戡于《五大名剧论》中说自己小时候先听盲词《蔡中郎》，而后才观戏剧《琵琶记》，可作旁证。

三是山歌。湖州木刻本《采茶古人山歌》"十二月茶歌"唱十二

个南戏剧目，其中七月茶歌唱《赵贞女》云："七月采茶茶花开，不忠不孝蔡伯喈。堂上双亲他不孝，苦了行孝女裙钗。"从所唱内容看亦为古南戏《赵贞女》的情节。此歌流行于泰顺、平阳北港一带茶区，民间存有手抄本。

《赵贞女蔡二郎》在福建的传唱也很早，据《中国戏曲志·福建卷》载，闽南古老剧种莆仙戏与梨园戏均存改编本。莆仙戏称《蔡伯喈》，现存两种。一为单出戏，演蔡伯喈荣贵负心，赵五娘到京寻夫，蔡伯喈竟不肯认，纵马伤害赵贞女，玉帝派雷公电母击毙蔡伯喈。20世纪20年代，熙春台班曾演出过，其中蔡伯喈由"生仔煌"扮演，赵贞女由"旦仔兴"扮演。生仔煌演"马踏贞女"时，残暴凶狠，令人痛恨，故莆田民间流行"马踏赵五娘，雷打蔡伯喈"等谚语。一为全本戏，20世纪30年代，新桃园、新兰芳等班曾演出过，戏中赵五娘"扫地裙"的表演最为观众称道。梨园戏现存有《赵真女》（真、贞系形音相近而误）一种，亦称《蔡伯喈》，凡七出，依次为"坐场""画容""真女行""弥陀寺""入牛府""挂幅""认真容"，情节与高则诚《琵琶记》基本相同。

上述莆仙戏存本的情节比较接近古本南戏《赵贞女蔡二郎》，而与高则诚《琵琶记》差距较大，有可能根据古本戏文改编，但也不排除同时受到高则诚本的影响，而梨园戏存本则无疑据高则诚本改编。此外，据刘念兹《南戏新证》介绍，莆仙戏还保存有清光绪三十三年（1907）显应坛主李进思抄本《曲策并题头策全》所收的《五娘贤》一出【莺啼序】【驻云飞】【雁儿舞】三支残曲。

总之，作为南戏初期"温州杂剧"阶段的剧目《赵贞女蔡二郎》，历宋元明清，其改本至今依然存在于民间，这在中外戏剧史上都是空前绝后的，温州作为中国戏曲故里当之无愧。

鬼捉负心郎

"鬼捉负心郎"是民间对负心戏《王魁负桂英》主角王魁的诅咒。此戏为宋温州人作，流传了一千年，其改本《情探》《活捉王魁》等至今仍在演出，是中国戏曲演出史上的奇迹。然而，何以能流传千年而不衰，在流传的过程中有何发展变化，却少有人深究。笔者自2008年完成专著《南戏遗存考论》之后，即着手调查与研究。经过十年的寻踪，终于发现此剧原来是顺着负心、不负心、负心三个不同的主题与结局发展的，最终依然回到揭露"负心汉"的初衷，可谓"与时俱进"。

首先是"负心戏"。这是宋元时期推翻六朝门阀制度、改用科举取士制度的产物。因为公卿大臣们往往通过"选婿"，把新科状元拉入自己的集团以扩大势力，而新科状元为了向上爬，一旦进入豪门，就不得不遗弃贫贱的妻子，因负心而造成"婚变"，就成为一种社会现象，古本南戏《王魁负桂英》就应运而生了。本剧演王魁下第，流落深巷，遇妓女被收留，嘱其专心为学，生活所需由她提供，明年再考。逾年，有诏求贤，桂英为其备办赴考所需。将行，赴海神庙誓盟曰："吾与桂英，誓不相负；若生离异，神当殛之！"谁料王魁考中头名状元后，立即负心，听从其父先前所约，娶崔氏为妻。桂英得知王魁中了状元，已授徐州金判，十分高兴。因迟迟没来接她，乃派人送书信去探个究竟，王魁见过送书人，大怒，叱书不受。桂英得知曰："魁负我如此，当以死报之。"乃挥刀自刎，化作厉鬼找王魁。王魁正坐在灯下，见是桂英，只是淡淡地问一声："汝固无恙乎？"桂英怒斥曰："君轻

恩薄义，负誓渝盟，使我至此！"不等王魁辩解，即勾走王魁魂灵而去。全本佚，尚存佚曲十八支收入钱南扬《宋元戏文辑佚》。同类型的负心戏尚有《张琼莲》《赵贞女》《崔君瑞》《陈叔文》《王魁三乡题》《王俊民休书记》等，不一而足。由于主题鲜明，深刻揭露封建科举制度与封建礼教的罪行，吐露老百姓的心声，因而深受广大观众的欢迎。此剧演出之盛况，直至明代才被《琵琶记》取代，明胡应麟《庄岳委谈》"今《王魁》本不传而传《琵琶》，《琵琶》亦永嘉人作，遂为今南曲首"可证。

其次，改为"翻案戏"。例如明传奇《焚香记》，王玉峰著，凡两卷四十出，即为王魁翻案之作。演王魁状元及第，除徐州签判。丞相韩琦欲纳其为婿，魁以有妻推辞。赴任前写信约桂英到徐州，不料信被欲纳桂英为妾被拒的富豪金垒篡改，称魁已入赘韩府，劝其改嫁。桂英怨恨不已，以罗帕自缢于海神庙。海神招二魂对质，知魁不曾背约，系金垒奸计所致，乃判二魂还阳。还阳后，魁遣仆迎娶桂英，二人重圆。综观全剧，明显受《荆钗记》影响，"改信"情节，如出一辙。同时亦受《琵琶记》及《香囊记》的影响，正如托名汤显祖《焚香记总评》所说："大略近于《荆钗》，而小景布置，间仿《琵琶》《香囊》诸种。"

学界对《焚香记》有两种截然不同的评价，或全盘肯定，或全盘否定。前者如袁于令《焚香记序》曰："桂英守节，王魁辞姻无论，即金垒之好色，谢妈之爱财，无一不真，所以曲尽人间世炎凉喧寂景状，令周郎掩泣，而童叟村媪亦从而和之，良有以已。"后者如日本学者青木正儿《中国近世戏曲史》云："今改之，打消背约事实，使之重圆，是虽出于传奇常套，反减杀悲剧之兴味焉。"上述两种观点，均失之偏颇，未及作者的真正意图。作者之所以要替王魁翻案，是由于与宋代相比，到了元明时代，知识分子的地位发生急剧变化，"一举成名，六亲不认"的现实已被视"求取功名"为一条"危险道路"所代替，人们开始同

情他们的"怀才不遇"，尤其同情他们在婚姻上的种种不幸遭遇。因此，初期南戏那种以"负心类"题材为主的戏文逐渐过时，已满足不了观众的审美需求了，而是迫切需求观看通过曲折的斗争考验而获得美满姻缘之类题材的戏文，以接受新的刺激与鼓舞。于是陆续出现一些翻案之作，至元末明初终于出现高则诚为蔡伯喈翻案的名著《琵琶记》。《王魁》也一样，至迟于元代已出现不少翻案戏，如南戏《桂英诬王魁》、杂剧《王魁不负心》等，前者倒打一耙，后者为王魁辩护。《焚香记》则仿照《荆钗记》的套路，把一切都归罪于富豪金垒的改信。由于误会，桂英虽自缢，终还魂与"守义"的王魁团圆，于是赢得观众的认可，一直活跃在昆剧及其他地方戏舞台上。《焚香记总评》称其"听者泪，读者颦，无情者心动，有情者肠裂"。

最后又恢复为"负心戏"。这是随着时代的进步，人们开始清醒地认识到，在封建科举制度与婚姻制度下，"富易交，贵易妻"是普遍现象，南戏《王魁负桂英》正是当时的现实写照。《焚香记》改作"大团圆"结局，只能作为人民的想象与希望去看，难免有"镜花水月"之感。故清末川剧作家赵熙首先突破这个主题，将其中《活捉》一场，改作《情探》，恢复南戏固有的王魁负心、桂英死报的情节，轰动一时。后成为川剧的代表剧目，传唱至今。

1957年，上海越剧院又特约田汉、安娥将川剧《情探》再度改编，并移植为越剧演出。本剧由陈鹏导演，聘请川剧演员阳友鹤、周慕莲和昆剧艺人薛传钢为顾问，杜春阳音乐整理，顾大良舞美设计，吴报章灯光设计，陈利华造型设计。越剧名家傅全香饰敫桂英，陆锦花饰王魁。同年10月28日首演于上海大众剧场。后成为上海越剧院保留剧目，傅全香代表作。傅全香借鉴了川剧、昆剧的表演技艺，在《行路》戏里，边歌边舞，表现出敫桂英美丽动人的鬼魂形象。其中【弦下调】一段唱腔，声情并茂，宣泄出人物满腔哀怨、悲伤之情，成了傅派唱腔的精品。《行

路》《阳告》两场戏，常作为两个优秀折子戏演出和教学之用。1958年4月，由江南电影制片厂拍成电影。上海越剧院于1960年、1980年、1985年、1986年，四度赴香港，都曾演出《行路》和《阳告》。这两折戏的剧本，已由香港万里书店编入《越剧精华》第一集出版，剧中精彩唱腔已由音像出版单位制成唱片和音带发行。1980年，温州市越剧团演出其中的《行路》，贾小萍饰演敫桂英，参加在杭州举办的"浙江省专业剧团青年演员会演"获二等奖。

总之，从戏文《王魁》到越剧《情探》，再一次证明：戏曲只有与时俱进，满足不同历史时期观众的审美需求，才能根深蒂固，历演不衰。

状元弃贫女

"状元弃贫女"的故事，出自宋南戏《张协状元》。这是早期"负心类"南戏的代表性剧目之一，也是宋代唯一存世至今的剧本，为温州"九山书会"才人作。演书生张协赴考途中遇盗，避难古庙，受住庙的王贫女救助，并收留了他，后又经邻居李大公夫妻做媒，与贫女结为夫妻。接着又靠贫女卖发得钱，再度进京赶考。得中状元后，面对着贫女寻夫至京，张协不仅不认，还把她打出官邸。后来，为了斩草除根，还用剑刺杀贫女。只是结尾，由枢密使相王德用撮合，又与张协成亲，表现了一定的局限性。

此剧收入《永乐大典》，流出国外很久，直至民国九年（1920）才被学者叶恭绰于伦敦发现并购回。其改编本却一直保存在福建民间的莆仙戏中，名为《张洽》，莆田方言"洽""协"同音。最早透露

这个消息的是刘念兹《南戏新证》一书。1996年10月，笔者应邀参加在厦门召开的南戏国际研讨会期间，曾多次向与会的刘念兹先生请教。会后还去莆田作了实地考察。2006年，向厦门大学郑尚宪教授请教，承蒙寄下他与福建省艺术研究所所长王评章主编的《莆仙戏史论》一书，内有专章对《张洽》的内容及其在莆田一带的流传情况作了详尽的论述，喜出望外。

据《莆仙戏史论》介绍，《张洽》从清雍正年间开始，先后由莆田后周二班、玉楼春班、福顺班等演出，至民国十七年（1928）福顺班散伙后才失传。1940年前后，又由原福顺班班主女婿郑鹤根据演过该剧的老演员回忆，记录了一个本子，后散失。今传本系郑鹤于1962年再次回忆整理而成。全剧分"张协首出""中途遇难""李公做媒""拒婚致咎""恩将仇报""失女得女""重结姻亲""洞房惩戒"等八出。演书生张洽赴考，路过五鸡山土地庙附近，被老虎咬伤，为住庙贫女丁素娥与村民李斌救治。后经李斌夫妇说合，张与丁结为夫妇。张中状元后，不仅不认素娥，还放马将其踩伤。后素娥被赴任途经五鸡山的枢密使王德用收为义女，促其与张洽重结姻亲。素娥拒之，经李斌赶来相劝才应允。洞房夜，素娥命丫鬟持竹篾斥打张洽。后经张洽跪求及王德用夫妇出面说情，才勉强与张洽重谐花烛。

对照上述两个版本，故事情节完全相同，唯人物名字与个别细节略有差异。如永乐本女主角王贫女原无名字，莆仙本取名丁素娥；永乐本末角李大公亦本无名字，莆仙本取名李斌；永乐本张协途经五鸡山为强盗所劫，莆仙本改作为老虎所伤；永乐本张协赴任路过五鸡山剑砍贫女，莆仙本改作马踏丁素娥。总之，正如《莆仙戏史论》作者所说，从总体上看，莆仙本是全面继承永乐本的，只不过莆仙本比较简练，不像永乐本剧情繁复、篇幅冗长、结构散漫，并删除了诸如"圆梦""耍棒"之类的科诨场次，这是南戏在民间长期演出中为适合观

众审美需求所作的改进而已。因此，我们不能不承认莆仙戏《张洽》与永乐本《张协状元》有着极为密切的渊源关系，莆仙本无疑是温州"九山书会"本流传福建莆田的改本。

需要特别指出的是，永乐本虽然也以重结姻亲的团圆结局，洞房夜贫女也怒斥张协忘恩负义，但只停留在口头上，并不彻底。而莆仙本丁素娥则命丫鬟持竹篾责打张洽，有如湘剧《琵琶记》结尾时张太公遵照蔡公临终时的嘱托，举起蔡公生前交给他的那支拐杖痛打"三不孝"蔡伯喈的情景。新昌调腔《琵琶记》也与此极为接近。此外还令人想及明代话本小说《金玉奴棒打薄情郎》（《喻世明言》）的情节。尽管本剧也以团圆告终，谴责负心的力度却比永乐本强得多。

有关《张洽》在福建的演出情况，据刘念兹先生调查，民国初年莆田县（现莆田市）的莆仙戏"福顺班"常演这个戏。演员吓火以擅演贫女为群众所称道，因此，每过新台基，当地群众知道吓火擅演贫女，都指名要戏班演这本戏。抗战爆发后停演。中华人民共和国成立后，于 1953 年，莆田实验剧团重新演出此剧。1962 年 10 月 25 日，刘先生正在莆田调查，当晚即在莆田侨联剧场观看了莆田实验剧团演出这个戏，剧名已改称《张协状元》。名角郑惠华饰演丁素娥，王玉耀饰演张协。郑惠华的表演十分入戏，"救协"与"认女"两场，无论唱腔或表演均催人泪下。尤其是洞房团圆一场，贫女命丫鬟用木棒重重地责打了张协时，更赢得满堂掌声。最后，全体演员跪在舞台上向观众谢幕，乐队则合奏【迎仙客】曲送走观众，煞是风趣！

《张协状元》在温州的流传与演出情况，除首出【满庭芳】"《状元张叶传》，前回汝辈搬成，这番书会要夺魁名"云云外，未见任何记载。直至 1997 年温州启动"南戏新编系列工程"，永嘉昆剧传习所上演由张烈改编的《张协状元》，于 2000 年在苏州举办的中国首届昆剧节上首演并获奖。另有郁宗鉴的越剧改编本《张协状元》，改旧本的团圆

结局为彻底破裂，还让张协得到应有的惩罚，颇具新鲜感，不幸的是，刚一脱稿，作者即匆匆离世，成了永久的遗憾！

王焕追怜怜

这是一则宋代青年男女为追求婚姻自由的故事，出自南戏《王焕戏文》，全称作《风流王焕贺怜怜》，《永乐大典》"戏文"著录。《南词叙录》"宋元旧篇"作《贺怜怜烟花怨》，称南宋太学黄可道作。全本佚，尚留下二十二支佚曲，细读这些佚曲，并结合同题材的元杂剧《逞风流王焕百花亭》等，剧情大致如下：

才子王焕，字明秀，年方22岁，祖籍河南汴梁（今开封）。自父亲辞世，即投靠洛阳叔父家居住。从小聪慧，通晓诸子百家，博览古今典故，知五音，达六律，擅吹弹歌舞、写字吟诗，又会射箭调弓、使枪弄棒。因此，人皆称为"风流王焕"。一日，正值清明时节，王焕在书童六儿的引领下，到城外陈家园百花亭游玩。只见香车宝马，仕女王孙，蹴鞠秋千，管弦鼓乐，好不热闹。凑巧的是，驰名洛阳的上厅行首贺怜怜，在丫鬟盼儿的陪伴下此刻也来到百花亭观赏。二人四目相望，均被对方的风流美貌所吸引，王焕对六儿说："世间有此女子，岂不是施朱太赤，施粉太白？端的是腻胭脂红处红如血，润琼酥白处白如雪。比玉呵软且温，比花呵花更别。若不是嫦娥降下瑶宫阙，尘世里怎遇这活冤业？"贺怜怜对盼儿说："你看那百花亭畔那个秀才，貌赛潘安，才过子建，举止风流，不知是谁家公子，怎生能勾和他说句话儿也好。"于是有意作诗云："折得名花心自愁，春光

一去可能留？"王焕一听，分明是有意于他，心想"她把我先勾拽，引的人似痴呆。我与她四目相窥两意协，好也啰，她生的芙蓉面桃花颊，说不尽她百般娇千般艳冶"，于是应声续诗云："东风若是相怜惜，争忍开时不并头。"怜怜听后怦然心动。二人正盼望有个花蝴蝶通个春信，刚好卖查梨条的王小二挑着一担查梨条向王焕走来。王焕即托他做媒人，捎信给怜怜，表达自己的爱慕之意。原来王小二惯做此事，天生一张贫嘴，在怜怜面前将王焕夸得天花乱坠，怜怜迫不及待邀王焕来百花亭相见。相见甚欢，互通爱意，怜怜背云："你看他这等俊俏身材，又好个淹润性格，一见之间，早将我的魂灵抓到他那壁去了，他既有心要和我处，我岂可当面错过？"于是二人发誓，怜怜说："你若肯娶我，我便告一纸从良，立个妇名。"王焕道："你若肯从良立节，我准定是建功立业，怎时节稳情取五花官诰七香车。"从此，王焕与贺怜怜即在位于梨花巷口的青楼同居，过着甜蜜的夫妻生活。

然而，好景不长，仅往来半年，因金钱花尽，王焕被鸨儿撵出门去。他痛苦地对怜怜说："俺和你命儿乖，时儿蹇，生折散美满的姻缘，恨天公怎不与人方便。铲连理树，撅并头莲，掿比翼鸟，打交颈鸳。恨绵绵，泪涟涟，急煎煎，意悬悬，知何日重得相见。"就在这时，有个西延边将高邈来洛阳操办军需，看中贺怜怜，欲买下；鸨母贪财，便以三千贯钱卖给高邈。怜怜不肯，哀叹道："心事无靠托，泪暗滴，灯花偷落。"王焕得知后，持刀欲砍杀鸨儿，又没有成功，终于害上了一场相思病。怜怜被高邈带到承天寺居住，管控甚严，无法与王焕取得联系。她情系王焕，赋《调寄长相思》词一首央王小二送去，暗约王焕晤面。词曰："朝相思，暮相思，朝暮相思无尽时，奉君肠断词。生相思，死相思，生死相思两处辞，何由得见之。"王小二带上怜怜的小柬与这首词找到了王焕，王焕正在长吁短叹，闷闷不乐，无法排遣。读了怜怜的小柬与词之后，一扫愁云，喜不自禁，捻土焚香唱道："这

书词亲手修，重新把密情兜。也不枉我虚名赢的上青楼，早展放双眉皱。"
接着就听从王小二的计策，穿上王小二的衣服，并学王小二叫卖的腔调，扮作卖查梨条的贩子进入承天寺与怜怜见面。怜怜见状，悲伤地说："解元，我为你胭憔粉悴，玉减香消，你划地这般模样，可怎生是了也。"王焕说："姐姐，小生今日也则是出于不得已呢。"怜怜说："大丈夫不以功名为念，几时是你那峥嵘发达的时节。"王焕说："有一日功成名遂，那时节耀武扬威，云路鹏程九万里，气吐虹霓，志逞风雷，宫花飘曳，御酒淋漓，我不是斗筲之器，粪土之泥，则恐怕等闲间泄漏了春消息。因此上，用脱壳金蝉计。"正当他俩互叙心绪之时，高邈突然回家，吓得他俩魂飞魄散。幸亏王焕扮作卖查梨条贩子，高邈又喝得醉醺醺的，两人终于骗过高邈，让他去睡了，留下王焕继续策划。怜怜把高邈领了西延边上经略的十万贯钞，来洛阳买办军需，私自动用其中款项娶她，带她回西延边去，如此盗使官钱，强夺人妻，失误边关军务，都是该死的罪过，一一告知王焕。接着鼓励王焕说："你休要挫了志气，如今延安府经略相公招募天下英雄豪杰，剿捕西夏。凭借你的文武双全，正好乘此机会，投奔延安府经略麾下，建功立业，以遂平生之志。那时节，告一纸状，说高邈强夺人妻，带我上堂，诉说妾身是王焕之妻，他盗使官钱娶我，失误边机，应得死罪。咱夫妻有团圆之日也。"王焕听后，发誓说："大姐放心。凭着俺驱兵领将万人敌，稳情取一举成名天下知。俺怎肯做男儿身空七尺，任他人夺去娇妻，将比翼两分飞。"怜怜随即取下头上全副金头面，钏镯俱全，赠给王焕作盘缠，并作《调寄南乡子》词勉励他早立功勋，词曰："勉强赠行装。愿尔长驱扫夏凉。威震雷霆传号令，轩昂。万里封侯相自当。功绩载旗常。恩宠朝端谁比方。衣锦归来携两袖，天香。散作春风满洛阳。"王焕接过盘缠说："姐姐放心，王焕此一去，必不落于人后。则今朝别了玉人，多感承谢了盘费。"怜怜则提醒他说："解元，你姓王，

那王魁也姓王，则愿你休似王魁，负了桂英者。"王焕说："怎将我王焕比作王魁，我向西延边上建功为了宰职，你管取那五花诰夫人名位，则不要你个桂英化作一块望夫石。"

王焕到了边关，正遇经略种师道征讨西凉土番，招募十位节度使，王焕因文武双全、智勇兼备，被他举保为先锋西凉节度使。在平定西凉的战役中为首获功者正是王焕，受到种经略的奖赏。高邈因擅用公款娶妾，受到官府法办。怜怜向官府申诉："妾是焕妻，不愿从邈。"于是官府判怜怜归王焕，夫妻重得团聚。

此剧在南戏创作上另辟蹊径，一改原来的"痴心女子负心郎"的套路，从正面讴歌青年男女的自由恋爱以及为追求美满的婚姻而所作的种种不懈的努力。同时亦批判了在封建统治者的包庇下鸨儿可任意践踏妓女婚姻的娼妓制度。难能可贵的是，剧作者丝毫没有歧视妓女的身份，而是满腔热情地予以同情与关怀，把她们的婚事视作良家女子一样来看待，从而为那些卖身妓院或被迫作人小妾的卑下女子树立了争取婚姻自由的榜样。正因为如此，演出后才使京都某仓官诸妾观看此剧后纷纷"群奔"，在中国戏曲史上留下一段流传千古的佳话。这是一个难得的优秀剧目，却被封建士大夫诬蔑为"诲淫"戏文。如元刘一清即在《钱塘遗事》卷六"戏文诲淫"条说："至戊辰、己巳间（1268—1269），《王焕》戏文盛行于都下，始自太学，有黄可道者为之。一仓官诸妾见之，至于群奔，遂以言去。"

本剧作者太学黄可道，则是见诸记载的第一位南戏作者，"太学"始于汉代，属于古代的文科学校，南宋太学是南宋政府办的教育机构。

本剧自南宋以来盛演不衰，元代有无名氏杂剧《逞风流王焕百花

《元曲选》（邓景鸿／摄）

亭》，现存《元曲选》本与脉望馆本。明代除徐渭《南词叙录》"宋元旧篇"收《百花亭》及《贺怜怜烟花怨》两种外，《永乐大典》又收有《风流王焕贺怜怜》一目，《寒山堂新定九宫十三摄南曲谱》作《风流王焕百花亭记》，并称是"曹子贞学士著"；此外尚有王元寿的《紫骝马》传奇，见祁彪佳《远山堂曲品》。民间演出以福建为最盛，据郑尚宪、王评章主编《莆仙戏史论》一书载，早在明初，福建兴化戏即演出《王焕》，又名《王焕贺怜怜》。此戏历清、民国，至中华人民共和国成立后仍在民间演出，如1953年初，莆田县莆戏实验剧团即排演《百花亭》参加晋江专区第一届地方戏曲观摩大会，受到广泛好评。1954年，莆田县文化部门抽调各有关剧团的名演员、乐师组成戏曲代表队，加工排演《百花亭》，参加福建省第二届戏曲观摩会演大会。同年，仙游县莆仙戏剧团也排演了《百花亭》参加观摩大会，徐凤莺、王玉耀、郑惠华获演员三等奖。据此，南戏艺术之根深蒂固，源远流长，亦可见一斑。

疯僧扫秦相

这则故事出自南戏《东窗记》，全名作《岳飞破虏东窗记》或《秦太帅东窗事犯》，《永乐大典》"戏文"与《南词叙录》"宋元旧篇"均著录。现存明金陵富春堂刊本，《古本戏曲丛刊》初集据以影印，凡两卷四十出，演秦桧陷害岳飞的故事。因秦桧夫妇密计于东窗之下，故名。情节如下：

南宋时，金国四太子兀术领兵攻宋，岳飞率部拒敌，以岳云、张

宪为副将，击退金兵，正欲乘胜直捣黄龙，解救被掳的徽、钦二帝，收复中原失地之际，金兀术密书一封，命副将送与秦桧，要其害死岳飞父子，以报昔日不杀之恩。秦桧夫妇昔日于汴梁失守被金邦俘去，曾与金邦四太子兀术盟誓，答应作为金邦的内应，始获释回。如今正是报效之时，必须除掉岳飞才是，否则得罪金邦，性命难保。秦桧一时无策，只好请夫人王氏出来商议于东窗下。夫人出计说："相公，你是朝中宰相，悉不寻思，若使岳飞收复了汴梁，岂不背了大金盟誓？"秦桧说："夫人，你有计策，说与下官知道。"夫人说："可使一心腹到阵前，打听他父子三人不法之事，奏过朝廷，将其取回京师，那时此计却不好也。"秦桧听罢大喜，便吩咐手下备办游船与酒席，与夫人同游西湖，穿过苏堤六桥，逶迤四圣堂与三贤堂，直至玛瑙坡西侧的断桥，并作诗云："轻移莲步过横塘，波水澄清映上苍。水向石边流出冷，风从花里过来香。"游毕，秦桧再赴东窗问计于夫人，以何故召回并除掉岳飞？夫人献计曰："问岳飞'按兵不举''与金国同谋'之罪，命田思忠带金牌赴朱仙镇取回岳飞，送下大理寺狱，再暗中吩咐勘官害其性命可也。"

秦桧按东窗之计，命田思忠带金牌赶赴朱仙镇。岳飞连接朝廷十二道金牌，催其星夜回朝。岳飞与夫人商量，夫人信以为真，以为这十二道金牌既然均出自皇上，那就应该是"加官进职添显荣"之时，于是她劝岳飞道："岳将军，似你这等威名振，万世稀罕，义胆忠肝自难，理应回朝受奖。"岳飞疑其有诈，却又不敢违旨，只得委兵权于岳云与婿张宪，只身回京。岳飞一抵京即被拘系下狱于大理寺。

秦桧命大理寺少卿周三畏审理岳飞，诬告岳飞"按兵不举""与金国同谋"之罪。三畏明知岳飞忠贞爱国，为了应付秦桧，只是粗粗地审了一下，因抗秦桧不过，只得弃官出走，连家里也不敢待，便出家修道去了。秦桧改命万俟卨审理。万素与岳飞有仇，便满口答应，

巴不得立刻将岳飞杀了。岳飞面对着严刑拷打，自知难免一死，唯恐岳云、张宪兵权在手，闻其死讯，必起兵谋反，损了岳家忠孝名节，遂寄书一封，诓二人同来就义。秦桧于如何处置岳飞父子尚存狐疑之际，又与夫人王氏密商于东窗之下。王氏献计：将一个密计藏在"柑"内，着人送与典狱官，叫他夜里到风波亭上，将岳飞父子勒死。秦桧听了连称"妙计"，并作诗云："心是英雄莫置疑，夫人其实好兵机。凭此黄柑无后患，东窗消息少人知。"岳夫人母女闻三人死讯，前来殡埋尸首。殡毕，均投井身亡。

秦桧屈杀岳飞父子之后，每夜梦见岳飞前来索命，只好又向王氏讨计，王氏说："相公，我这几日梦中也有三个人来打搅，好生不安。可着人备些斋食去灵隐寺做些功德，超度他父子，必然也得解除。"秦桧连称"言之有理"，并流露出后悔之意："那时不合生计，到今日悔之不及，想夜间不得安眠睡，长只是鬼来迷。只得火速办些斋食，灵隐寺中，将冤魂祭，早早超升免祸机。"王氏也说："东窗设计，皆因你，发金牌取他班师岳飞至，告他不明罪。这诬陷有谁知，何期到今变成灾危，昼夜被他来作祟，及早修斋忏悔伊。"二人互相埋怨，推脱罪责。

秦桧来到灵隐寺，上过三炷香后，即随长老游殿。来到香积厨，看见壁上刚题的一首诗云："缚虎容易纵虎难，无

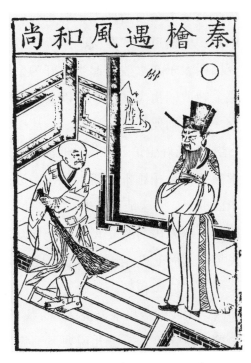

明代戏曲版画《秦桧遇风和尚》

言终日倚栏杆。男儿两点恓惶泪，流入襟怀透胆寒。"他念毕，大惊道："呀！这诗乃下官在东窗下与夫人商量作的，是甚人写在此间？"长老告诉他，是香积厨下一个五戒名叫叶守一的写在此间。秦桧要见他，长老说他是一位疯僧，不见也罢。秦桧非见不可，只好叫他出来。可他一出来就喊道："秦桧，秦桧，你叫我怎的？"秦问："这诗是谁人写的？"疯僧答云："呵呵，这诗是你作的，是我写的。"秦问："你如何晓得？"疯僧答："呵呵，秦桧，你若见诗一定会死。"秦说："这疯和尚真个无礼，你手中拿着扫帚有什么用处？"疯僧答道："呵呵，秦桧，你哪里知道我有用处？使我心下吃场恼，也不问地低高，不平处把山丘冤尽扫。"（案："山丘"系"岳"字，意谓：一旦使我恼起，我不顾一切地把你造成的"岳飞"冤案一扫而尽。）接着，秦桧又问他是哪一个"秦"字，疯僧答云"大金三人尔"。秦想：奇怪！这句话是我于大金时与四太子盟誓时所说的，他如何晓得？要疯僧说出其中意。疯僧道："秦桧，你听我道。"接着即将秦桧被俘金朝时，与金国四太子兀术盟誓愿当内奸为金国出力，与夫人东窗密计，发十二道金牌取回岳飞父子，先以"按兵不举""与金国同谋"罪下狱大理寺，继而勒死于风波亭，——从头说至尾。说得秦桧毛骨悚然，说："这疯和尚好生怕人，我一桩桩事都知道，我今着打发他去了罢。长老，带疯和尚去相廊下吃斋。"疯僧道："秦桧，我吃斋不打紧，我还有东窗事犯。"这是正击中要害之处，秦连忙想掩盖真相说："疯和尚，杭州一郡人民与我立祠正碑，你知道也不曾？"疯僧道："呵呵，黎民与你立祠正碑，全然不晓其中意，这冤业天知地知，这冤苦你知我知。"秦说："这疯和尚，我做下事，件件尽知，此处人多难以问他。那疯和尚，跟我到冷泉亭上说话。"疯僧道："理会得。"来到冷泉亭上，秦桧有意作难，一会儿说要风，疯僧作法要来了风，一会儿要雨，又给他要来了雨。秦桧惊讶道："怪哉，怪哉，要风便有风，要雨便有雨。

疯和尚，这风雨是哪里来的？"疯僧道："这风雨是我家十二道金碑取来的风雨，是屈杀岳家父子天垂泪。"至此，秦桧才明白什么也瞒不过疯僧，于是说："疯和尚，你有甚言语，一发说了罢。"疯僧连喊两声"岳飞"，秦说："如何又说起也来！"疯僧道："我只念彼观音力，我道言词你牢记。举头三尺自有神祇难昧。"秦听后略有所悟，说："我见了疯和尚，说得毛骨悚然，我不与别，自回去也罢。正是：与君一夕话，胜读十年书。"疯僧发现秦去了，说："他听我言说就里，吓得他战战兢兢魂魄飞，他今日不辞而回。秦桧，秦桧，尽知他坑人所为，到如今悔已迟。秦桧你去了，小僧驾了祥云往西天复我佛法旨。"原来这疯僧是西天佛祖所遣的地藏王的化身，取名叶守一，命其趁秦桧心虚赴杭州灵隐寺烧香礼佛之际，痛斥其罪，促其改恶从善。

岳飞的副将施全得知岳飞父子均被秦桧杀害，誓死要为他们报仇雪恨，乃学荆轲刺秦王的做法，身藏刺刀，埋伏于秦桧从灵隐寺烧香回来的路上将刺杀他，可惜未成功而自己撞死。秦桧更加心寒胆战道："呀！他撞死了身，方才在灵隐寺中被疯和尚说了我一场，还道我若见施全，你便要死。这刺客名唤施全，令人毛发悚然。"又感叹道："从前做过事，如今悔已迟！"

善恶终须有报，岳飞一家灵魂升天，皆受旌表，各封天官：岳飞授雷霆赏善罚恶都元帅，岳云授雷部都总管，张宪授雷部副总管并同知三曹事，岳夫人张氏授天仙府仙姑，女良艺小姐授地府仙娥。秦桧夫妇等难逃地狱之灾，阎王命鬼吏拘捉秦桧夫妇并万俟卨归案。秦桧自灵隐寺归来即因惊忧而患上重病，王氏也卧床不起。秦桧夫妇自知罪责难逃，互相埋怨。秦桧说："夫人，当初东窗下商量，我要放了岳飞，都是你叫我杀了无后患。此一事都是你主张害了他，不干我事！"王氏说："相公，今日悔之晚矣，休要埋怨。念当时一时拨志，到如今悔之无计，百般凌辱难存济。旧日香闺绣帏，到如今披锁押入酆都狴。

正是：祸福无门人自取。"接着，东岳鄷都报应司掌案判官，奉旨差吏拘拿秦桧夫妇等到报冤殿受审，主审官即是岳飞。

岳飞先审万俟卨，责问其生前屈陷忠良，到此有何分说？他将责任全推给秦桧，与己无干，而一听说要用刑立刻供承，说："权奸勘你按兵不举，忽蒙递一空柑至，内藏秦桧书一纸，着将伊父子三人，风波亭上一时勒死。是此招供。"审毕打入鄷都地狱。

次审秦桧夫妇。责问秦桧在世为丞相，不秉忠心，却欺君卖国，诬陷忠良，致使金人又来作乱，宋朝不能保，到此有何话说？秦桧却把罪责推给寺丞万俟卨，不干他事。岳飞怒斥曰："奸邪误国损英雄，主和议与金国交通。罪恶如山重。诬着按兵不举不动，屈杀人，天理怎容？谁不识我精忠？"又责问王氏："你在东窗下设计，有谁知，比我似缚虎须急，百般长舌难容恕。助夫起不仁不义，只令金兀术又来攻城取地，有谁敢与相敌？"王氏将罪责推给秦桧与万俟卨，非她之事。岳飞听了怒不可遏，正在此时，进来一个关键人物周三畏前来作证。周三畏原系大理寺少卿，今日是特地赶来作证的。他出证道："你当初委我勘岳侯，分明是虚驾的情由，那时无计相搭救，愿弃下金绶。秦桧，你到如今尚不肯顺受，何必苦固执？"秦桧看情势不妙，只得招供，写了供状并画押。押毕，将秦桧夫妇与万俟卨一同打入鄷都地狱，万劫不得轮回。

岳飞被害后，狱卒隗顺冒险将其遗体背出杭城，埋在钱塘门外九曲丛祠旁，临终前，才将此事告知其子。绍兴三十二年（1162），宋孝宗即位，岳飞冤狱终获平反，隗顺子告以前情，孝宗以礼改葬在西湖栖霞岭，并于其旁敕建"褒忠衍福禅寺"。大殿宏深，仪容丽雅，长廊缭绕画丹青，青松阴森承雨露。岁时祀牲，宰辅随荐传芳声；伏腊朝参，花结香灯挑整绣。人人钦敬，个个虔诚。拜舞英烈之仪，竦动忠良之慕。岳飞生前虽不能荣耀一生，死后流芳足以绵延万世。淳

熙五年（1178），为岳飞追赠谥号"武穆"，宋宁宗时追封为"鄂王"，理宗时改谥"忠武"。明天顺间改额"忠烈庙"，因岳飞追封鄂王而称"岳王庙"。几经兴废，现存的样貌系清代重建格局，分为墓园、忠烈祠、启忠祠三部分。墓园面东，忠烈祠和启忠祠朝南，庙大门，正对西湖"五湖"之一的"岳湖"，墓庙与岳湖之间，高耸着"碧血丹心"石坊，寄托炎黄子孙对爱国忠烈的敬仰之情。其中岳飞墓为全国重点保护文物，八百年来，来自海内外的参拜者络绎不绝。地方戏也一直改编演出，如温州乱弹《胡迪骂阎》即演此事。演汴梁书生胡迪，因不满抗金英雄岳飞父子及其叔父胡开基被秦桧杀害，到东岳庙手指阎君塑像大骂，并于庙墙题诗痛斥阎君不公的故事。

梁祝还魂记

一提及《还魂记》，人们自然就想到汤显祖的《牡丹亭》，演杜丽娘与柳梦梅还魂的故事。殊不知，在他之前或已有人写过《还魂记》，例如明朱少斋就据宋元旧本改编为《祝英台还魂记》。旧本是悲剧，写祝英台女扮男装赴杭城求学，与梁山伯同窗三载不露身份，直至归家前才托师母说媒许婚山伯。十八相送，英台以"妹"相许，山伯仍不知情，待知情往祝家求婚时，祝父已将英台许婚马太守之子马文才。山伯自楼台会抱病归来不久即病亡。英台借新婚花轿，绕道至梁山伯坟前祭奠，雷鸣墓裂，英台入坟，与山伯化蝶而去。以上情节，家喻户晓。新本改为喜剧或悲喜剧，写祝英台与梁山伯死后还魂喜结良缘的故事，却少有人知。明祁彪佳《远山堂曲品》于朱少斋《祝英台还

魂记》评道："祝英台女子从师，梁山伯还魂结缡，村儿盛传此事。或云即吾越人也。"

梁祝《还魂记》原本佚，其改编本《两世缘》依然在各地民间传唱，以浙闽两省为多。择其要者简介如下：

一、温州和剧《两世缘》。为老艺人王森木等1957年口述本，计28出。演绍兴府山阴县祝英台，女扮男装化名祝九郎赴杭城求学，途遇梁山伯，乃结拜兄弟，同窗三载，情深意切。一日，学友姜不懒、梅不孙疑祝为女扮，设计试之，果然。祝含羞辍学返里，梁为之送别，祝一路见景题诗，托物比兴，见梁终未解文君意，乃借故遣走梁，留诗于沙滩，嘱其早日来聘定。之后，迫梁赶至祝家，不料其父已将祝许配给马文才。梁失望而归，吐血而亡。祝闻噩耗，即往坟祭奠，坟忽裂开，梁、祝化为双蝶。文才闻讯，亦悬梁自尽。于是，梁、祝、马三人阴魂共赴阴曹诉状。阎君取金盆令梁、马分别与祝擢发，谓结发者即为夫妇。结果，梁、祝结发，由阎君判为夫妇，文才不服，被罚投胎为公猪。梁、祝还魂，遂成连理。梁仆四九与祝婢银心，亦于同日成亲。演梁祝死而复生的，除朱少斋的《祝英台还魂记》外，还有明无名氏《还魂记》（又名《同窗记》），《徽池雅调》卷一收入其中"英伯相别回家""山伯赛槐荫分别"两出。从《两世缘》"送别"与此二出在诸多方面有颇多相同之处，可见它们之间的渊源关系甚为密切。首先，二者均从祝英台中途辍学下笔，且辍学原因亦完全相同，皆因被同窗"瞧破机关"即"女扮男装"的秘密。其次，"送别"一节，二者均写祝英台沿途借景赋诗、托物比兴以晓谕山伯，即后世所谓"十八相送"，所写景物与文字亦相近。最后，送别至一大溪必须脱靴漫水时，为不被梁识破机关，祝必须借故把梁遣走，此处的写法亦大致相同，均由祝出一难题把梁难倒，迫使他回去问过先生后再返回，从而使祝获得暗渡溪流的机会。总之，二者在故事情节、表现手

法、语言文字等方面均基本相同，《两世缘》与无名氏《还魂记》之间所存在的承袭关系是十分明显的。

二、西吴高腔《两世缘》。为西吴高腔"十八本"传统剧目之一，现仅存"山伯访友"一出，存浙江婺剧团资料室。溯其渊源，与明《摘锦奇音》所收南戏改本《同窗记》"山伯千里期约"关系密切，二者除在"四九问路""书馆评诗""英台劝酒""山伯换酒"等节的曲白相近外，连英台受聘马家的聘礼、乐队、乐器名目，以及四九、银心双双被罚跪，等等，亦均基本相同。可知，前者承袭后者，毋庸置疑。

三、侯阳高腔《两世缘》。又名《梁山伯》，仅存"山伯访友"正旦（英台）与花旦（银心）两个"单片"，系民国九年（1920）老艺人胡梦兰抄本，现存东阳婺剧团。溯其渊源，亦袭自《摘锦奇音》所收改本戏文《同窗记》，这可从曲白方面与《同窗记》"山伯千里期约"有许多相同之处得以证实。二者除曲词相近外，口白亦基本相同，如"四九问路"一节，山伯欲吐真情有意让四九离开时，银心与山伯的对话，以及与四九借"西厢"故事的一段打趣；山伯听英台诉衷情一说到"马"字就停住了，吩咐四九向银心打听，银心从英台嫂嫂反对英台赴杭城求学，到爹娘如何将英台嫁给马家的一大段念白，二者均基本相同。所不同的只是侯阳高腔本对"丑"角戏作了很大的发挥，尤其是四九与银心彼此间的调情，增加了很大的篇幅，这显然是在长期的民间演出过程中，为适合农村观众的娱乐需求而发挥的。

四、莆仙戏《祝英台》。这是变相的《两世缘》，现存"访友""吊丧"两出。"访友"的故事情节及部分曲白文字，均与和剧、婺剧高腔《两世缘》相同。"吊丧"初看起来与《两世缘》有点差距，其实，二者的创作都运用浪漫主义的手法，让梁、祝结合，使之成为一个以团圆结局的喜剧，唯在具体写法上有所不同而已。例如二者均写山伯访祝后因相思而死，一为真死，一为假死。和剧写山伯从祝家得病而

归，"口吐鲜血，病体沉重"，用过英台亲开的药方仍然无效，不久即气绝而死，这是真死。莆仙戏写四九见山伯病情严重，奄奄一息，即心生一计说："我替他想一计，假意去报死，骗她来吊丧，谅她一来，不怕不允准。"说毕，即往祝家报丧，此为假死。又如二者均写"还魂"，一为真还魂，一为假还魂。和剧写祝被梁拖进坟墓之后，马文才亦悬梁吊死。马、梁、祝三魂同到阎王殿告状。阎王取金盆命三魂洗发，结果因梁、祝头发扭结在一起，被判"结发夫妻，姻缘有分"，而马与祝因"青丝另飘别处"，被判为"姻无分"。马犟嘴不服，被打在畜生道，变为公猪。梁、祝则由阎王做主立即还魂，并命雷公电母送返阳间。此谓真还魂。莆仙戏写梁假死入阴，祝摆祭哭灵，当哭至"咳，兄呀！侬虽用尽心机，要流传名节，望苍天有灵，得成佳偶，谁料今日误你一身呀！……是兄你自错"时，梁突然开腔道："喂，我也未然错。"祝以为是鬼魂说话，大惊曰："嗳，我惊呀！何处鬼魂，何处神道？"梁答道："我也不是鬼魂，也不是神道，乃是病要死的梁山伯。"祝惊魂未定，发问道："你还没有死啊？"梁说："见你面就不会死了。"此为假还魂。

南戏《祝英台还魂计》原本虽佚，而民间改本却传唱不止，源远流长。将悲剧改作喜剧，反映劳动人民美好的愿望，体现南戏的人民性，是南戏在题材处理上的重大突破。

贾似道试客

陈淳祖，贾似道门客，字道初，号卓山，瑞安人，诗人。宋理宗

嘉熙二年（1238）进士。历知钱塘县、提辖榷货务、通判徽州。弘治《温州府志》卷十一有传。据徐士銮《宋艳》引宋无名氏《警心录》载：

> 陈淳祖为贾似道之客，守正，为诸客所疾，内人亦恶之。一日，诸姬争宠，密窃一姬鞋，藏淳祖床下，意欲并中二人。贾入斋见之，心疑焉。夜驱此姬至斋门诱之，淳祖不答，继以大怒。贾方知其无他，遂勘诸妾，得其情。由是极契淳祖，后遂有知南军之任命。金、元院本演其事。

金、元院本，产生于南戏之后，其故事很多来自南戏，故此剧或在宋时已演出。贾是南宋臭名昭著的奸相，姬妾成群，腐败透顶，戏文弟子对他痛恨不已，有了这桩戏剧性的事件，自然为南戏创作提供十分难得的素材。正如清末民初学者、诗人薛钟斗《寄瓯寄笔》所说："京剧有《三疑计》，《戏考》称为民季时事，余断为南渡后永嘉陈淳祖事，见《警心录》。"胡雪冈在《宋元明初南戏剧目辑佚》中，也据此并引《警心录》。嘉庆《瑞安县志》"人物"、《浙江通志》"人物"断其为"宋元南戏"。原本虽佚，改本仍在民间不断演出，且为各剧种所有，略举数例如下：

一、京剧《三疑计》。又名《拾绣鞋》《唐英杀妻》，清无名氏作。演总兵唐英聘塾师王标在家教子，时值中秋，王患伤寒，学生唐子彦取母床大被为师蒙汗，误卷其母一只绣鞋在内，坠于王床前。唐英归家，得知王病，去书馆探病，不料于王床前拾得其妻一只绣鞋，疑妻与王私通，怒不可遏，当夜即拔剑逼妻叫王门试贞。真相大白后，唐始知错疑，分别向妻及王下跪赔罪。夫妻和好，而王却以考取功名为由，辞馆而去。所谓"三疑"即：一是丈夫唐英"见鞋疑妻"，二是儿子唐子彦"见母叫门"生疑，三是塾师王标见李月英"深夜叫门"

疑其淫荡不贞。"一计"是唐英设计"逼妻叫门"。较之南戏与金、元院本，除了剧中人名陈淳祖、贾似道分别改作王标与唐英外，剧情主线几乎全同，可见沿袭南戏的痕迹十分明显。

关于此剧的流传情况，早在清末民初已流向日本，据近人李桂月《〈三疑计〉之"三疑一计"》一文考证：日本东京大学东洋文化研究所汉籍善本全文影像资料库，现藏有五种《三疑计》，其中三种为梆子腔唱本，系光绪中石印本，另两种属京调，年代不明。据陶君起《京剧剧目初探》考证，著名剧作家陈墨香于民国初年已据秦腔本《拾绣鞋》改编为《三疑计》。与光绪中石印本对照，关目主线基本相同，唯剧中人名字作了改动，如总兵唐英改叫唐通，其妻李月英改叫林慧娘，塾师王标改叫陆世科。后经京剧"四大名旦"之一的荀慧生的再改编，改绣花鞋为"香罗带"，剧名也改作《香罗带》。之所以要这样改，荀在《荀慧生演出剧本选集》书中作了下列说明："原本造成唐通误以妻子不贞的原因为一只缠足睡鞋，而先生陆世科则为一皓首老者。改编时，鉴于睡鞋乃旧日妇女所用之物，近世已不多见，且以此作为主导，出现于舞台之上，形象不雅，乃改为女子所用之罗带，戏亦随之改用《香罗带》为名。唐通夫妇本为中年之人，若陆先生年已老迈，唐通疑妻与之有染，似不近情理，因而将陆改用小生扮演。"关于此剧的演出情况，他介绍说："梆子传统戏有《三疑计》，为一出别具情趣的悲喜剧，我幼年时曾多次演出。但仅短短一折，我改演京剧后，即就此折情节，丰富加工，增益首尾，改编为京戏。此剧于一九二七年编成，同年八月十二日在北京开明戏院（今珠市口影院）首次演出。我自饰林慧娘，张春彦饰唐通，金仲仁饰陆世科，茹富惠饰杜之秩。此后数十年，不断演出，也是我常演的剧目之一。此剧情节曲折，通过喜剧手法，讽刺了主观用事，只以臆测，不凭调查分析的唐通及陆世科。"1955 年，中国京剧院又加改编，易名《平地风波》，只演前

半本。近年仍在演出。

二、越剧《香罗带》。又名《拾绣鞋》，著名剧作家顾锡东据荀慧生演出本改编。演乌程守备唐通，为儿子林官聘书生陆世科为师。一日，陆畏寒卧床，林官取其母棉被为先生御寒，又以其母之香罗带捆

荀慧生（后排左一）（邓景鸿／摄）

被。唐通至书馆探望，见香罗带，疑妻林慧娘与其私通。林氏自称冤枉，唐即以剑逼其妻黄夜前往书馆敲门，私会陆，以辨真伪。陆拒开门，并严斥慧娘。其疑虽消，但慧娘无端受辱，欲以香罗带悬梁自尽，唐通跪地认错。此剧初改本1957年初由浙江绍剧团排演，参加浙江省第二届戏曲观摩演出获剧本一等奖。12月，由作者小改后给浙江越剧二团排演。郑瑞棠饰唐通，曹蓉芳饰林慧娘，江涛饰陆世科，获观众一致好评。同年剧本由东海文艺出版社出版。

上海静安越剧团也曾精心打造了《香罗带》这部大戏。改编者为红枫和傅骏，本剧深化了主题，通过古代女子林慧娘因偶然失落香罗带，引起丈夫唐通疑心，结果造成冤案，讽刺了夫权思想、吏治腐败、法治混乱的严重后果。而批判执法官吏主观轻信，草率武断，自以为是，草菅人命，在今天看来也具有一定的现实意义。金风执导，贺孝忠作曲。1984年6月上演此剧，领衔主演金静，董蓓芬、叶琼、魏丽敏、朱虹、王梨芳、汪建宏、章韵等联合出演。戚派创始人戚雅仙看了首演之后，大加称赞，惊叹地说："想不到我的戚派唱腔在《香罗带》里能如此地华丽多姿。"《香罗带》也是戚派唱腔探索的成功之作之一。该剧的戚派唱腔、音乐和乐队伴奏别具一格。剧中青衣、花旦、小生、老生、娃娃生、小丑等，行当齐全。1984年上海人民广播电台舞台曾播放演出实况。

勾栏剪影



三、各剧种《三疑计》。除京剧、越剧外，扬剧、淮剧、绍剧、婺剧、评剧、晋剧、滇剧、同州梆子、河北梆子等均有《三疑计》，或称《三疑记》《绣鞋记》《香罗带》。择其要者简介如下：

河北梆子《三疑计》，又名《双错遗恨》，演吴兴守备张冲聘塾师陆缨明来家教儿子张子奇读书。一日，陆感冒发烧，子奇取母被给陆师蒙汗，不慎将捆被用的香罗带落在陆师床前。张冲公事毕回家，发现妻子的香罗带竟然在陆床前，心生疑窦，当夜逼妻林惠英敲陆门以自证清白。陆正言斥责，张知错疑，向妻赔礼，羞愧地直奔边关而去。而陆缨明则因此怀疑惠英为淫荡之人，也辞教离去。次年中秋，张冲的表弟杜人凤，嗜赌，向惠英借债，惠英遵夫言，规劝拒之。杜人凤怀恨在心，伙同赌友胡大愣路劫，杀死张冲之友康文勇，嫁祸林惠英同奸夫杀害之。知县李元龙受贿，刑逼惠英，但惠英宁死不认。适逢陆缨明此时官授巡按，复勘此案，他忆起惠英深夜叩门之事，便未加详查，臆测惠英定是真凶，遂判死刑。张冲得家院报信，飞马回归欲救惠英，不料赶至法场，惠英已被斩，痛极。陆缨明深悔错铸冤案，有负王命，上疏求罪。此剧为河北梆子表演艺术家张惠云的代表作之一，深受河北梆子戏迷的喜爱。

扬剧《香罗带》，据京剧本改编，添加"小偷"等细节。演乌程守备唐通，无意捡到失落书馆门前的香罗带而怀疑妻子林慧娘与家庭教师陆世科通奸，因此硬逼林深夜诱陆，立即被陆斥责。陆不敢就留，当夜不辞而别。唐知冤枉了妻子，又怕陆张扬，连夜追赶。不料在客栈遇盗，唐将小偷打昏在地，此时，飞骑传令，命唐通火速赶赴战地。唐通的表弟杜适怀见小偷身披唐衣，颈缚香罗带，误以为表兄被害。林慧娘被告入狱。乌程知县老迈昏聩，无法判决。适逢陆世科得官出巡，一见此案，认定林慧娘通奸谋杀。林被处斩时，幸得唐通赶来，误会消除，合家团圆。江都县扬剧团演出，苏春芳饰林慧娘，廖尉冰饰唐通，

焦大勇饰陆世科，颇获好评。

　　评剧《三疑计》，系评剧作家刘兆祥据河北梆子移植。剧情稍有改动，演乌程守备唐通，娶妻林慧娘，生一子。聘陆世科为塾师教子读书。唐因公赴杭，陆患病，唐子以父之被衾为师覆盖，误将林氏所系香罗带裹入被内。唐通归，见罗带，疑妻不贞，持剑逼林氏夜叩陆门以试之。陆正色规责，怒而辞馆。唐始知误会，与林氏和好。后唐随大将陈璘出征，中途遇盗，唐以林氏罗带捆盗，斩首而去。村人见尸，疑为唐死，遂报官，官遣吏至唐家，正遇唐表弟杜某向林氏借债，吏疑其与林氏合谋，又逮二人。时陆世科授巡按审此案，亦疑林氏杀夫，判斩。唐通归，赶赴法场，林氏之冤始雪。演出后，口碑甚佳。

柳永玩江楼

　　柳永，北宋著名词人。字耆卿，排行第七，人称"柳七官人"。柳永生活浪漫，一日，携仆到金陵城外"玩江楼"玩赏，登楼远眺，顿时被眼前的景物所倾倒，诗兴大发，乃命仆取笔，挥毫作词。因词采斐然，力压才士，不久即被近侍官保奏为江浙路余杭县宰。途经九江时，与名妓谢玉英订终身之约。上任仅两月，就用己财在余

柳永像

杭官塘水次建造一楼，仿照金陵之楼，题额亦称"玩江楼"，以供自取乐。任满回京，过九江访玉英，不遇，题词一首而去。玉英见词，即收拾家私，到京访寻，与柳永居住。仁宗想用柳永为翰林，问宰相吕夷简，

因吕曾被柳永嘲笑过，怀恨在心，在仁宗面前说了许多坏话，就此罢职。不久逝世，众妓敛资将他殡殓。清明日，诸名姬到他坟头祭扫，名曰"吊柳七"。戏文弟子闻之，编成《柳耆卿诗酒玩江楼》四处搬演，《南词叙录》"宋元旧篇"著录，并收入《永乐大典》"戏文"。至今尚存佚曲三十三支，收入明末清初钮少雅编《九宫正始》及近人钱南扬辑《宋元戏文辑佚》。《玩江楼》的历代改本，南戏、院本、杂剧、传奇等均有，择其要者简介如下：

一、元杂剧《谢天香》，关汉卿作，全名《钱大尹智宠谢天香》，属旦本，凡四折一楔子。演词人柳永游学开封府，与著名歌妓谢天香相恋。时值礼部会试，柳永正要启程赶考时，听说新上任的开封府尹正是自己的好友钱可，乃连忙去拜谒，一再嘱托钱可照顾天香。钱可却以天香是一名妓女为名，不仅不允其请，反而责备柳永好色，柳永含怒拂袖而去。离别天香时，作《定风波》词以赠，中有"自春来、惨绿愁红，芳心事事可可"，直用钱可名讳以示不满。钱可得知此事，即传唤谢天香命唱此词，看她如何演唱"可可"二字，如胆敢触犯其名讳，必予责罚。不料天香临机应变，将"可可"二字唱为"已已"，且将全词的韵脚换作"齐微"韵。钱可终被天香的才华所叹服，随即削其乐籍，收入内宅为姬妾。天香入府三载，钱可未与她接触一次，天香不解其故。一日，钱可兴冲冲地告诉她，两日内要立她为小夫人，天香半信半疑。原来柳永入京经过廷试，已状元及第，闻说钱可竟娶天香为妾，忿怒不已。钱可却令手下在柳永夸官游街时将他强行请到府内，并唤出天香为柳劝酒，乘其二人在如此尴尬见面之时，钱可向他俩说明了缘由：当初钱可之所以拒绝柳永的请求，还严厉地加以责备，原来是为了激励他一心一意去求取功名，将天香收入内宅是为了让天香摆脱歌妓的青楼生活，以等待柳永回来完亲。二人听后，感激涕零。钱可随即令人把天香送至柳永府上，全剧以团圆告终。剧本现存有明《古

名家杂剧》本、《元曲选》本、王季思主编《全元戏曲》本等。此剧故事被元杂剧引用的还有《曲江池》第三折、《玉壶春》第一折、《百花亭》第一折、《玩江亭》第三折等，不一而足。

二、清杂剧《风流冢》，又名《春风吊柳七》，清邹世金作，《远山堂曲品》著录。事出《古今小说》"众名妓春风吊柳七"，叙宋代著名词人柳永与青楼角妓谢天香相爱中夭折、众妓共吊其冢的故事。具体情节为：柳永才情出众，胸罗今古，曾读未见之书；纸落烟云，尽是惊人之句。游宦京城，与名妓陈师师、赵香香、徐冬冬相好。因增定词谱《大晟乐府》三百余调，被荐授余杭县尹。上任途中经过江州，传闻此间有位名妓谢天香，才艺双绝，乃独自往访，且暗想：功名不遂，如能得此绝世佳人，亦心满愿足矣。而姿容姝丽、技艺超群的谢天香也早闻东京才子柳永，天性聪慧，才情俊逸，怜香惜玉，尤工选色征歌，青楼姊妹们敬慕不已，争相表达愿望道："不愿穿绫罗，愿依柳七哥；不愿君王召，愿得柳七叫；不愿千黄金，愿得柳七心；不愿神仙见，愿识柳一面。"谢在见到柳永之前，为解相思之苦，曾亲手抄辑柳永词作，终日吟想，只当相见。一日，柳来到谢处，见茶几上放着一册抄写己作之词作，小楷端正，装潢精致，问谢为何独爱柳词？谢答："此乃第一才子柳七词，描情写景，字字入神。"柳告知己即柳七，谢不胜惊喜云："以今日相见，生平之愿已足，词即吾媒。"二人乃携手同行，共赴宴席。时因翰林空缺，朝廷拟由时任屯田员外郎的柳永继任。不料正值宰相吕夷简诞辰，闻柳永甚负时名，乃求其作词。柳应允，奋笔疾书，立就一首《西江月》词呈上。所作极佳，唯词中夹有一纸云："我不求人富贵，人须求我文章。"吕以此人傲慢轻薄，非台臣人选，乃奏帝，以柳恃才傲物为由不可升迁。帝准奏，批之不用。从此，柳永只能继续留在屯田员外郎任上，管些钱谷之类的琐事，冷署清闲，又偏多暇日，有情难遣，每念及天香远在江州无从再会，不禁感叹。

岂料就在此刻，天香已乘船而来，喜出望外。然而，正当二人久别重逢，乘舟游山之时，报人送来一份帖，柳接读曰："吏部一本，为特参事，奉圣旨：柳永不求福贵，谁将富贵求之；任作白衣卿相，花前月下填词。"柳读毕大笑，深感侥幸，连忙谢恩。从此再无拘束，凡作词均署名"奉旨填词柳三变"。他对谢天香说："富贵功名犹如梦幻，悲欢离合总是空花。霍小玉负恨花盟，苏小卿终乖伉俪。求之太真，失之转远。怎如你我无心作合，究竟相从，果如所愿。"谢天香答道："自别君后，闭门谢客……今遂凤愿，岂非天也！"二人情深意长。唯好景不长，不久柳即故世，天香以嫡亲眷属葬柳于乐游原上，墓碑写"奉圣旨填词柳三变之墓"。清明日，天香前去祭扫，忆及前情，正在伤心时，陈师师、赵香香、徐冬冬姊妹亦来祭扫。祭毕，天香痛其才情未得大用，太多词作被埋没，只愿自己来日也葬在此处，与柳"连理树，长双条；鹣鹣翼，复同巢"。剧本现存有《杂剧新编》本、《清人杂剧》二集本等。

三、越剧《柳永》，王仁杰编。演柳永三次科举的坎坷遭遇：首次科举落榜后，过着偎红倚翠、花天酒地的放浪生涯。妻子得知后去信敦促他别忘了十年前离乡背井的遭际，令他悔恨交加，立志科场进取。二次科举虽中榜，却因所写《鹤冲天》词"才子词人，自是白衣卿相""忍把浮名，换了浅斟低唱"云云冒犯皇上而被除名。悲愤之余的柳永，无奈地自嘲为"奉旨填词柳三变"。从此在江南尝尽人间冷暖，只能以写词抒发内心的痛苦。数年后重新回到了昔日寻欢作乐的情场"撷芳楼"，因事过境迁，发现那位曾与他相恋的虫娘已不复旧虫娘，虫娘显然是从南戏《玩江楼》谢天香改名而来的。三次科举，已年过半百，圆了科举梦，到地方上做过小官。风烛残年，仁宗皇帝怜他年老，恩召入京当个户部五品闲官。此时他已病入膏肓，情场上风光不再，只有虫娘常陪侍在侧。他拒绝了朝廷的"应制"，回顾一

生的得失、恩怨与功过，写下了二百一十三首不朽词作，其词多描绘城市风光和歌妓生活，尤长于抒写羁旅行役之情，为中华民族的文化史增添了辉煌篇章。本剧由福建芳华越剧团首演，王君安主饰柳永，郑全饰虫娘，2013年获第十四届文华剧目奖，2014年获第二十四届上海白玉兰戏剧表演艺术奖。

孟姜女寻夫

南戏《孟姜女送寒衣》，在徐渭《南词叙录》中与宋代温州人所作的《赵贞女》《王魁》并称为戏文之"首"，可见它也是温州南戏的早期剧目。然而，如细心阅读其佚曲，则不难发现，徐渭所谓"实首之"的说法是靠不住的，因为这些佚曲不仅曲辞典雅，且曲牌联套，

《孟姜女千里寻夫》版画

决非出自早期南戏作者之手。例如其【中吕过曲·粉孩儿】一曲："试浴小荷池，雪浪起，浑如艳桃荡漾湘水。珠玑迸体虹霓滑，顿觉无炎暑。似琉璃影里，逗出冰肌。"这种典雅风格的曲词，显然是经过了文人的润色。若要寻找它们的初期之作，只能到民间去挖掘，由于这些作品具有鲜明的人民性，为了逃避统治阶级的"榜禁"，不得不转入乡村，从而逃过这一劫。笔者近年搜寻到多种《孟姜女》民间抄本，从温州和剧《孟姜女送寒衣》到徽池傩戏《寻夫记》，大致反映了这一演变轨迹。

温州和调《孟姜女送寒衣》。和调，即和剧，源于平阳"竹马戏"，董每戡《为一个剧种正名》称其"元末明初就在发展"，可见其古老。其现存的传统剧目《孟姜女送寒衣》，是和剧老艺人郑景文 1957 年的口述本。剧演寒冬腊月，孟姜女决定送寒衣给被抓去筑长城的丈夫万喜良，母亲劝阻不住，也要与她同往，孟姜女坚持不肯，独自上路了。途中夜宿客店，女店家原来是她失散多年的姑妈。姑妈十分仗义，担心侄女独往路上会有危险，便陪她一同出发。

本剧虽非全本，却传达了一个重要信息：从曲词"痛恨始皇真该死，造此长城害良民""奴可比混石打碎鸳鸯鸟，奴可比狂风吹拆并蒂莲"，可知本剧的主题是控诉秦始皇的暴政，展示无休止的徭役征战造成无数的家破人亡，长城成了征夫们葬身之所的惨状。这是长期积压在老百姓心里的怨气，也是早期南戏所要表演的内容。从这一点看，本剧有可能是南戏"村坊小曲"阶段同名剧目《孟姜女送寒衣》的嫡传。此外，从曲词通俗，"顺口可歌"，唱腔随意，"不叶宫调"，情节简单，缺少头绪等情形，也可证实这一点。

本剧之所以产生在温州，当与孟姜女的故事早已在温州流行有关。一是温州鼓词《孟姜女》一直在当地传唱，长达二十本。二是温州平阳歌谣《十二月花鼓歌》"十一月里来雪花飞，孟姜女路中哭啼啼；可恨秦王无道理，害我千山万水送寒衣"云云，正好与本剧内容相吻合。本剧有可能据鼓词与歌谣改编而成。

本剧矛头之尖锐，较之《赵贞女》与《王魁》有过之而无不及。封建统治者既对后者施以"榜禁"，决不会放过前者。为了生存，本剧只好转向偏僻乡村，并与宗教仪式相结合，从而获得掩护与生存。绍兴、永康、贵池等地的孟姜戏可证之。

绍兴调腔《孟姜女》。调腔《孟姜女》为绍兴上虞小坞村"道士班"民国八年（1919）传抄本。凡四十出。演兵部尚书范君瑞因劝阻秦始皇

修筑万里长城，与奸相赵高结怨，惨遭满门抄斩，其子范杞良潜逃在外。太白金星为解两家之仇，奏过玉帝，命瑶池李仙姬下凡，变入南瓜之中，为孟、姜两家所得，剖出一少女，取名"孟姜"。后与避难后花园的范杞良相会，结为夫妇。婚后不久，杞良被捉去筑长城，被埋入城墙，其冤魂托梦于孟姜。孟姜送寒衣寻夫到长城，赖神力哭倒长城，秦始皇视其貌美欲纳为宫妃，孟将计就计，斩了赵高，超度了范郎，大骂昏君，然后跳河自尽。剧情除增加道、释两教的某些超度仪式之外，其余与宋元南戏一脉相承。

本剧为道士班所专有，且一般道场不得演出，唯在为横死者做超度仪式时才能搬演。例如三天四夜的"洪楼炼度道场"，按规定该戏于第四夜下半夜即过了子时之后方可演出，至天亮前演毕。因为该戏是连接在当天下午"翻九楼"仪式之后演出，故俗有"日翻九楼，夜演孟姜"之称。由于该戏具有以道士为演员、以道坛为舞台、与法事相结合的三大特征，深受观众青睐。

永康醒感戏《撼城殇》，又名《长城记》。醒感戏是浙江的高腔剧种，《长城记》是它的传统剧目，现存剧本为醒感戏老艺人俞惠传民国元年（1912）手抄本。计有游园、抓丁、起解、逃难、沐浴、成亲、离别、思念、接信、骂皇、制衣、送衣、遇盗、下山、行路、神乌、过河、寻夫、哭城、滴血、哀告、奏本、归葬等23出，情节与南戏《孟姜女送寒衣》大体相同。

《长城记》之所以保存至今，是与民间道教仪式密切相关的。首先，该剧平时不得随便演出，只能夹杂在"忏兰盆"等道教仪式中演出。其次，其演员早期都由道士兼任，他们披上道袍是道士，穿上戏装是演员，集道士、演员于一身，兼演仪式与戏曲。再次，该剧的剧本与仪式科书合为一体，仪式超度的是死于非命的所谓"夭殇"者，而剧本所演的范杞良也是葬身长城的夭殇者，并且因为在故事中长城是被孟姜女

哭倒的，故剧名又作《撼城殇》。

贵池傩戏《寻夫记》。傩戏是演员套戴面具来表演驱鬼辟邪故事的古老戏剧，与民俗密不可分，深受老百姓喜欢。孟姜女送寒衣的神话，正是它最合适的题材之一，故南戏《孟姜女》很早就被傩戏所移植。以安徽贵池傩戏为例，现存比较完整的就有以下三种：

《寻夫记》。现存贵池刘街乡南山刘清代抄本。凡十三出。从拿伏丁、洗澡、分别、送寒衣、孟姜问卦、孟姜遇虎、金星指路、滴血认亲、阴间团圆等关目来看，本剧与宋元南戏并无二致。

《范杞良》。现存贵池棠溪乡魁山吴仲立藏本。凡七出，情节及曲词与上述《寻夫记》基本相同，唯称孟姜女本是天仙下凡，此情节为《寻夫记》所无。

《孟姜女寻夫记》。现存贵池刘街乡刘姓抄本。共四十出，无出目。情节与上述《寻夫记》及《范杞良》基本相同。唯结局有别，《寻夫记》以孟姜女滴血认亲、包骨归葬作结，《范杞良》以孟姜女拒见君王、随金星回天告终，而本剧则以孟姜女不从宣诏、抱骨投江、阴间团圆散场。

流传于江西省广昌县一带专演孟姜女故事的"孟戏"，亦戴面具演出，与傩戏类似，现存《孟姜女送寒衣》《长城记》两种。此外，近年尚有永嘉昆剧、河北梆子、庐剧、锡剧、黄梅戏以及电影、电视剧演出的《孟姜女》。

总之，人民性极强的南戏《孟姜女送寒衣》，终因扎根民间且与宗教仪式结合而获得掩护与生存。日前永嘉昆剧团在温州东南剧院首演的《孟姜女送寒衣》，仍称是"据南戏同名剧目新编"，招揽观众。南戏之根深蒂固，于此可见一斑。

追星成眷属

　　"追星"古已有之，南戏《宦门子弟错立身》演的就是一个追星的故事。演痴迷戏曲又才情过人的女真族宦门子弟完颜寿马，看了年轻美貌的汉族戏曲明星王金榜的演出之后就穷追不舍，连破阶级与民族两道门槛，终获团圆的一段刻骨铭心的爱情故事。

　　完颜寿马，积世簪缨，其父官封同知，为当地父母官，却不安心攻书，喜欢戏曲。一日私离书院去勾栏看戏，与色艺俱佳的旦角王金榜一见钟情。他瞒过父母，吩咐仆人招王金榜来书房私会，仆人一再劝阻说："她是伶伦一妇人，何须恁用心，谩终朝愁闷倾。若要与她同共枕，恐怕你爹行生嗔，那时节，悔无因，玷辱家门豪富人。"他哪里肯听！便改叫都管狗儿去请王金榜。《宦门子弟错立身》对这场私会的描写别具一格，它没有让男女主人公一味地谈情说爱，而是在彼此三言两语表达相思与爱慕之情后，完颜寿马说："闲话且休提，你把这时行的传奇，你从头与我再温习。"他急于要向王金榜学习南戏的表演艺术。王金榜随即取出"掌记"（曲谱小册子），将其中的《王魁》《张协》《杀狗》《孟姜女》《鬼做媒》《鸳鸯会》等二十九本戏文的情节与演技，一一传授给他。完颜寿马十分折服，更从内心感到王金榜可敬可亲，于是他一再向她倾吐自己的爱心，决意抛弃功名，情愿离家当路岐，与王金榜白头偕老不暂离。他唱道：

　　【乐神安】一从当日，心中指望燕莺期，功名不恋待何如？

拼却和伊抛故里。不图身富贵，不去苦攻书，但只教两眉舒。

【六幺令】一意随她去，情愿为路岐。管甚么抹土搽灰，折莫擂鼓吹笛。点拗收拾，更温习几本杂剧。问甚么妆孤扮末诸般会，更那堪会跳索扑旗。只得同欢共乐同鸳被，冲州撞府，求衣觅食。

【尾声】我和你同心意，愿得百岁镇相随，尽老今生不暂离。

可见，他俩的爱情是建立在共同艺术爱好的基础上的，是一种极为纯洁、高尚之爱，令人羡慕与同情。然而森严的封建门第观念和民族隔阂，却硬要把他们拆散开来。当他们私会被完颜寿马的父亲完颜永康同知撞见时，他怒不可遏，一面大骂完颜寿马："泼禽兽，没道理！书院中怎不攻文艺？指望你背紫腰金，怎知你不成器！"一面遣人去勾栏，把王金榜的父母王恩深、赵栖梅夫妇唤来，训斥了一顿之后，当夜把他们驱逐出境。同时把完颜寿马锁在家中，禁闭起来，命都管狗儿严加监视，不准他自由活动。眼看着心爱者被逐，本可以"同谐比翼"的鸳侣硬被拆散，他愁肠欲断，痛不欲生，唱道：

【玉交枝】只因痴迷，与王金榜同谐比翼。谁知被我爹捉住，拆散了鸳侣。情人去也不见踪，我如今在此无依倚。免不得寻个死处，免不得寻个死处。

他对爱情的一片忠贞终于感动了看管他的老都管狗儿，情愿受牵连耽罪而乘机将他放走，让他去寻找王金榜。从此，离乡背井，流落江湖，耽饥忍渴，风餐露宿，以至典了衣服，卖了马匹，在穷愁潦倒中颠沛流离。又唱道：

【越调斗鹌鹑】被父母禁持，投东摸西，将一个表子依随。
走南跳北，典了衣服，卖了马匹。尖担儿两头脱，闪得我孤
身三不归。空滴溜下老大小荷包，猛杀了镖丁鋜底。

【紫花儿序】似这般失业，似这般逐浪随波，忍冷耽饥。
来到这围墙直下，柳树周回，向这河中掬的长流水，洗了面皮。
掠得我鬓发伶俐，着些个吐津儿润了，拨浪便入城池。

当他在茶馆里找到王金榜时，已像是一个衣衫褴褛的乞丐。王金
榜已辨认不出他了，称他是"庄家调判，难看区老"，而值班的"茶博士"
则说：

【驻云飞】仔细思之，你是何人她是谁？姐姐多娇媚，
你却身褴褛。嗏，模样似乞的，盖纸被。日里去街头，教他
求衣食。夜里弯跧楼下睡，夜里弯跧楼下睡。

爱，可以战胜天地间无法想象的困难，完颜寿马之所以经得起种
种折磨和考验，靠的正是这颗爱心。他说：

【江儿水】离了家乡里，奔路途，不知他在何州住？使
我心中添愁闷。闪得我今日成孤零，渡水登山劳顿。未知何日，
再与多情欢会？

可见他一心想的是早日能与情人约会，只要一想到此，什么"孤零"，
什么"劳顿"，都不在话下了。"有情人终成眷属"，历尽千辛万苦之后，
完颜寿马终于与王金榜再度欢聚。

相比之下，剧作对王金榜的描写少了些，这或许是因为现存的剧

本是个残本之故，但就是从现有的文字来看，仍然可以看出她对完颜寿马始终是一往情深的，即使在被驱逐途中，也一直在惦记着他，如第八出她唱道：

> 【解三醒】望断天涯无故人，便做铁打心肠珠泪倾。只
> 伤着，蝇头微利，蜗角虚名。
> 【同前】想村醪易醒愁难醒。暗思昔情人，临风对月欢
> 娱频宴饮，转教我添愁离恨。您今宵里，孤衾展转，谁与安存？

当完颜寿马千里迢迢来寻找她，她既高兴又心痛，悲喜交加。她并不因为完颜寿马落魄而改变初衷，只为不轻易地流露感情，反而故意说：

> 【驻云飞】便做真龙，我也难从你逐浪波，讯口胡应和，
> 译话吃不过。嗟！一面是旧特科（意谓老脾气），我把它瞧破。
> 谁惯得如今，胆似天来大！你向咱行说个甚么？你向咱行说
> 个甚么？

直到完颜寿马急得有苦难言道："覆水难收，一度思量珠泪流。指望难相守，谁信不成就！"这时，她才按捺不住内心的情感，不顾父母的阻拦，果断地接纳完颜寿马的爱心道："一笔尽都勾，免吃僝僽。剪发拈香，共你同说咒！"与此同时，王恩深对完颜寿马进行严格的艺术考核之后，欣然接受他为婿，邀他加入自己的戏班。

完颜同知得知此事后，出于爱子心切，也不得不承认既成事实，允诺儿子娶王金榜为媳妇，他说："它乡里，重会遇，夫妻百岁效于飞。"封建正统思想终于在坚贞的爱情面前屈服了。

"不是一番寒彻骨，怎得梅花扑鼻香"，完颜寿马与王金榜为争取婚姻自由，以百折不挠的勇气，跨越两道自古难逾的鸿沟，终于赢得最后胜利的这一事实，为当时各族男女青年树立了榜样。剧作的含意是极其深刻与广泛的，就这一方面而言，当为同一时期的其他南戏剧本所望尘莫及。

对诗结配偶

南戏《燕子楼》，演唐代名妓盼盼（一作盻盻）与尚书张建封的爱情故事。盼盼，一说姓关，一说姓许，或不言其姓。他们以爱冲破尚书与歌妓的鸿沟，张死，关独居"燕子楼"守节十余年，终因诗人白居易的一句话而含冤自尽。剧情凄美，历演不衰，因牵涉到白居易而争论不休。原本佚，尚存九支佚曲，先后收入明末清初钮少雅《九宫正始》及近人钱南扬《宋元戏文辑佚》。从套曲组合看，当是早期南戏的作品。剧情出自白居易《白氏长庆集》卷十五《燕子楼诗序》。本剧备受曲界文坛关注的有以下三点：

一是剧情凄美。《燕子楼》的故事发生在唐朝，有人称其是一个"用诗织成的谜"。说的是江苏彭城（今徐州）有一位歌妓盼盼，年少貌美，"善歌舞，雅多风态"，尤善作诗，深得尚书张建封的钟爱，遂纳为爱姬。白居易任校书郎时，路经彭城，好友张尚书盛情宴请，酒酣，唤盼盼以歌舞助兴，白为之倾倒，乘兴赠诗赞美盼盼曰："醉娇胜不得，风袅牡丹花。"尽欢而别。一去十余载，音信杳无。此刻，又过彭城，友人司勋员外郎张仲素来访，以新诗《燕子楼》三首见示，并说："词

甚婉丽，结其由，为盼盼作也。"还说："尚书既殁，归葬东洛（即洛阳）。而彭城有张氏旧第，第中有小楼，名燕子。盼盼念旧爱而不嫁，居是楼十余年，幽独块然，于今尚在。"白居易连忙打开盼盼写的这三首诗。诗曰：

楼上残灯伴晓霜，独眠人起合欢床。
相思一夜情多少，地角天涯不是长。

北邙松柏锁愁烟，燕子楼中思悄然。
自埋剑履歌尘散，红袖香消已十年。

适看鸿雁岳阳回，又睹玄禽逼社来。
瑶瑟玉箫无意绪，任从蛛网任从灰。

果然词甚婉丽，意甚深沉，字字句句抒发了对亡夫的悲痛、思念与忧伤。白居易读后感触旧事，随即和了三首如下：

满窗明月满帘霜，被冷灯残拂卧床。
燕子楼中霜月夜，秋来只为一人长。

钿晕罗衫色似烟，几回欲著即潸然。
自从不舞霓裳曲，叠在空箱十一年！

今春有客洛阳回，曾到尚书墓上来。
见说白杨堪作柱，争教红粉不成灰？

总体而论，三首和诗均不如原诗。前两首尚表现出一定的同情心，第三首则完全站在封建卫道士的立场，竟然责问盼盼："你丈夫坟上的白杨堪可作柱了，你怎不形如槁木，红粉成灰呢？"意谓你怎么还不去死了以殉亡夫呢？简直是无情冷酷！更有甚者，他接着又补写了一首诗云：

> 黄金不惜买蛾眉，拣得如花四五枝。
>
> 歌舞教成心力尽，一朝身去不相随。

进一步讽刺盼盼：张尚书不惜黄金为你赎身，用尽心力教你歌舞，他死了，你却不相随而死去。这堪称是在她的伤口撒盐，并补上一刀。后来张仲素把这些诗转达给盼盼，盼盼反复阅读，泪流满面地说："自从我夫病故，我不是不能死，是怕我死之后，人们会认为我夫好色，有一个殉死之妾，这就玷污我夫君的清名了，所以隐忍苟活的呀！"在极度委屈、百口莫辩之际，她也和了白居易一首诗：

> 自守空楼敛恨眉，形同春后牡丹枝。
>
> 舍人不会人深意，讹道泉台不去随。

她在失望无助中绝食旬日，于奄奄一息之际，仍喃喃念着："儿童不识冲天物，漫把青泥污雪毫。"意谓"你白居易不仅不领会我的深意，竟然连不识冲天物的飞鹤还不如，枉将青泥淋污那雪白的羽毛，以此来羞辱我的冰清玉洁"，接着便含冤寂寞地离开了人世。全剧以悲剧结束。

本剧全本虽不知下落，但从现存的九支佚曲中，仍然可以看出其主线是演绎男女主人公坚贞不渝、至死如一的爱情。前六支同属一套，

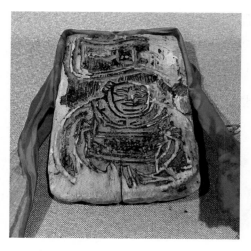

清代木雕"戏神"（邓景鸿／摄）

均为张建封唱，唱出张建封携手盼盼上街，共赏元宵"人月共圆"的情结。如【神仗儿】曲曰："莲步慢移，纤手同携，月下醉归。众中一个殊丽，偏他俏倬，有万般娇美。"又如【滴滴金】曲云："徐徐步月归来晚，乐游人兴未阑，歌声渐觉欢声远。喜今夕人月圆，人月共圆。双双笑语同并肩，同并肩，才子佳人少年。"后三支同属一套，其中有两支为关盼盼唱，回忆年轻时与张建封从相遇、相爱到美满夫妻生活的过程与情景，充满着幸福感。如【宫娥泣】曲云："记年时，欢笑相逢在花径里，醉春风携手，一步不厮离。到晚夕归，前后拥花篮闹竿花轿儿，双双并马随。海棠院宇，更低声，问燕子归来未？（合）两情浓美满相看，过似捧璧擎珠。"最后一支【前腔换头】当是盼盼的贴身丫环唱，她称赞盼盼模样娇艳，美目传情，顾盼多姿，张尚书终于为其倾倒，不惜拼死相爱。曲云："自来举止孜孜地，那更好模好样，一捻儿身己。这风流，全在娇波转，顾盼那滴溜儿。怎不拼死在花枝？朝云暮雨，看花落有意随流水。"

二是历演不衰。南戏《燕子楼》故事的改编本，涵盖元杂剧、明传奇、清杂剧、清传奇、当代的京剧及粤剧等。元杂剧有侯克中《关盼盼春风燕子楼》，简称《燕子楼》，元钟嗣成《录鬼簿》著录。《曲海总目提要》收此本，名《关盼盼》，题材与南戏同。据元袁桷《清容居士集》说，侯幼而失明，听人读书而暗记，尤好戏曲。可见此剧当是他在盲目情况下，听了南戏《燕子楼》之后，靠强记而改编之作。明传奇有明竹林逸士作《燕子楼》，《远山堂曲品》著录，并说："关盼盼不从张

本立死，盖不欲张公有重色之名耳。"清杂剧有清叶奕苞作《燕子楼》，《重订曲海目》《曲考》《今乐考证》《曲录》等并著录。现存清乾隆七年（1742）叶氏家刻本。本事见《白氏长庆集·燕子楼诗序》。清传奇有清陈烺作《燕子楼》，《曲录》著录。现存《玉狮堂十种曲》刊本，凡两卷十六出。故事本白氏诗序而润色之。本剧一反戏文原来的主题，把妇女观存在矛盾的白居易写成封建伦理道德的卫道士，并加以顶礼膜拜，如第十三出"寄诗"写白居易谪官江州数载，念念不忘道："尚书身后，群芳星散，俱不足惜，惟关盼盼为尚书所钟爱，若不思报答，便辜负尚书一番厚意了……待我寄诗一首前去，以坚其志便了。"京剧有赵叔砚改编的《燕子楼》，据《京剧剧目辞典》载：此剧演张建封爱妾关盼盼，自张死后居燕子楼上，作《燕子楼》诗。有人展关诗于白乐天，乐天和之。盼盼见诗而悲，旬日不食而死。京剧名家张君秋、朱琴心等均主演过此剧。

三是争论不休。《燕子楼》问世之后，关于剧中人白居易一角，争议不休。书会才人与戏文弟子，站在人民的立场，出于对盼盼无辜被讽而"怏怏数日，绝食而死"的同情，视白居易为以诗迫害她的凶手，于是借全剧颂扬盼盼与张建封坚贞爱情的同时，也毫不留情地揭露了白居易作为封建卫道士的虚伪面孔。封建士大夫们却与之相反，例如明冯梦龙《警世通言·钱舍人题诗燕子楼》即改盼盼之死为经侍女劝阻而没死，只是"闭阁焚香，坐诵佛经"，从而为白居易脱罪。又如陈烺《燕子楼》传奇，第十四出"楼殉"，则借盼盼之口，说自己之所以自杀，一为报答张建封恩德，二为安慰白居易怀念亡友之心。剧本通过张建封、白居易之口赞扬其死节，并要"奏明圣上表扬，以式颓靡"。最后甚至把盼盼自杀，归结为二十年前扫花玉女偶动情缘所遭到的报应。并由上天玉清殿前掌花使者开导重归仙界。"欲海无涯，回头是岸"，以之警戒世人。至今仍有人替白居易抱不平，说白居易

有关盼盼的四首诗，虽然表现出严重的等级偏见和以男性为中心的观念，但他还写过很多同情妇女的诗，特别是他的《妇人苦》为妇女代言，抒节妇之苦，对男女在婚姻生活中苦乐不均的现象深为感叹，也是情真意切的。他颇有怜香惜玉之心，与盼盼又不在一地，他并不想，也不可能让盼盼去殉情。所谓"一朝身去不相随"之语不过是充当仗义，为亡友发发牢骚而已。

和词成眷词

"溪山风月属何人"，是宋代女词人吴舜英作《虞美人》的名句。吴舜英，出生宦门之家，本属千金才女，由于从小父母双亡，不幸沦为青楼女子。因"花容月貌""声遏行云"，又擅长"品竹弹丝"，填词吟诗，样样精通，被奉为"风尘翘首""一代角妓"。只是恃才傲物，不轻易嫁人，故愁怀难抒。就在此时，突然出现一位同样傲物放旷的才子词人崔木，与她对诗和词。舜英以此首《虞美人》令崔木折服，欣然为她赎身从良。惺惺相惜，经另一位名妓张赛赛牵线搭桥，两人结为伉俪。可见，"溪山风月"云云，原来是吴舜英自喻，以表达自己欲嫁人之意。

此事流传不久，戏文弟子即以《吴舜英》为名，编成南戏四处搬演，一展宋代文人、名妓的风流韵事。至今尚存四支佚曲，先后收入明末清初钮少雅《九宫正始》及近人钱南扬《宋元戏文辑佚》等戏曲文献中。近人庄一拂《古典戏曲存目汇考》等亦有所涉及。从套曲组合看，当是早期南戏的作品。本事出自宋罗烨《醉翁谈录》壬集卷二《崔木

因妓得家室》。剧情大致如下：

北宋元符年间（1098—1100），山东兖州才子崔木，来京师游太学。崔为人慷慨豁达，挥金如土而不惜，人称"地行仙"。一日，友人王上舍邀其游春，席间命角妓张赛赛侑酒。王上舍说："一时佳遇，岂可无一词以歌咏乎？"崔木听罢，索纸笔，挥毫写下《最高楼》词，命张赛赛歌之。词曰：

> 蹇驴缓跨，迢递至京城。当此际，正芳春。芹泥融暖飞雏燕，柳条摇曳韵鹂庚。更那堪，迟日暖，晓风轻。
>
> 算费尽、主人歌与酒，更费尽、青楼琴与筝。多少事，绊牵情。愧我品题无雅句，喜君歌咏有新声。愿从今，鱼比目，凤和鸣。

赛赛歌声嘹亮，王上舍大喜，赏劳甚厚。崔木辞归，赛赛对木说："妾居住南熏门内第九家，明日请你光临。"次日，木往，赛赛具酒肴相款。木欲娶赛赛为妻，赛赛告木曰："对面太守吴（或作黄）秘丞女舜英，父母俱没，一人独处，愿为做媒。"崔木乃以红罗一幅，写《虞美人》词一首，请赛赛前往达意。词云：

> 春来秋往何时了。心事知多少。深深庭院悄无人。独自行来独坐、若为情。
>
> 双旌声势虽云贵。终是谁存济。今宵已幸得人言。拟待劳烦神女、下巫山。

赛赛奉词以往舜英家，对舜英说："订婚礼到了！"舜英览之，说："词则佳矣。便不知其心性亦如词否？"赛赛说："崔先生文思敏捷，

心性宽和，赛赛知之熟矣。"舜英说："他所居与我为邻，难道还会骗我吗？"即在黄绢上和《虞美人》词一首，请赛赛回复崔木。词云：

> 一从骨肉相抛了。受了多多少。溪山风月属何人。到此思量因甚、不关情。
>
> 而今虽道王孙贵。有事凭谁济。自从今夜得媒言。相见佳期无谓、隔关山。

赛赛带着这首词以归，对崔木说："这是回仪也。"崔木见词，大喜，即择日往吴舜英家，与其成亲团圆。

本剧全本已佚，幸有四支佚曲存世。更巧的是，这四曲正好演绎了全剧的基本情节。第一曲【二红郎上小楼】，属正宫过曲，吴舜英唱。她借"莺成对""蝶双飞"，表达了"恁成双，俺孤单，心中憔悴"的寂寞心情。词云："花压阑干

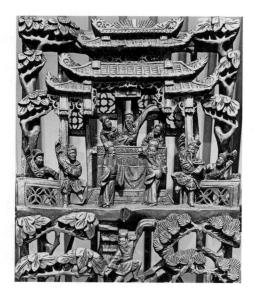

清代戏曲人物花版（邓景鸿／摄）

春昼迟，唤起娇娥睡，莺乱啼。无言默默斗芳菲，减香肌。又早是绿暗红稀，听声声子规。路傍芳草萋萋，把王孙路迷。路迷在花丛径里，又没个相啁相济。俺只见来往游蜂，贪花蝴蝶，上下争飞。恁成双，俺孤单，心中憔悴。不觉雨过时园林香细。"少女思春、伤春之情，跃然纸上。第二曲【大影戏】，先是吴舜英唱，诉说渴望"早日从良，嫁个夫婿"的心情。词曰："奴家花容娇媚，风尘里有声誉。品竹更

兼弹丝，曲遏云共鼓板皆会。迎新踢旧未遇时，何日从良，嫁个夫婿？"
接着与张赛赛合唱。【合】曰："姻缘相际，永谐比翼，尽今世效连
理。"第三曲【前腔换头】，张赛赛唱，劝吴舜英早日"遇个知音"，
莫等"莺老花残"时。词曰："听启：一言说与，姻缘事果非容易。
待时遇个知音的，同心绾对天说誓。随缘随分且庆时，怕莺老花残，
迅速如飞。"【合】曰："姻缘相际，永谐比翼，尽今世效连理。"
以上两曲同属一套，系中吕过曲，为吴舜英与张赛赛互诉衷肠之辞。
第四曲【越恁好】，属中吕过曲。吴舜英唱，感谢张赛赛为她做媒之
辞。词曰："谢得深意！见说心下喜。朝欢暮喜排佳会，和伊填词和
曲吟咏诗。愁怀自抒，双双尽老谐今世，双双尽老谐今世。"

　　本剧遗失特别严重，除上述四支佚曲外，未见有任何戏曲文献著
录与记载。究其原因，或与官府"禁戏"有关，因本剧与宋戏文《王焕》
一样，都是鼓励自由婚姻的喜剧，反映宋代诗人、词客们浪漫无拘的
生活，于封建统治者不利。但民间戏班却一直在演出，据刘念兹《南
戏新证》记载：福建莆仙戏至少有"顶三山""西园二"两个戏班演
过《吴舜英》。老艺人黄耿诚告诉他说，"顶三山班"名角"生仔美"
（艺名）主演此剧，驰名一时，观众还把此剧与《司马相如》相提并称，
在莆田、仙游一带广泛流传。

崔护题门记

　　"桃花依旧笑春风"，是唐代诗人崔护的七绝《题都城南庄》中
的一句。可又有谁知，仅凭这一首诗，他竟然成为以他的名字命名的

古本南戏《崔护》（又名《觅水记》）的主角。此戏流传千年至今尚存佚曲十六支，先后收入明末清初钮少雅《九宫正始》及近人钱南扬《宋元戏文辑佚》。从套曲组合看，当是早期南戏的作品。剧情出自唐孟棨《本事诗》"情感第一"，与崔护其人其事基本相符。故事大致如下：

博陵（今河北定州）书生崔护，身姿优雅，孤洁清高。举进士落第，清明日，独游都城南郊。途经一户人家，见院内花木丛萃，寂若无人。叩门良久，才出来一位女子，从门隙中探视着他。通过对话得知原来是一位秀才"寻春独行，酒渴求饮"，乃返回屋里捧出一杯茶水，并开门设几命坐饮茶，自己独自伫立在一株小桃树前，而意属殊厚。她长得"妖姿媚态，绰有余妍"。崔护有意以言挑之，她始终是不答，而两眼却含情脉脉地注视着他。崔辞别离去，她送到门口，如不胜情而入，崔亦眷盼而归。尔后再不复至。直到来年清明日，忽又思之，且情不可抑，即径往寻之。只见门墙如故，而紧锁不开，因而题诗于左扉云："去年今日此门中，人面桃花相映中。人面至今何处去？桃花依旧笑春风。"越数日，偶至都城南，又往寻之，闻其中有哭声，叩门问之。有老父出，反问道："你莫非是崔护吗？"崔答道："是也。"老父哭道："你杀了我女！"崔大惊，不知所答。老父说："我女成年知书，未嫁人。自去年以来，常精神恍惚，若有所失。近日，我同她外出，归家时见门上有字，读之，入门而病，绝食数日而死。难道不是你杀死她的吗？"说罢又大哭起来。崔听罢异常感动，请求进去哭一场。进入一看，发现女子俨然睡在床上似的，他抱住她的头，抚尸大哭而告之："我在此，我在此！"须臾，女子居然渐渐地张开双目，过了半日就复活了。其父大喜，遂将其女嫁给了崔护。全剧以大团圆结局。

原本佚，仅存十六支残曲。其中【粉蝶儿】【会河序】【越恁好】【会河阳】四曲同属一套，为崔护游春时所唱；【养花天】【惜英台】【前腔第二换头】【前腔第三换头】【海棠赚】【前腔换头】【月上海棠】【沉

醉海棠】【川豆叶】九曲同属一套,其中二、四,两曲崔护唱,三曲女子唱,一、六、七、八、九,五曲崔护与女子对唱,描写觅水情景,唯第五曲女子与母亲对唱,与《本事诗》不同。【两休休】【前腔第二换头】【前腔第三换头】三曲同属一套,女子唱,表思念崔护之辞。

历代与此同题材的戏剧,包括改本,可考者至少有十一本。宋官本杂剧两本,分别为《崔护六幺》与《崔护逍遥乐》,均见《武林旧事》。元杂剧两本,分别为元白朴的《崔护谒浆》与尚仲贤的佚名一本,均见《录鬼簿》。明杂剧两本,分别为明孟称舜《桃花人面》,见《盛明杂剧》;凌濛初《颠倒姻缘》,见《远山堂剧品》。明传奇四本,分别为:明金怀玉《桃花记》,见《远山堂曲品》;杨之炯《玉杵记》,见《曲品》;无名氏《题门记》,又名《桃花庄》,见《古人传奇总目》;《登楼记》,见《曲海总目提要》。清杂剧两本,清舒位作《桃花人面》,见《紫鸾笙谱》;曹锡黼《桃花吟》,见《颐情阁五种曲》。

近代先有朱琴心据明传奇本《题门记》整理演出的《人面桃花》。朱琴心(1901—1961)系京剧名旦,浙江湖州人,与梅兰芳等四大名旦及徐碧云并驾齐驱,有六大名旦之誉。他在本剧中饰演的女主角,嗓音清亮甜润,扮相端庄秀丽,有口皆碑。继而有欧阳予倩改编的《人面桃花》,情节稍有增益,据陶君起《京剧剧目初探》,演博陵书生崔护落第闲游都城,经过杜曲村,口渴,见一家有桃花,叩门求饮,遇少女杜宜春,互相倾慕,订后会而别。崔护友吴是仁疑其有邪行,假称崔父病,诓之返里。次年崔再至都,往访杜宜春,桃花依旧,女则不在门中,乃题诗于门,惆怅而去。杜宜春回家见诗,悔之失臂,思念成疾,昏梦中遍寻崔护不见,一瞑不醒。崔护重来,知其死,求杜父许其抚尸大哭,杜父不忍拒,宜春闻崔哭声复活,二人结为夫妇。从此,欧阳本即成为通用的京剧本流传至今。欧阳予倩(1889—1962),湖南浏阳人,1921年与沈雁冰、郑振铎、熊佛西等组织"民众戏剧社"。

该剧是他于 1920 年完成，曾亲自饰演剧中女主角杜宜春，驰名一时。1923 年 6 月 17 日，应邀来杭州第一舞台献艺，当夜即主演杜宜春，配角有景韵琴、张菊芬、葛华卿、王君益、李春岩。剧本于 1950 年出版。1955 年，又对剧本作了部分修订，并从唱腔到表演加以精心设计，剧情与《本事诗》的记载略有不同，尤其是结尾，让这一段具有传奇色彩并流传千古的美丽爱情故事有了完美的结局。剧本修订后，由中国京剧院三团的关肃霜饰杜宜春、高一帆饰崔护。排演出来之后，成为中国京剧院经常上演的经典剧目。同时成为关肃霜的代表作，她饰演的少女杜宜春甫一亮相，便获得满堂喝彩。1955 年，该剧应邀进中南海露天花园，为周恩来总理接待印度总理尼赫鲁演出。1956 年，该剧作为中国京剧院访问日本的主要剧目，周恩来总理审查剧目时，夸奖这部戏"像一首美丽的田园诗，很适合出国演出"。1954 年，京剧名家俞振飞在香港演出此剧，亦轰动一时。擅演此剧的京剧名家尚有李少春、童芷苓、吴素秋、姚玉成等。

欧阳本《人面桃花》还为多个剧种移植。其中尤以评剧驰名，早在 20 世纪 30 年代，评剧名家李小舫就移植了欧阳本《人面桃花》，名伶韩少云（饰杜宜春）和艳铭杰（饰崔护）合演此剧，影响颇大。1937 年，时年 21 岁的评剧名伶喜彩莲携"阳春社"闯上海，所演的剧目就有李小舫移植本《人面桃花》。喜彩莲还在化妆上作了大胆的改革，她饰演的杜宜春不再用戏曲花旦的传统头面，而用"改良扮"，即不贴片子，不包头，只在头上佩戴几个油黑的高发髻，耳旁垂着两条辫子。这既符合剧本的规定情景，又接近现代妇女的发型。服饰上，她不穿传统的花旦裤袄，而穿带水袖的褶子；不穿绸裤，腰间系着镶边的围裙。看起来新颖美观、舒展大方，给人以可亲可爱之感。尤其是喜彩莲与李小舫首创了在评剧舞台上利用灯光和立体布景，打破了"一桌二椅"的惯例。在《人面桃花》一剧中设有立体门墙，门墙里外桃花盛开，

烘托了舞台气氛，至今为各评剧院团演此剧时效法。喜彩莲的演出，欧阳予倩多次观看，并指导她运用现实主义的表演方法。此剧演出后，轰动上海滩。后来，北京电影制片厂拍成戏曲纪录片。更有石家庄市评剧院一团尚丽华扮杜宜春，唱念做表俱佳，自成一派；尚世华扮崔护，大胆创新，演至"题门"时，改单手题诗为双手题诗，因难度增大而字体愈美，赢得观众的热烈喝彩。

此外尚有昆剧、秦腔、越剧、粤剧、川剧、蒲剧、歌仔戏、桂剧等，均演过此剧。其中以昆剧《桃花人面》较著名，2019 年，上海昆剧团以本剧作为首届中国小剧场戏曲展演的收官剧目演出，令观众青睐有加。

乐昌分镜记

南戏《乐昌公主破镜重圆》，简称《乐昌分镜》或《破镜重圆》，《永乐大典》"戏文"及《南词叙录》"宋元旧篇"均著录。事出唐孟棨《本事诗》"情感篇"，演南朝陈国太子舍人徐德言与其妻乐昌公主悲欢离合故事。乐昌，系后主陈叔宝之妹，才色冠绝，深为德言所爱，时值政乱，二人被迫分离，遂将铜镜破为两半，各存一半，相约他年

乐昌公主雕刻像

元宵日将镜于都市高价出售，以冀相见。及陈亡，乐昌落入越国公杨素之家。德言流寓京都，遂于元宵日访于都市，见一老者持半镜出卖，遂引至居所，出半镜合之，乃题诗曰："照与人俱去，照归人不归。无复嫦娥影，空留明月辉。"乐昌得诗，涕泣不食，杨素知之，怆然改容，即召德言进府，还其妻乐昌，并厚遣之。乐昌与德言破镜重圆后，归江南以终老。

本剧是被学术界认为是南宋时从温州传入杭州的南戏代表作之一，据元周德清《中原音韵》载，此前南戏唱"闽浙之音"即"温州腔"，自《乐昌分镜》开始唱"约韵"即"杭州腔"可证。出自元人之口，此结论是值得相信的。本剧原本虽佚，仅《九宫正始》等存佚曲三十一支，收入钱南扬《宋元戏文辑佚》，但其后世改编、移植本却不少，如元杂剧有沈和《徐驸马乐昌分镜记》，明初戏文有无名氏《破镜重圆》，明清传奇有张凤翼《红拂记》及阙名《金镜记》《合镜记》《分镜记》《新合镜记》等，均与之同题材。当代则有温州和剧《风尘三侠》、闽南莆仙戏《乐昌公主》、京剧《玉树后庭花》等。

温州和剧《风尘三侠》，现存为老艺人黄岩森1957年口述本，收入浙江省文化厅戏剧处1958年蜡纸刻印《浙江省戏曲传统剧目汇编》第一百〇七集。共二十一出，其中第八出即演乐昌公主与徐德言破镜重圆事。时乐昌公主落入越国公杨素府上任歌女已多年，徐德言流落京都，最后也入杨府当上幕宾，二人却不得相聚。一日杨府饮宴，众宫女歌舞，杨素命乐昌、红拂上场舞剑。二人对剑而舞，舞毕，站回原位，杨素连声赞赏说："舞得好，青风剑。"接着唱【紧板】："红拂舞艺世无双，乐昌舞艺也不差。"唱毕，则乐呵呵地笑了起来。站在一旁的幕宾李密却趁机讥讽他只知道作乐，却忘了三不"为国担忧"。当问及二不担忧时答云："老千岁天天坐在府中，看歌女跳舞舞剑，犯人家女子终身不能夫妇相逢，女子终身不配，误了国家一代青年，

岂不是二不担忧?"杨素听了如梦初醒,各人发银子二百两,有夫归夫,未配自许才郎。最后对乐昌说:"你伺候本藩多年,你夫徐德言府上幕宾,你夫妻二人,本藩备办你出府为官,不要你伺候本藩。"从此,乐昌夫妇终于破镜重圆。

莆仙戏《乐昌公主》,又名《徐德言》,剧本已佚。据刘念兹《南戏新证》载,莆田县莆仙戏老艺人黄吓铸所在的雀屏楼班于民国时期曾演过此剧,首出演番兵入寇,城池将破,徐德言在宫中与乐昌公主分别,公主唱【锦庭芳】:

> 在深宫,在深宫夫妻喜恩爱,如鱼似水,琴瑟百年谐。我夫妻前生前世,姻缘簿上结下来。清早间,走出深闺,移步庭阶。看庭前花共柳,看庭前花共柳,叶凋零,一片怎败采。想父王尽日愁不解,都只为,番寇兴兵扰害。奈国力衰微,文无策,武将罢,兵怯战,一时朝野尽惊骇。心惊骇,夫妻舍离开。

唱毕,将妆台上的一面铜镜破开,各藏一半,相约他年中秋夜于都市出售时相见。以下情节与古南戏《乐昌分镜》基本相同,唯德言所题诗与原诗有异,其诗为"当年镜破人居处,眼前镜破人不归。嫦娥雾影难除恨,明月徒然有光辉"。唱毕,昏厥,媪救之,询其缘由,告以夫妻失散过程,媪深为同情,乃告知杨公,乐昌知之惊栗不已,不意杨公竟命校尉召德言到府,询其情由,遂将乐昌送还,并厚赠之,自是破镜重圆,夫妻团聚。据说,当年雀屏楼班演出时,扮演乐昌公主的演员绰号"元饼良",扮演徐德言的号"生仔发",鼓师名栋梁,锣手号"锣忽",吹手号"吹生雷",现都已去世。本剧不仅在莆田一带很流行,还到福建南北洋等地演出,其中"卖镜题诗"一出尤为

脍炙人口。

京剧的改本有《玉树后庭花》，为邹忆青与蔡景凤、戴英禄合作，任凤坡、白继云导演，张建民、张复、贾宇作曲，中国京剧院1990年首演，主演刘长瑜。剧本发表于《剧本》月刊。曾参加文化部（现为文化和旅游部）举办的徽班进京二百周年纪念演出。后改编为戏曲电视剧《乐昌公主》，由中央电视台、南京电视台合拍，获广电部（现为国家广播电视总局）主办的优秀戏曲电视剧奖。其实，早在民国时期已有京剧《乐昌公主》演出，民国十六年（1927）二月十六日，上海开明戏院夜场的大轴即是京剧名家朱琴心、金仲仁的《乐昌公主》，压轴为言菊朋的《南阳关》。

此外，尚有粤剧改本《隋宫十载菱花梦》，为苏翁编剧。2003年，著名粤剧表演艺术家罗家宝从艺六十周年时，他在广州中山纪念堂与何静韵小姐联袂演唱了本剧，让三千多观众折服。

上述诸多改本，若溯其源，均离不开宋代南戏《乐昌公主破镜重圆》。

庄子试田氏

南戏《蝴蝶梦》，事出《庄子·齐物论》"庄周梦为蝴蝶"，演庄子梦蝶及假死化作楚王孙戏妻田氏是否贞洁的故事。全本佚，《九宫正始》尚存三支佚曲，收入钱南扬《宋元戏文辑佚》。温州与福建一带仍保存有南戏改编本，长期传唱于民间舞台。

庄子像

温州的改本有明陈一球所作传奇《蝴蝶梦》，演庄周妻舅惠施、表弟淳于髡、弟庄暴等混迹于政坛的种种劣迹，或结党营私，或沉湎酒色，或专权跋扈，旨在暴露晚明社会的黑暗政治，因而得罪当局，被指为"谤书"。其中第二十三至二十八出写庄周戏妻的故事：庄周接受玉真玉女丹书符箓并经尹喜点化终成正果，其妻惠二娘却始终执迷不悟，仍劝其出仕以求富贵。庄周正梦蝶脱身之时，二娘寻至，庄周乃佯死，又化身楚王孙前来吊唁以试其心。二娘为王孙年少风流所动，乃央苍头说合，愿结良缘。交拜之时，王孙心痛倒地，须活人脑髓治疗，二娘乃劈棺取庄周脑髓，庄周忽然还阳，而王孙却无影无踪，同时又见被她虐待致死的庄周小妾如花鬼魂前来索命，二娘自知上当，愧悔自缢而死。庄周却鼓盘而歌，随尹喜接引骑鹤升天。二娘魂入地狱受苦，后痛改前非，修成正果，亦被庄周接引上天，同列仙班。本剧未见刊行，现存光绪十七年（1891）抄本，原藏梅冷生劲风阁，现归温州图书馆。本剧是否演出过未见记载，但从其中的《以〈蝴蝶梦〉呈金陵何丕显先生》诗"烦恼菩提唯一树，何时苦海共回头"云云看，作者确实是想借舞台演出来进一步宣传庄子的哲学思想。孙衣言《瓯海轶闻》所谓"一球为人义侠，以气节自许。顾数奇，不偶者二十余年，牢骚之气发于诗歌及《蝴蝶梦》《松石亭》诸篇，感愤解忧一时并集，令读者欲哭欲笑"云云，亦有此意。

近现代温州一带演出同题材的剧目有京剧《大劈棺》，据《张棡日记》载，民国六年（1917）农历四月十六日夜，温州"翔舞台"于瑞安仓后财神庙演出本剧。1987年，尤文贵改编的《蝴蝶梦》，由瓯剧团首演于杭州胜利剧院，翁墨珊饰田氏，获省戏剧节多项大奖。

福建莆仙戏现存《田氏破棺》及《蝴蝶梦》两种。《田氏破棺》演庄周路遇一少妇在扇坟，问其故，称与其夫生前约定，坟干了她才可以改嫁，因迫不及待故扇之。庄乃施法，命小鬼助扇，少刻即干。少妇

大喜，拔金钗谢之，庄周不受，持扇而归，告知其妻田氏。田氏斥骂少妇，誓以贞节。庄周不信，以假死试之。入棺后，庄周化为楚王孙前来拜师，田氏告知庄周已逝七日，王孙祭灵。田氏见王孙一表人才，意欲嫁之，求老仆作伐（做媒），说合后，田氏撤灵堂，举婚礼。王孙猝然心绞倒地，老仆告知必须用人脑冲酒饮之可治，若无活人，七日之内的亡者亦可。田氏立即持斧破棺，庄周蹶然复活，王孙与仆人均不见，知皆庄周所变，愧惧自缢而亡。庄子登仙而去。《蝴蝶梦》情节与《田氏破棺》稍异：一是王孙非庄周自化，而是庄周命侍女化之；二是田氏非自缢而死，而是庄周投诉阎王，阎王命鬼使捉拿并打入地狱。莆仙戏这两个剧目的结局，与上述陈一球传奇本《蝴蝶梦》比较则有明显不同：传奇本以道家出世思想为出发点，让庄子妻子惠氏悔过，不再回到夫妻关系，而是通过修炼得道，同列仙班，旨在戏弄人生，看破红尘，宣扬了道家思想。而莆仙本则是坚持儒家的入世思想及伦理纲常，对于"失节"的恶妇田氏予以严惩，剧中庄周将田氏劈棺取脑之事告地府说："拙荆田氏犯天刑，不能谨守那节操，须当拘拿显报应。"于是将田氏拘入地府严审拷打。可见，莆仙戏仅借用道教的躯壳，其实质是在宣扬儒家的贞节观与伦理纲常。不同的结局，反映了两种截然不同的观念。它们共同的特点是，主要情节均非取自冯梦龙《警世通言》，而源出《庄子》及南戏《蝴蝶梦》民间传唱本，保留有明显的南戏遗踪。

近代京剧、昆剧、越剧、晋剧等都曾演出《蝴蝶梦》，又名《大劈棺》，一度受到禁演。京剧以台湾为盛，国光剧团与台北新剧团先后公演此剧，前者田氏由朱胜丽饰演，后者田氏由张派青衣赵群饰演，均脍炙人口。昆剧有浙江昆剧团据清严铸传奇本《蝴蝶梦》改编，计"叹骷""煽坟""毁扇""吊奠""说亲""回话""劈棺"7出贯穿全剧，2011年10月30日首演于杭州胜利剧院，亦颇受青睐。

月英留鞋记

南戏《王月英月下留鞋》，简称《留鞋记》，《九宫正始》存佚曲六支，收入钱南扬《宋元戏文辑佚》。演秀才郭华落第，滞留汴京，为胭脂店王月英美貌所倾，常去购买胭脂以暗通情愫，月英亦爱慕郭华。小梅香识破秘密，愿为传情。月宵夜，王月英嘱梅香传书，约郭华在相国寺观音殿幽会，乘机偷情。不料当夜郭华于朋友处喝醉了酒，一至佛殿就睡倒在地。月英偕梅香至，怎么也唤他不醒，至四更临去时，留下罗帕与绣鞋，置于郭华怀中以为表记。郭华醒，发现二物，悔恨交加，遂吞罗帕，哽噎而死。琴童寻至，将寺僧告到开封府，府尹包拯令张千扮作货郎察访，获得真情后，即押解王月英到相国寺寻找罗帕。月英见郭华嘴边尚留罗帕一角，即将罗帕扯出，郭华复生。包拯勘明案情，判合二人结为夫妻。元杂剧也有同名剧目，元曾瑞卿作，现存有《元曲选》本。明人改本今存万历文林阁刻《胭脂记》，计四十一出。此前尚有《全家锦囊》所收《郭华》两出。全国许多地方剧种如婺剧、绍剧、湘剧、祁剧、辰河戏、徽剧、庐剧等均有改本，或名《买胭脂》，或名《郭华》，更多的名《卖胭脂》。

温州乱弹《卖胭脂》，现存 1953 年温州胜利乱弹剧团艺人杨友姆口述本。从剧名与剧情看，当出于明人改本《胭脂记》。清木刻唱本温州鼓词"开篇"（"段头儿"）《百样戏名》已有"《龙凤钗》一对身上挂，《卖胭脂》一点盖嘴唇"可证。叶大兵《瓯剧史研究》称其为瓯剧"一开始就有的小戏"，李子敏《瓯剧史》称其为"最早出

现于温州乱弹舞台上的剧目"，并说："《卖胭脂》的剧唱唱调，与温州乱弹腔其他所有唱调各异，大多先由昆（腔）或其他作头引入乱弹，甚是特别。"可见这是一个颇有特色的剧目。剧情主要据《胭脂记》第十六出"戏英"改编，演落第书生郭华假借买胭脂之名，调戏胭脂店少女王月英事。曲词与原本基本相同，例如生角郭华唱正宫【懒画眉】"清闲无事到街坊"，即取自原本【西地锦】"窗下慵看经史"，温州瓯剧团现存的曲本，系杨友姆唱，李子敏记谱。又如旦王月英唱正宫调"一见才郎把奴青春爱"，则取自原本【驻云飞】"一见才人把我精神减几分"。再如郭华唱正宫【小桃红】"提起来你小生"，则取自原本【降黄龙】"有话难提"，比这更早的"宋元旧篇"《留鞋记》也有此曲。此外，亦涉及"思买""买脂""相思""传柬""窥柬"诸出。例如生、旦对唱正宫【锦翠】"耳听得门外有人叫"，即取自原本第二十四出"传柬"【寄生草】"崔莺莺遇着张君瑞"。以上曲本，均系陈茶花唱，潘国铭记谱。可见，温州乱弹《卖胭脂》与南戏《留鞋记》及其改《胭脂记》一脉相承。本剧系温州瓯剧团常演剧目，台柱杨友姆曾饰演郭华、陈茶花饰演王月英，均曾令人叫绝。

此剧流传福建后，曾被梨园戏与莆仙戏改编演出。梨园戏改称《郭华》，现存老艺人蔡尤本口述记录本，福建闽南戏实验剧团 1957 年 7 月抄，收入《泉州传统戏曲丛书》卷二。全剧凡六出，均可从《胭脂记》中找到相关的出目，例如第一出"赴试"，取自《胭脂记》第二出"赴试"，出目名称与情节均相同。第二出"买胭脂"，取自《胭脂记》第十六出"戏英"，彼此不仅关目相同，且曲白也基本相同。第三出"入山门"，取自《胭脂记》第三十四出"赴约"，彼此除关目相同外，曲词亦基本相同。第四出"月英闷"，取自《胭脂记》第三十七出"思华"。第五出"捉月英"，取自《胭脂记》第三十八出"认鞋"。第六出"审月英"，取自第三十九出"勘问"、第四十出"判合"及四十一出"团圆"。

上述三出，对照《胭脂记》，情节相同，唯曲白有异。可见本剧传南戏《胭脂记》之衣钵，尤为难得的是，其中"买胭脂"一出，还比较完整地保存了南戏《留鞋记》【降黄龙】四支曲文。本剧为福建小梨园十八棚头传统剧目之一，旧时为闽南七子班所常演。

莆仙戏亦称《郭华》，现存"郭华赴试""胭脂铺""相国寺""包公断案""义女佳婿""登第团圆"等六出，亦均出自明人改本《胭脂记》。不仅情节基本相同，许多曲文也极相似，尤其是"胭脂铺"一出的曲词，与《胭脂记》"戏英"及《留鞋记》遗存的三支曲子更少差异，可见本剧与这两种南戏剧目的关系密切。本剧包括梨园戏《郭华》，与《留鞋记》及《胭脂记》有两点不同：一是《胭脂记》的郭华吞罗帕而死，而莆仙戏与梨园戏的郭华吞绣鞋而死，据考，古代男人多有恋鞋癖，可见吞鞋而死事出有因；二是本剧包括梨园戏《郭华》演至郭华正在胭脂店调戏王月英时，来了一个货郎有意捉弄他们，郭华只好躲进柜台后面，平添了不少喜剧场面，这当是采用清代《缀白裘》本《买胭脂》的相关细节之故，《买胭脂》唱梆子腔，其货郎由净角扮演，郭华也是藏在柜子里，最后同样被货郎发现而令人捧腹大笑，其喜剧手法被莆仙戏《郭华》全般搬用。莆仙戏《郭华》，旧时为闽南兴化七子班所常演。

总之，《留鞋记》的改本历来在民间传唱不衰，南戏因扎根民间而具有强盛的生命力，于此可见一斑。

司马青衫泪

"江州司马青衫湿"，这是白居易《琵琶行》中的名句。唐宪宗元和十年（815），白居易从左拾遗，谪迁为江州（今江西九江）司马。次年秋，送客溢浦口，闻舟中夜弹琵琶者，铮铮然有京都声。问其人，原来是一位长安名妓裴兴奴，曾学琵琶于穆、曹二名家，年长色衰，委身为商人妇。遂命酒，令快弹数曲。曲罢悯然，自叙少小欢乐事，今漂沦憔悴，转徙于江湖间。白居易听罢，联想自身被贬，感慨不已，乃赋长律《琵琶行》凡八十八句，歌以赠之，并于送客处建"琵琶亭"以留念。南戏弟子即以《琵琶亭》为剧名，编成戏文搬演。从曲牌组合看，当是早期南戏之作。其情节，据马致远《江州司马青衫泪》杂剧，大致如下：

吏部侍郎白居易，与京都名妓裴兴奴相爱，有终身之约。白被贬江州司马，兴奴不再接客，鸨母要她嫁浮梁茶商刘一郎，坚决不从。乃伪言白已死，强迫兴奴从刘去。船至江州，才知白尚在，但无从见面。适白之挚友元稹察访江南，偕白泛舟江上，闻琵琶声，一如兴奴指拨，访之，果是兴奴，遂载她同归。后元稹回京，保举居易，得复侍郎原职，兴奴也终得嫁居易，全剧以团圆作结。

全本佚，尚存两支佚曲，收入明末清初钮少雅《九宫正始》及近人钱南扬《宋元戏文辑佚》。曲云：

【梁州序】望那人一日三秋，赏龙山风光如旧。向纱窗

独自，懒拈挑绣，何日归来再携手？欢谐尽来，拼月下花前双双自宴游。

【五马江儿水】渐觉玉容憔悴，菱花懒对妆。数归期，空自画满苔墙，尚不回故乡。料冤家那里，倚玉偎香，夜暖芙蓉帐。怎知我这厢，独守兰房？有时懒拈挑绣，闷来心上，无言对着针线箱。从他去也，万种思量。幸喜孩儿，间别无恙。

上述两曲，均为裴兴奴思念白居易之辞。本剧自诞生以来，世代传承，不绝如缕。其改本有元明杂剧、明清传奇、当代京昆等，择其要者简介如下：

元杂剧《青衫泪》。全名作《江州司马青衫泪》，元马致远作，现存有《古名家杂剧》本、《元曲选》本。"题目正名"为"一曲拨成莺燕约，四弦续上鸳鸯会。浔阳商妇琵琶行，江州司马青衫泪"。天一阁本《录鬼簿》和《元曲选》本，都只有后两句。全剧四折，加一"楔子"。第一折演吏部侍郎白居易和诗友贾岛、孟浩然三人，化作白衣秀士同到角妓裴兴奴家饮酒，白、裴萌生了爱情，从此，他们朝来暮去，难舍难分。"楔子"演白居易贬官到江州，裴兴奴为他饯行，两人发誓互不相负，盼望早日团聚。第二折演茶商刘一郎看中裴兴奴，兴奴不从，刘便与鸨母定计，使人假扮白居易的差使，送信通知兴奴说白居易已"偶感病症"而亡。裴信以为真，痛哭后随刘而去。

马致远《江州司马青衫泪》杂剧

第三折演廉访使元稹奉旨访江南，途经江州，为契友白居易所邀出游，于游船上饮酒，听见隔船琵琶声甚佳，请来会面，原来是裴兴奴，兴奴惊喜不已，即趁刘一郎酒醉未醒，与白逃走。第四折演元稹回京奏过皇上，说白居易无罪远谪，唐宪宗允之，召白居易回朝，又召见裴兴奴，听了她的禀告之后，断她重归白，且把刘一郎与鸨母治罪。

明传奇《青衫记》。明顾大典作，吕天成《曲品》等著录。今存明万历金陵凤毛馆本、明末汲古阁本、《六十种曲》本。凡两卷三十出。出目如下：

家门始末　元白揣摩　裴兴私叹　蛮素饯别　元白上路
元白对策　郊游访兴　蛮素闻捷　河朔兵乱　梦得刺江　承
璀授阃　河朔交兵　赎衫避兵　抗疏忤旨　兴遇蛮素　访兴
不遇　茶客访兴　乐天赴任　裴兴还衫　遣迎蛮素　蛮素邀
兴　茶客娶兴　蛮素至江　娶兴人至　乐天赏花　刘白谒元
兴拒茶客　坐湿青衫　裴兴归衙　乐天蒙召

从首出"家门始末"的下场诗"金石交梦得微之，莺花侣小蛮樊素。白乐天词赋无双，裴兴奴琵琶独步"，可知本剧虽敷演白居易《琵琶行》的诗意，且借用马致远《青衫泪》中裴兴奴与白居易的爱情故事，但对马作杂剧中茶商刘一郎的批判削弱不小，且又增添了白妾樊素、小蛮等人物与相关情节，因而遭到多家批评。

清杂剧《四弦秋》。清蒋士铨作。凡四折，据作者自序说，清乾隆三十七年（1772）秋，与友人宴会，谈及白居易《琵琶行》诗与顾大典《青衫记》传奇，认为故作有污蔑白居易"狎妓"之嫌，斥其"命意敷词，庸劣可鄙"，乃照《琵琶行》本意，重新构思，五日而成。演京师角妓花退红，嫁与江州茶客吴名世为妻。吴往浮梁贩茶，花独

守孤船，与琵琶作伴。一日，听茶商乌子虚讲王承宗等谋反消息，得知其弟已入伍、姨娘亡故，教她琵琶的曹、穆二师父也先后归山，不胜悲怆。常借琵琶以遣愁怀。其时白居易被贬江州司马，携家眷赴任。次年秋，送客浔阳江畔，听见花退红弹奏琵琶的声音有着特殊的韵味，唤来问话，得知其身世遭遇之后，联想自己的谪贬之苦，因念及与花退红同样流落天涯，不禁哭泣了起来，泪湿青衫。本剧现存《红雪楼九种曲》刊本，收入《清代杂剧选》。

此外，清代尚有赵式曾作的杂剧《琵琶行》，现存乾隆间琴鹤轩刊本。凡四折。正目作"白司马寻现在欢，茶商妇梦少年事。设祖饯表故人心，弹琵琶伤迁客事"。作者自序说："余寓浔阳，谱《琵琶行》四折，曲皆北调，诗俱集白。"可见本剧亦敷衍白氏《琵琶行》故事，而摈除马致远《青衫泪》、顾大典《青衫记》所虚构之白与琵琶妓情事。

京、昆《琵琶行》。京剧《琵琶行》又名《琵琶泪》，蔡天因改编。现存有两种版本：

一为孙怡云演出本，演白居易与歌妓裴兴奴相爱，不时幽会，被御史弹劾，又因上书忤唐宪宗，被贬为江州司马。裴兴奴不肯接客，被鸨母强逼嫁与茶商吴一郎为妾，从此闷闷不乐，只有借琵琶倾诉。

一日傍晚，船过浔阳江头，正在对月弹琴以遣闷之时，恰与白居易的游船相遇，闻声召见，彼此相认，伤感不已。白命兴奴弹奏，白作长诗《琵琶行》赠之。京剧名家孙怡云饰演裴兴奴，驰名一时。

《琵琶行记释义》

二为新艳秋演出本，剧情与孙怡云本基本相同，唯女主角裴兴奴改名为碧玉。京剧名家新艳秋工此剧，由高维廉、包丹廷、朱斌仙配演。此外尚有吴幻荪编剧、言慧珠主演的《花溅泪》，又称《浔阳梦》。

昆剧《琵琶行》，王仁杰改编。现存梁谷音演出本。凡四场，加"余音"。第一场《泼酒》，演琵琶女倩娘，艺震京都，色倾四座，一阕《凉州词》，博得"五陵年少争缠头，一曲红绡不知数"。聊借微醺，泼酒调笑。第二场《商别》，演琵琶女年过三十，虽红颜依旧，却因家庭变故，被迫嫁作茶商妾，不久，又遭遗弃，从此过着寂寞、冷落的孤凄生活。第三场《相逢》，演琵琶女与大诗人白居易在浔阳江上相遇，两人虽身处不同的阶层，但由于人生沉浮相似，一为沦作商人妇，一为贬作州司马，同病相怜，听她弹一曲，使得"座中泣下谁最多，江州司马青衫湿"，特作《琵琶行》以赠。第四场《失明》，演琵琶女浔阳江与白居易离别三年，足不出户，呕心沥血，把白赠她的长歌《琵琶行》谱成乐曲，谱成而双目失明，不仅无悔，反觉欣慰，期待有朝一日弹给白居易听。"余音"演二十五年后，琵琶女与白居易两位白发苍苍的老人再度相遇于浔阳江头，他们相对而坐，同吟一曲。曲终人散，彼此远远离去，天各一方。本剧由"上昆"梁谷音饰琵琶女，"浙昆"程伟兵饰白居易，珠联璧合。

参考文献

1.〔宋〕吴自牧：《梦粱录》，浙江人民出版社，1981 年。

2.〔宋〕四水潜夫（周密）：《武林旧事》，西湖书社，1981 年。

3.〔宋〕孟元老：《东京梦华录》，中华书局，1980 年。

4.〔宋〕耐得翁：《都城纪胜》，中国商业出版社，1982 年。

5.〔宋〕西湖老人：《西湖老人繁胜录》，中国商业出版社，1982 年。

6.〔宋〕岳珂：《桯史》，中华书局，1981 年。

7.〔元〕陶宗仪：《南村辍耕录》，中华书局，1959 年。

8.〔元〕刘一清：《钱塘遗事》，上海古籍出版社，1985 年。

9.〔明〕朱权：《太和正音谱》，姚品文点校笺评《太和正音谱笺评》，中华书局，2010 年。

10.〔明〕徐渭：《南词叙录》，李复波、熊澄宇《南词叙录注释》，中国戏剧出版社，1989 年。

11.〔明〕陆容：《菽园杂记》，中华书局，1985 年。

12.〔明〕祝允明：《猥谈》，〔明〕陶珽《说郛续》卷四十六，清顺治三年（1646）宛委山堂刊本。

13.〔明〕沈宠绥：《度曲须知》，《中国古典戏曲论著集成》（五），中国戏剧出版社，1959 年。

14.〔清〕焦循：《剧说》，古典文学出版社，1957 年。

15.〔宋〕周密:《齐东野语》,张茂鹏点校,中华书局,1983 年。

16.〔宋〕陆游:《老学庵笔记》,李剑雄、刘德权点校,中华书局,1979 年。

17.〔宋〕洪迈:《夷坚志》,何卓点校,中华书局,2006 年。

18.〔明末清初〕徐于(一作子)室、钮少雅:《九宫正始》,戏曲文献流通会影印本。

19.〔明〕毛晋:《六十种曲》,中华书局,1958 年。

20.〔明〕臧懋循:《元曲选》,中华书局,1989 年。

21. 董康、兆婴:《曲海总目提要》,人民文学出版社,1959 年。

22. 王国维:《王国维戏曲论文集》,中国戏剧出版社,1984 年。

23. 孙楷弟(第):《傀儡戏考原》,上杂出版社,1952 年。

24. 胡忌:《宋金杂剧考》,古典文学出版社,1957 年。

25.〔日〕青木正儿:《中国近世戏曲史》,王古鲁译著,蔡毅校订,中华书局,2010 年。

26. 周贻白:《中国戏剧史讲座》,中国戏剧出版社,1958 年。

27. 钱南扬:《戏文概论》,上海古籍出版社,1981 年。

28. 钱南扬:《宋元戏文辑佚》,古典文学出版社,1956 年。

29. 廖奔:《中国戏剧图史》(第 2 版),大象出版社,2000 年。

30. 李啸仓:《中国戏曲发展史》,中国戏剧出版社,2012 年。

31. 刘文峰、江达飞:《中国戏曲文化图典》,作家出版社、浙江教育出版社,2001 年。

32. 周育德:《中国戏曲文化》,中国友谊出版公司,1995 年。

33. 叶长海、张福海:《插图本中国戏曲史》,上海古籍出版社,2004 年。

34. 徐宏图:《南宋戏曲史》,上海古籍出版社,2008 年。

35. 徐宏图:《南戏遗存考论》,光明日报出版社,2009 年。

36. 任中敏:《优语集》,王福利校理,凤凰出版社,2013 年。

"宋韵文化生活系列丛书"跋

2021年8月，省委召开文化工作会议，对实施"宋韵文化传世工程"作出部署。在浙江省委宣传部、杭州市委宣传部及上城区委宣传部领导和指导下，杭州宋韵文化研究传承中心牵头抓总，组织中心学术咨询委员会专家具体承担"宋韵文化生活系列丛书"编撰工作。

浙江省委始终高度重视文化强省建设，在深入推进浙江文化研究工程的同时，部署实施"宋韵文化传世工程"，着力构建宋韵文化挖掘、保护、提升、研究、传承工作体系，让千年宋韵在新时代"流动"起来，"传承"下去。在浙江省社科联的大力支持下，本套丛书被列为"浙江文化研究工程"重大项目。经过一年多努力，丛书编撰工作顺利推进，并取得阶段性成果。

丛书共16册，以百姓生活为切入点，力求从文化视角比较系统地叙述两宋时期与百姓生活密切相关的重要文明史实、重要文化人物与重要文化成果，期望通过形象生动的叙述立体呈现宋代浙江的文脉渊源、人文风采与宋韵遗音，梳理宋代浙江文化的传承发展脉络。这项工作，得到了省内外众多高校与研究机构的积极响应，也得到了史学界、文学界及其他领域众多专家学者的全力支持。各位专家学者承接课题以后，高度重视、精心谋划、认真写作，按时完成撰稿，又经多领域专家严格把关，终于顺利完成编撰出版工作。

在丛书编撰出版过程中，我们突出强调三方面要求：一是思想性。树立大历史观，打破王朝时空体系，突出宋韵文化的历史延续性，用历史、发展、辩证的眼光，从历史长河、时代大潮中把握宋韵文化历史方位，全面阐释宋韵文化特色成就，提炼其具有历史进步意义的文化元素，让每一位读者通过阅读这套丛书，对宋韵文化形成基本的认知，对两宋文化渊源沿革有客观的认识。二是真实性。书稿的每一个知识点力求符合两宋史实，注重对与文化紧密相关的经济、外交、军事、社会等领域知识的客观阐述，使读者对宋代文明的深刻内涵、独特价值及传承规律形成科学的认识，产生正确的认知。三是可读性。文字叙述活泼清新，图片丰富多彩，助力读者开卷获益，在阅读中加深对宋韵文化多层面、多视角的感知与体悟。我们希望这套成规模、成系列的通俗类图书的出版，能对全省宋韵文化研究与传承工作起到推动促进作用。

在丛书即将付梓之际，谨向参与丛书组织领导和撰稿的专家学者表示衷心的感谢！向所有为这套丛书编辑出版提供支持帮助的朋友表示诚挚的感谢！

<div style="text-align:right">

"宋韵文化生活系列丛书"编纂委员会

2023 年 4 月 17 日

</div>